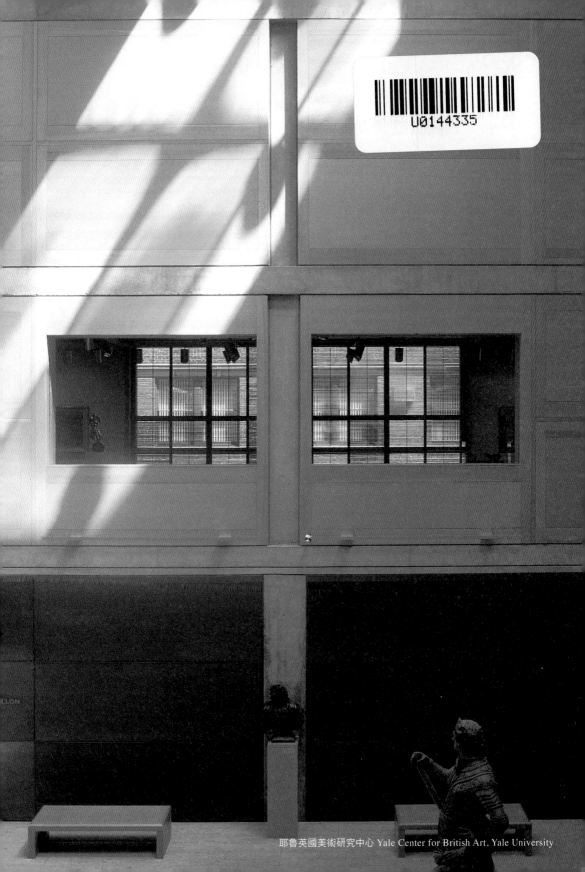

耶魯英國美術研究中心 Yale Center for British Art, Yale University

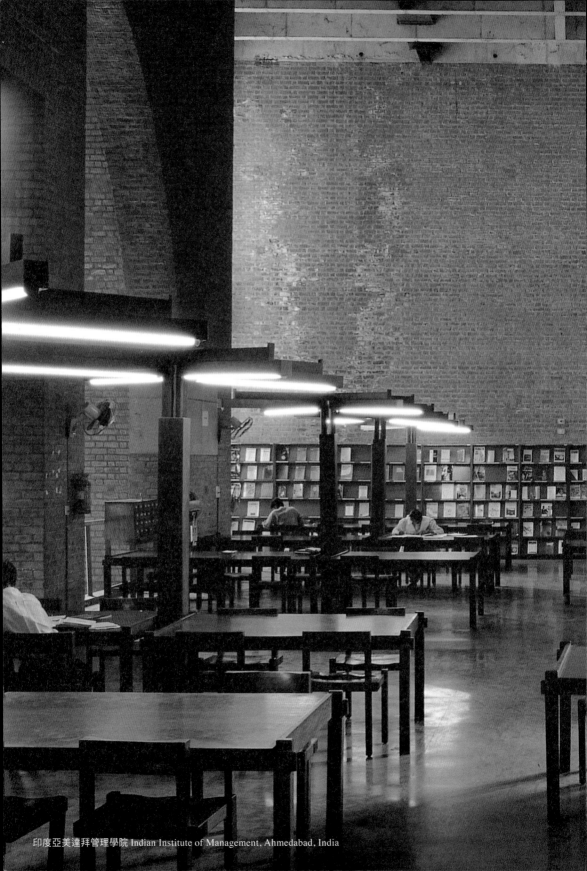

印度亞美達拜管理學院 Indian Institute of Management, Ahmedabad, India

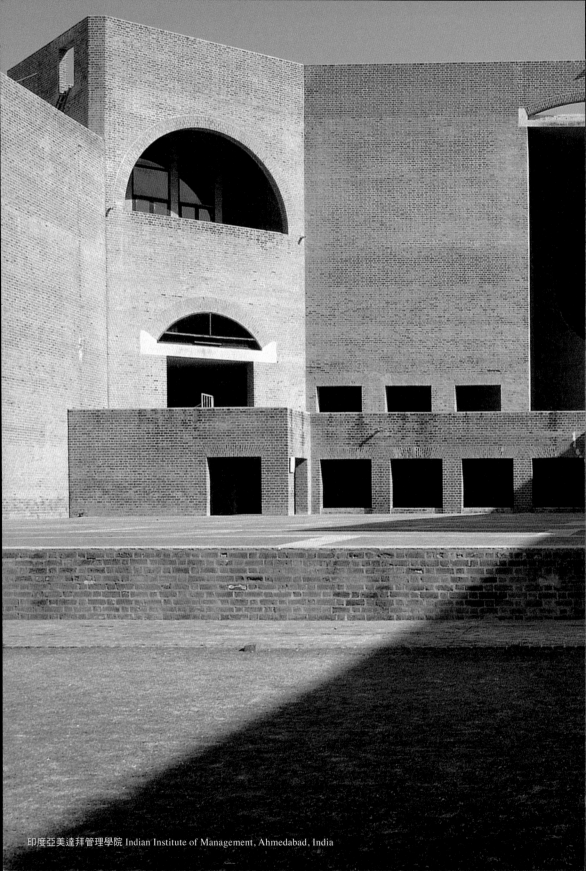

印度亞美達拜管理學院 Indian Institute of Management, Ahmedabad, India

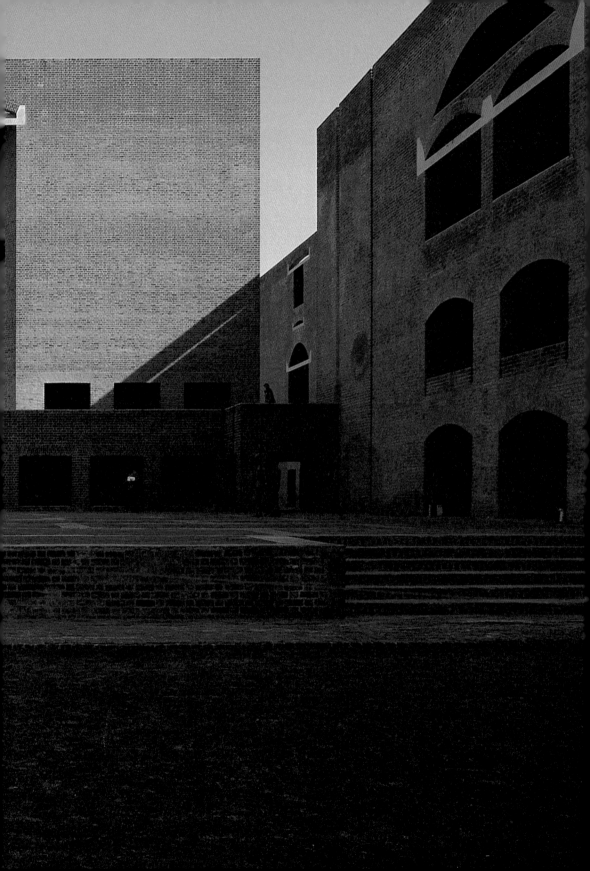

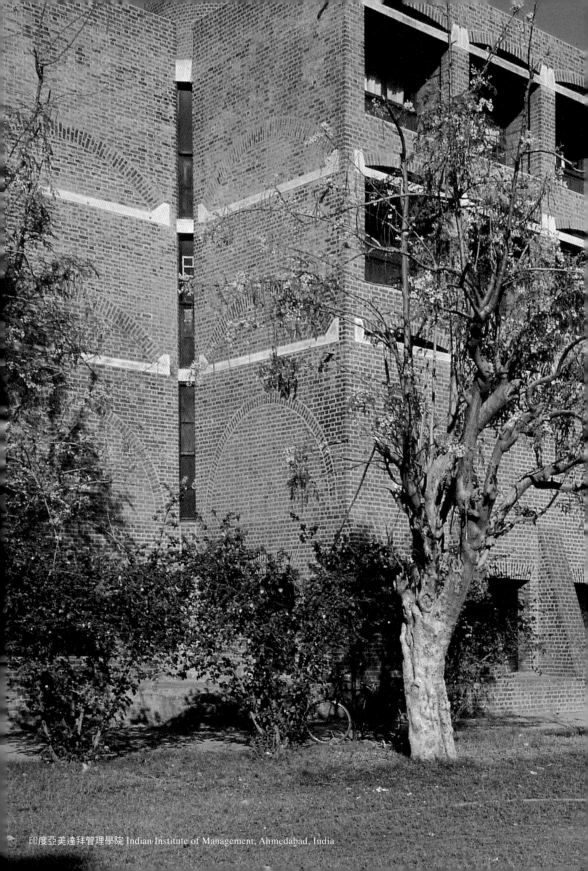

印度亞美達拜管理學院 Indian Institute of Management, Ahmedabad, India

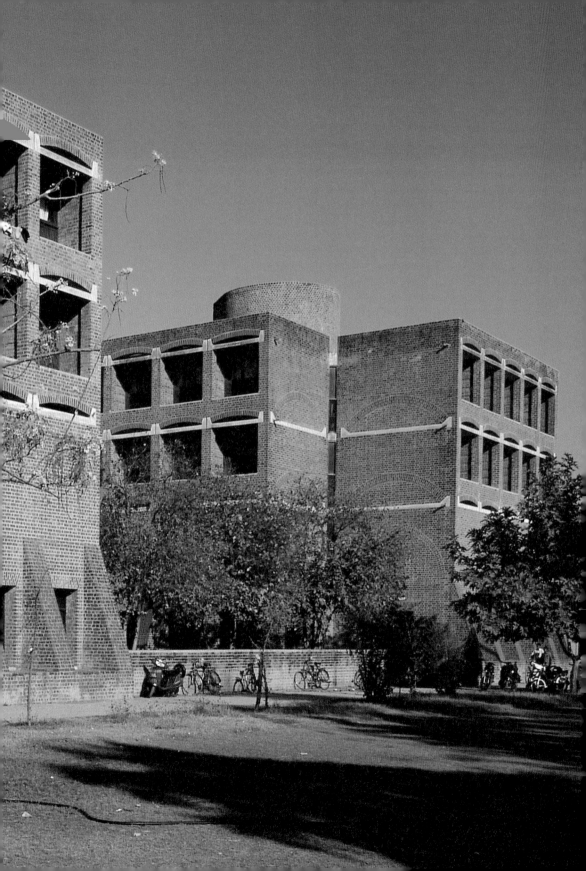

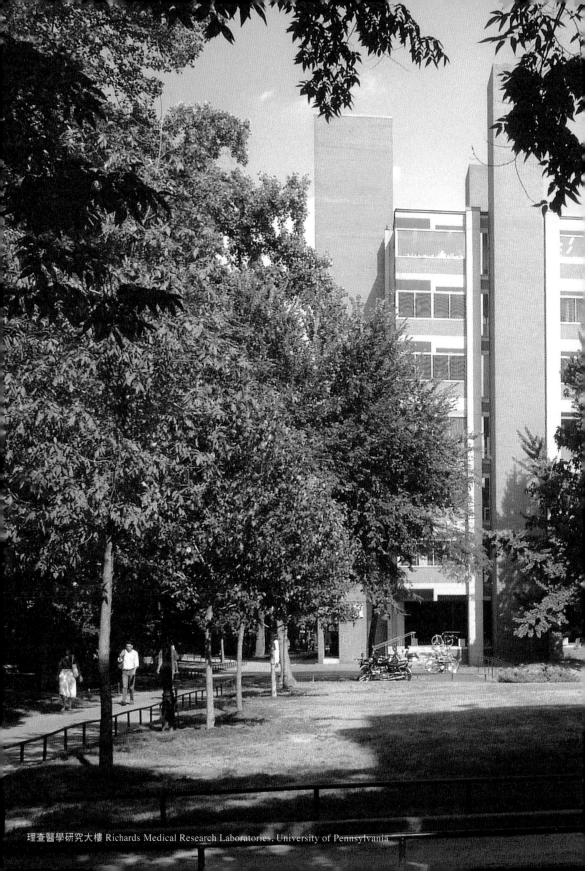

理查醫學研究大樓 Richards Medical Research Laboratories, University of Pennsylvania

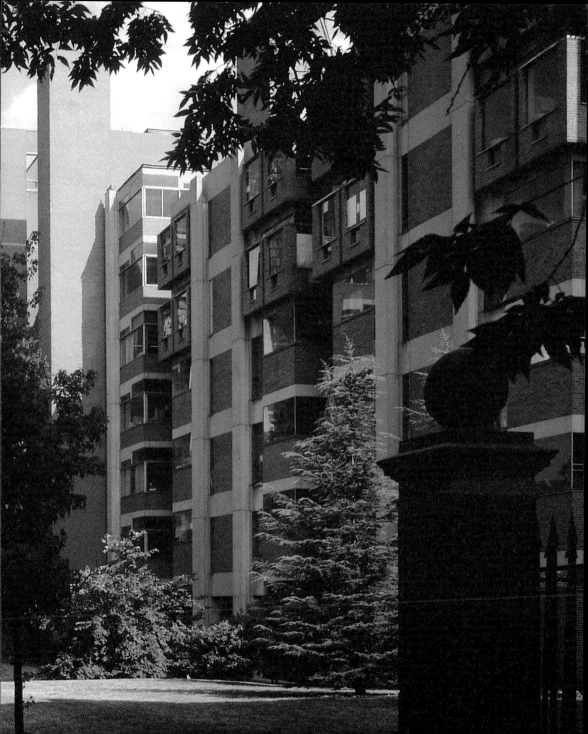

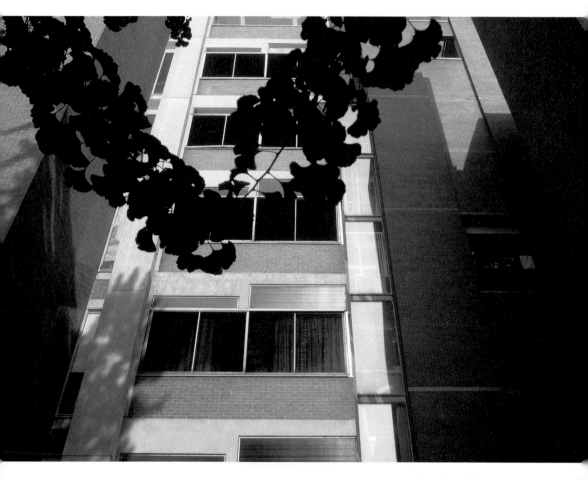

理查醫學研究大樓
Richards Medical Research Laboratories, University of Pennsylvania

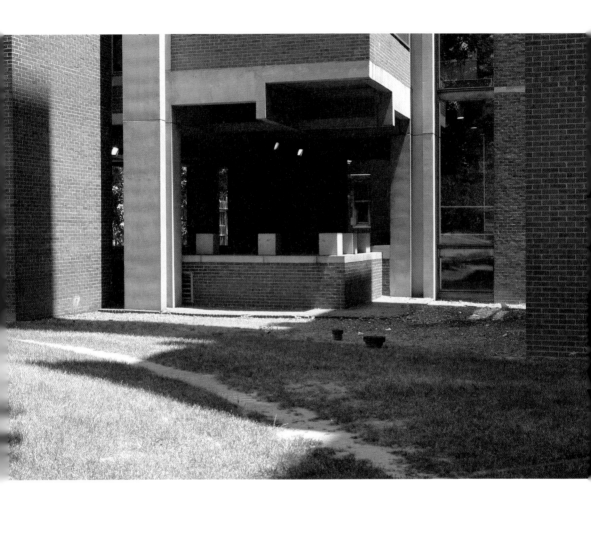

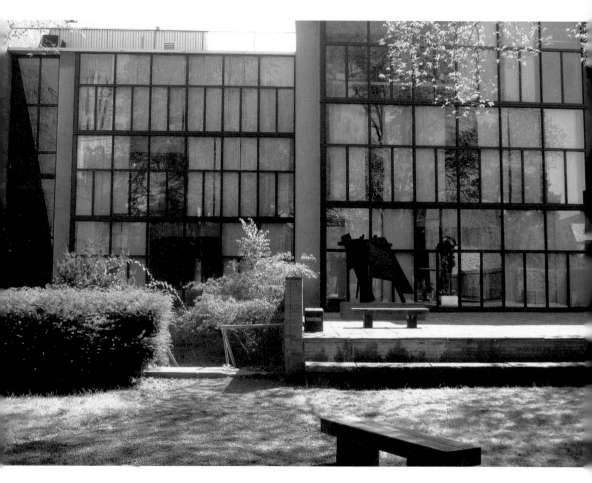

耶魯藝廊
Yale University Art Gallery and Design Center

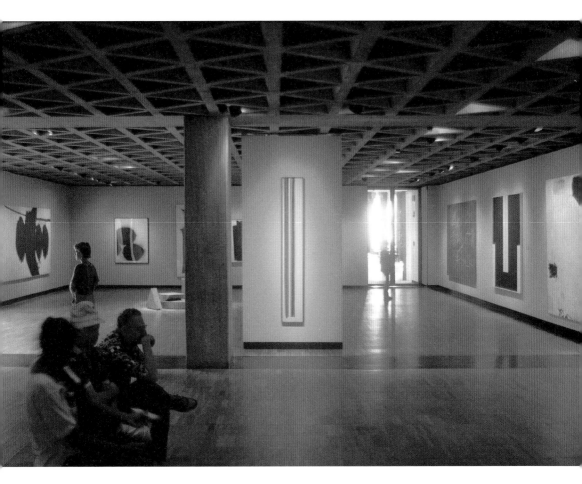

耶魯藝廊
Yale University Art Gallery and Design Center

耶魯英國美術研究中心
Yale Center for British Art, Yale University

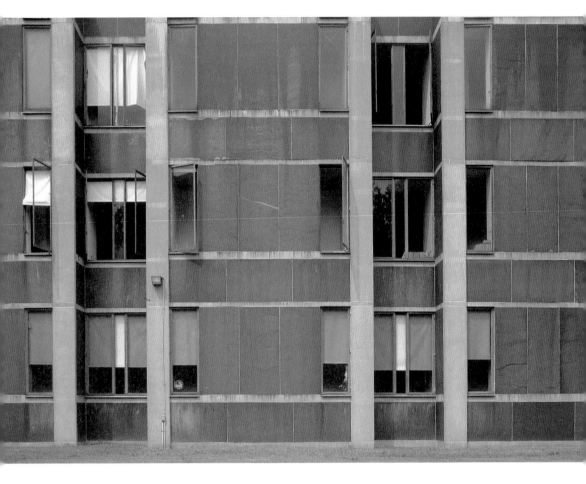

賓州布里墨學院學生宿舍
Erdman Hall Dormitories, Bryn Mawr College, Pennsylvania

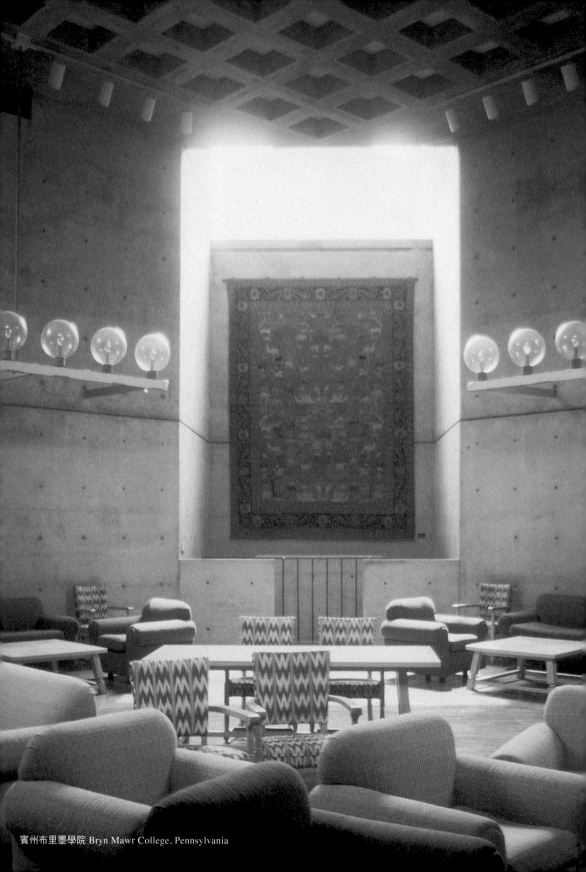

賓州布里墨學院 Bryn Mawr College, Pennsylvania

路康建築設計哲學

王維潔　著

Louis I. Kahn

目錄

Louis Kahn 通常中譯為「路易士康」。考究 Louis 為法國常用小名，「s」不必發音，因而「路易康」是較妥當的音譯。又筆者查考出路康的父母親操著意第緒猶太語，猶太人亦將此字音「路易」，且「易」聲拉輕，近「路」；而由康親近的友人同事處，以及康的言論訪談紀錄中也均可得知，Lou 是康本人樂於接受的暱稱。此外，以筆者在美國求學的研究經驗，Lou Kahn 是絕大多數人慣用的念法，而鮮少聽人念成 Louis Kahn。因此，本書譯為「路康」，以求其簡便。

路康是 1960 年以降最重要的建築師與建築精神導師，對建築思想與建築風格的蛻變均有極深遠的影響。路康的作品散發著迷人的詩意，他的思想神祕卻又充滿智慧。在康未成名以前，一般人對康那種滿富哲理的論調，甚少深究，反而只是充作談笑的題材。直到賓大理查醫學中心落成後，康的聲譽鵲起，儼然成為建築界的一代宗師。許多人開始仿效路康遣詞用字的方式，以及詩意盎然的特異句法。但其中有以訛傳訛，對康的思想穿鑿附會與擅自曲解，極為康所痛惡。

路康的思想之所以容易被人誤解，有如下原因：

其一，康常常不能一氣呵成地把話講完，針對一個論題，總是斷斷續續地在不同場所分段去談，而且也常常未能講得完全。每回康未完成的言詞，極容易引起聽者的想像與臆測，造成了不少的誤解。事實上，康本人極推崇作品之「未完成性」，並稱此種未完成的本質，更能突顯作者無止盡的企圖心。

其二，路康的文字常別出心裁。除了常創新單字外，所用的字彙亦非採用約定成俗之涵義。康使用的句法常異於常態，雖然詩意盎然，卻因此易產生多層的解釋，而顯得迷離。

其三，路康獨特的直覺洞見，跳躍式的思緒，詩情的表達方式，在在使得路康所談論的主題倏忽不定。康的論述極少有符合邏輯的推理，使得已習於理性思考的讀者聽眾不知所云。

其四，路康好用雙關語，許多文字的雙重意涵常讓人摸不清頭緒。

由於上述的四個原因，使得康的理論在膾炙人口之餘，卻不易結成定論。康常談論的題材有 Presence、existence、order、commonalty、measurable、unmeasurable、design、form、realization、silence、light、beauty、institution 皆早已為建築人所熟知，卻又不易真正地說得清楚明白。

筆者 70 年代在東海建築系求學時，正逢系上研習路康的熱潮。80 年代初，前往賓夕凡尼大學建築碩士班進修，接觸了許多關於路康的第一手資料。筆者受教於 Marshall Meyers、Holmes Perkins、Anne Tyng、David Polk 等諸位老師，其均是路康極熟的同事朋友。當時的賓大建築系仍瀰漫著路康的影響力，系上亦有研習路康的特別課程，由印度的 Balkrishna Doshi 建築師主持（Doshi 先生是路康在印度設計案的得力助手）。筆者在賓大這樣的環境中求學，很自然地會對路康有較深刻的認識。90 年代，筆者在密西根大學博士班進修，在

Rodney Parker 與 James Chaffers 兩位教授指導下，完成了兩個關於路康與亞里士多德比較的獨立研究；同時以路康思想為博士論文的題目綱要也獲得了核准，並完成部分英文草稿。惜因家庭與健康遭逢劇變，未能完成論文，而被迫返台休養，並繼續在成大建築系任教。這幾年，在同事們的支持與鼓勵下，在系上開設了設計理論課程，於其中也講授路康的設計理念，也同時作了數篇研究路康的文章；有的已於期刊發表，而有的正待發表審稿中。

由於前面已述及路康的語言文字極不容易為外人了解，有些話似乎也只有路康自己能懂。那麼，筆者身為外人，又如何能站在權威的立場來解釋路康的話語，解析路康的觀念呢？筆者所採用的方式是遍蒐路康的言論紀錄，針對散落在不同場合的片段論題，統合出較完整的面貌，同時以康自己的話來解釋他的理論。這種以經解經，憑藉著第一手資料來建構出康的建築設計哲學，就是本書各篇文章立案的基礎。然而，對康的某些觀念是否受到早先的學說影響，筆者也試圖給予一個合理的推測，再予以比較研究。筆者在此無意以此考證工作充作本書主角，而是希冀透過與路康思想相接近的古希臘哲學、中世紀神祕主義思想、老子《道德經》中的某些觀點，兩相比較對照，以期能更深入明瞭路康的想法。筆者雖然已提出某種程度的資料，說明所提推測的可能性與正當性，但要更進一步去證實其根據，實在需要更多專家學者的投入。筆者若能有一點拋磚引玉的功勞，就足以感到欣慰了。

在老子思想的比較研究上，筆者目前找到康自述研習《莊子》的證據，以及路康所能閱讀到的英譯的老子版本與路康在思想及遣詞用句上的

近似處。筆者希望各方專家能提供寶貴的意見，為路康的研究提供另一個新的方向。

筆者所藉助的路康言論記錄，除了散見於各建築期刊學報外，得助最大者莫過於 Richard Saul Wurman、Alessandra Latour、Eugune Feldman、Anne Tyng 等諸位先生整理的路康言論書信與授課紀錄，以及 Heinz Ronner 與 Sharad Jhaveri 兩位先生編輯的《路康作品全集 1935-1974》（Louis I. Kahn, Complete Works 1935-1974）。沒有這些先進的努力，後人要深入了解路康將加倍困難。

本書各章之標題採用之「論」字，並非意指路康的觀念已形成一理論體系，西方理論一字之源，實出自於希臘文 θεωρια（拉丁拼法 Theoria），意思是「觀點」或「凝望」。本書各篇文字是對路康的某些觀點加以整理、比較、釐清與歸納。書名中哲學一詞，絕無任何意圖暗示路康的觀念是如何地形成哲學理論。康本人對哲學或哲學博士之頭銜均是嗤之以鼻的。康認為平平凡凡的人就是哲學家，反倒研讀哲學的人，什麼都不是。由於路康的話語以及切入的均要點充滿著智慧，完全符合希臘文「哲學」一詞的原意——「熱愛智慧」，故此論文集有此路康設計哲學的標題。書中時所引用的希臘文詞彙，為了讀者閱讀之便，一律轉成拉丁字母之拼法。

關於路康的思想，實在有許多值得投入研究的地方，絕對不只區區上述幾篇，筆者對於路康的研究仍繼續進行中。之所以在研究未盡之時，先集結成書的原因有二：其一，為了趕在路康百歲冥誕前能有個初步

成果（康生於 1901 年二月二十日），來紀念我的太老師；其二，本
書可能永遠無法完成，就像路康所揭櫫的理念：作品永遠無法完成。
知無涯，生亦有涯。更由於筆者個人能力和學養有限，期待透過先行
出版的方式，一方面可以獲得更多被指正的機會；另一方面想藉此拋
磚引玉，讓研究路康思想可蔚然成風。至於筆者手中未盡的研究，盼
望能有幸於再版中補上。

本書能順利的刊行，要感謝田園城市文化事業的支持，林思玲與初家
怡兩位研究助理的熱忱協助。本書要獻給剛過世的父親，感念他一生
的勞苦，就為了希望我能在學術上有所建樹。

本文集是階段性的工作，加上筆者才疏學淺，謬誤缺失之處在所難免，
期盼各方專家能不吝指正。

王 維潔
2000 年元月於臺南

二版序

《路康建築設計哲學》在 2000 年推出之後，陸續收到許多讀者的指教，正反面意見都有。有意思的是，其中兩位學者分別與我對路康思想的詮釋，有著截然不同的意見：一位是曾親身受過路康指導設計的學術前輩，當面表達對我的「感冒」，他認為我將路康過度神話了，路康並沒有我所寫的這麼了不起；另一位則是學報的評審，以為我將路康的建築以及他的建築思想，寫得太簡單平凡。兩位意見我都欣然接受，至少代表我的觀點走的是「中間路線」。

順叨絮一提，路康設計哲學中的某些篇章，曾投予中華民國建築學報，之間有一評審曾建議我，何不研究某位日本導演充滿光影表現的電影作品，與路康光的哲學比較云云，對此我覺得評審之建議的確有創意，並且是一篇有趣的論文主題。但以我的研究方向及方法，該一建議恐怕難盡其功。因為天底下類似的表現手法何其多，如果沒有直接的連繫，僅以某些外現的類似點，即要拿來互相參照對應的話，恐怕一過於龐大的工作，意義也較薄弱。

本書曾獲選為 2000 年的誠品好書一百，並於文史類中排名第四。由於論文類的書籍向以冷僻艱澀被拒於市場門外，此書能夠廣為讀者接受及喜愛，實出乎我的意料之外。誠因如此，此書中的錯別字看來格外刺眼，益發對讀者們感到抱歉。第二版特別委請任教臺南家齊女中的顏麗秋老師，以及她就讀於成大建築研究所的公子蔡宏林，一同為我校稿。

另外，第二版新增了三篇文章，兩篇曾於東海學報上刊登，另一篇是

我近期完成、由創世紀的希伯來原文以及猶太祕教的某些觀點，對路
康的光之哲學進行探微工作，這是得自於朱鈞老師的啟發，在此再次
謝謝他。感謝舍妹王維瑩協助同解聖經原文，她從事聖經學研究，並
精通希伯來文，給予新增的論文內容很大的幫助。謝謝田園城市文化
事業有限公司的支持，銀玲與席芬在編輯與封面設計的巧意。我希望
第二版在質、量上有所增益，能讓讀者感受到新意。

王 維潔
2003 年元月於臺南甿池

三版序

《路康建築設計哲學》要刊行第三版了。這本論文集，內容冷澀，能受到讀者歡迎，應歸功於本地文化界對建築與時尚的重視，喚起大眾對設計師以及設計理念的興致。在今日環保綠建築掛帥的大環境下，路康順性自然的建築思想，加上其詩意沛然的創作，一直深切地影響著前瞻的建築風格。由於寫了此書，十年來筆者常獲文化團體邀約講點路康，彷如專家，不免汗顏。就是這緣故，筆者要預備一份資料，扼要地介紹路康思想，並且能運用在設計之中，因此將本書結論〈路康的設計之路〉，多次改寫，作此用途；三版中唯一改動的就是這個部分。感謝田園城市文化事業長期以來的支持，讓第三版順利付梓。謝謝銀玲在封面設計的新創與小雯的編輯。期待第三版的增修，能對讀者有更多的助益。

王 維潔
2010 年春於臺南欖蛋樓

四版序

「建築之境：路易・康」世界巡迴展於 2005 年三月在臺北市立美術館隆重開幕。恭逢盛會，本書在田園城市文化事業發行人陳炳燦先生襄助下，以「全新版」上市，以饗讀者。筆者亦藉機局部改寫並且擴充篇幅，增加一篇文字〈路康建築思想中的柯布因素〉，同時調整章節順序，統一字體及編排格式。回想此書初創時（1997 至 1999 年），正逢家父重病；為了兼顧老父，全書文字或作於省立臺南醫院病房內，或於醫院門口小咖啡屋中，直至家父過逝，書仍未成，再有月餘，才完成初稿。當時筆者尚不會電腦，以鋼筆寫成的手稿，新舊交疊、積累盈尺、雜亂無序，造成日後美編同仁排版的困擾；雖經兩次校稿，改正了錯別字，但在格式及標點符號上仍失誤累累，格式不一的情形，比比皆是，此筆者之過，藉機改正，稍寬己心。

此書首版付梓後，筆者又以十年心力投入基督教美術建築的研究領域，在摸索的過程中，觸碰了希伯來文化及猶太宗教區塊，在舍妹維瑩的協助下，撰述〈路康光理論與猶太祕教思想淵源之探〉一文，收於本書二版中。王維瑩曾在瑞士作《舊約》研究，對古希伯來文及猶太文化有精湛造詣。她教我流亡巴勒斯坦之外的猶太人在思想上如何受大希臘文化的影響：公元七十年前後，羅馬帝國澈底毀滅猶太國，猶太人始有大流亡，向北、向西北方皆進入希臘文化圈；日後再漸次進入日耳曼地及斯拉夫地。路康之父母皆為波羅地海區猶太人，正屬此族群。康在濃厚的猶太／希臘文化環境成長，因此養成凡事窮究物理、追溯本源的態度，真是其來有自。筆者利用此改版，補述猶太／希臘文化的因子，對全書起頭，將路康與希臘思想逕自連了線的突兀，做了註解。

這本全新增訂的《路康建築設計哲學》由我的學生蔡聖璇小姐負責勘誤與格式統一，並由田園城市文化事業的江致潔小姐負責文稿的潤飾，她們的細心希望能讓讀者滿意，筆者並與黃子恆小姐共同合作了新封面，以全新面目歡迎「建築之境：路易‧康」大展登場。

王 維潔
2015 年春 於臺南欖蛋樓

導言

為使讀者能更清楚地閱讀本書，以求能真正地切近筆者所欲表達之意
旨，進而自書中獲取些許可用之素材，故導讀書中各章之內容，摘要
如下：

第一章、詮〈Order is〉──試論路康 Order 理論

本文企圖以路康自己的話語，詮釋 Order is 這篇關於路康建築理論的
重要宣言。筆者由康在他處的言論中，找到足夠的資料與證據來彌
補 Order is 文中令人費解的段落，並對康的自然論、形論、設計論、
Order 理論及美學觀加以明晰闡述。此外，對路康與古希臘哲學及老
子「道」理論也有嘗試性的探觸。因此，本文不單只是一篇譯文。

第二章、路康 Order 論與老子思想類比初探

本文由老子《道德經》與路康的建築理論，找出如下相同的論點：道
與 Order 的不可盡述性；「道與自然」及「Order 與 Nature」均具備
的二位一體性；道與 Order 的萬有主宰角色；道與 Order 的動態平衡性；
道與 Order 的無意識及無所不在性；人對道及 Order 的無法觸及性與
唯心感應性；道與 Order 的太初性。為了免於穿鑿附會，筆者提出路
康的研究伙伴與中國文化的淵源，以及路康所能閱讀到的《道德經》
英譯本中，一些與路康的想法雷同之處，作為可能影響路康理論的證
據。除了 Order 理論與道的關聯，筆者也觸及老子其他多樣理念在路
康理論中的蹤跡。

第三章、再論路康設計哲學與老子思想淵源

朱鈞先生於 60 年代初，負笈美國普林斯頓建築研究所，亦曾擔任路
康在普大講課的助教。筆者透過朱老師得知普大拉巴度教授與路康的
密切關係。由於拉巴度教授曾指導中國學生張一調的博士論文《建築
之道》（The Tao of Architecture），拉巴度對老子的思想有一定的認
識，極有可能與好友路康分享對老子思想的看法。基於這樣的假設，
筆者對照張一調《建築之道》與路康 Order 理論的種種說法，發現當
中確實存有許多巧妙合榫處。如此，路康這位本具東方（猶太／希臘）
思想的建築師之所以有著近乎老子「道」理論的證據，的確被強化了
許多。

第四章、路康靈魂論與自然論

路康將世界視為由靈魂世界與物性世界所構成並因而整全。康強調人
的靈魂在於表現。在創造中要效法自然，由自然的物性中體會造器之
道，方能有所突破。本文的目的在描繪一幅路康由靈魂論邁向自然論
的思路歷程。為了更深入的洞見路康思想的真義，筆者亦探觸了路康
與希臘哲學的關聯對應。

本文主要論述的範疇如下：一、靈魂的普世性；二、靈魂的推力；三、
靈魂自然的二分世界；四、自然之無情；五、自然之恆常與變易；六、
自然造器與紀錄；七、互補與成全；八、師法自然；九、形與自然。

第五章、路康知識論與形論

本文在探討路康的知識論：真知的意義及內涵，以及路康的形理論：由真知所悟之形的意義及內涵。文中並嘗試探觸康知形論與希臘哲學知形論的關聯性。本文討論之重點如下：一、知與知識；二、知與直覺；三、知與形；四、知的驅動力；五、路康形論與榮格原型之釐清；六、希臘哲學的知與形；七、路康與希臘哲學知形論之對照。

第六章、路康建築與建築教育論

建築與建築教育常是一起討論的題目。路康與眾不同地提出建築不存在、不具外相的獨特觀點，無非是在強調建築永恆的精神特質，無涉傳統、潮流、方法與風格。建築純粹是自由的真理追求。建築由小如一室出發，著重細膩的經營，在建築教學上首重啟發。康的預言「大學教堂不需要進去」以及「學校源於樹下的閒談」均具有性靈啟發的個人儀典性。本論文將散落各處的路康言論，總結出康對建築與建築教育的幾個獨到觀點，期盼如此能讓讀者得以窺見一代巨匠的心靈世界。本文主要論點如下：一、建築的精神性；二、建築的恆常性；三、一室──建築之本質；四、大學教堂的寓義；五、建築啟發教學。

第七章、路康光論

路康以異於常人的觀點討論光，每每有令人費解的話語，過去常被人視作詩意而未予重視。本文由康自己的話中找證據，來說明康論光的

雙重意涵：自然光與表現光。其中關於表現的部分，又涉及中世紀新柏拉圖主義的神祕思想。本文也嘗試性地指出其中的關聯性，希望此文能對路康的光理論有所詮釋與引申。文中主要的論點如下：一、空間與光不可分割性；二、物質即光；三、光即表現；四、靜謐與光明。

第八章、路康光理論與猶太祕教思想淵源之探

路康出生於傳統的猶太家庭，「妥拉」教誨在生活上有密切的影響。妥拉亦即摩西五經，包括了創世記、出埃及記、利未記、民數記、申命記。以路康凡事追本溯源、閱讀最重首卷的態度，他對於摩西五經中之首——創世記必有深刻的理解。本文由創世記首章的希伯來原文，對照和合本以及英文 NASB 版本，以三種語言的詳加比較，以求貼近當年路康所了解的創世記。並由創世記的經文以及猶太祕教主義者對創世記的詮釋中，發現與路康光理論本質上極為近似的觀念，以此咀嚼路康所說的無光之光、晦昧之光、黝暗之欲、光與暗的關係既非一又非二……等令人難以理解的話語。

第九章、路康建築思想中的柯布因素

路康作為現代主義陣營的一位大將，很難不受到現代主義導師柯比意（柯布）的影響。本文由路康在柯布離世時的感傷文字為起點，追蹤路康熟悉法文的證據以及路康由《邁向建築》擷取的養份。筆者將路康的理念與《邁向建築》法文原文及英譯文三者做了對照，試圖推導出路康透過柯布於 1923 年出版的法文版（Vers Une Architecture），

以及 1931 年由埃切爾斯（Frederick Etchells）於倫敦出版之英譯本
（Towards A New Architecture）來明瞭柯布的新觀念，並融入自己
的建築哲思中。

第十章、結論——路康的設計之路

本章歸結路康設計哲學為五大原則：一、追本溯源；二、師法自然；三、
相信直覺；四、由形邁向設計；五、表現。

1 詮〈Order is〉── 試論路康 Order 理論

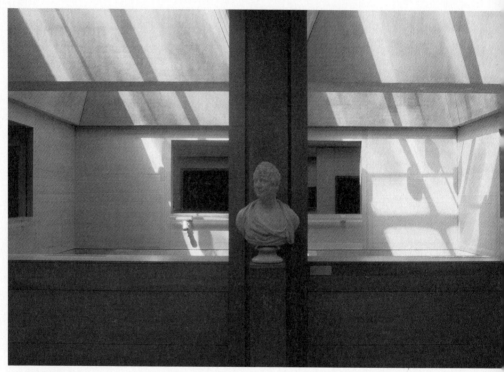

1 耶魯英國藝術中心

〈Order is〉在 1955 年發表於耶魯大學建築學報《展望》（Perspecta）
第三期。基本上，它是一首詩，卻對路康的 Order 理論、形理論與設
計論作了嚴肅的宣言，是康極重要的一篇文字。儘管它的文句簡約、
辭藻平易，卻不容易正確掌握其涵義，以致於外人對康的理論，每每
多有誤解。有些話，似乎只有路康自己能懂。為了詮釋這篇短文，身
為外人之一的筆者，又如何能站在權威的立場來闡釋路康的話語，解
析路康的理論呢？筆者所憑的是「以經解經」的方式，也就是由康自
己的話來找出答案。筆者可以這樣說，本文的目的是企圖以康自己的
言辭，來詮釋這篇文章，並對康在建築與設計上的某些重要理論，一
併予以扼要地說明。期待能對路康迷濛的理論有所釐清。

一般人認為康的文章所以艱澀，不外乎康的英文不好與故弄玄虛。前
因如：句子結構異於常態、文法不合規則、字彙非採常人共約之意涵、
自創新字新意；後因如：康所言過於抽象而少實際、康的語言常不能
一貫其氣、話中有絓礙、主題倏忽不定等。事實上，我們找不到路康
英文不好的理由。康雖於 1901 年[1]出生於愛沙尼亞的俄哲島（Ösel，
今名為沙雷馬 Saaremaa），自 1906 年起，即隨父母移民美國費城，
並在此地完成了他的全部教育。康小學就讀費城工業美術公校（Public
Industrial Art School），是個美術資優班；之後康進入費城最資優
的中學──中央高中（Central High School），同時利用週末在費城
佛萊謝美術專校（Fleischer School of Art）學畫。路康於中央高中
的最後一年，修了一堂葛雷（William Gray）老師所教的建築史，引
發起對建築的濃厚興趣。之後，路康申請上費城的賓夕凡尼亞大學
（University of Pennsylvania）建築系[2]。假若康的英文不好，又是

如何一路過關斬將，進入精英學校；以路康家境之清寒[3]，若非表現
卓越，是無法進入賓大此長春藤名校的建築系。1997 年，康的情人
安婷（Anne Tyng）出版了一部分康給她的情書。在這本名為《路康
致安婷：羅馬書信 1953-54》（Louis Kahn to Anne Tyng: The Rome
letters 1953-54）的書信集中，讀者可以看到路康以極流暢優雅的英
文，款款深情地與安婷對話。康談論建築理念時的頓挫隱晦在情書中
完全不見了。由此可知，康以完全不同的兩種語文風格來面對不同的
題目。在面對建築理念的講授時，康才會以異於尋常、充滿詩意的語
法來表達。

路康的父母皆為猶太人，日常生活操著意第緒語，這是一種德語與希
伯來語的混血語言，因此路康的父母也能說德語。公元一世紀末，巴
勒斯坦的猶太自治區被羅馬帝國徹底毀滅後，猶太人開始流亡；向北
方、向西北方，皆進入希臘文化圈；之後再由保加利亞向北進入日耳
曼地或南斯拉夫地。這些向西北流亡移居的猶太人，一直深受希臘文
化的影響，路康的父親為愛沙尼亞猶太人，母親為拉脫維亞猶太人，
正屬於此族群。

康在幼年時代的一次意外中被火嚴重灼傷，手和臉均留下了疤痕。後
來入學，同學給他起了「疤面」（scarface）的綽號；上小學時，康
曾染上猩紅熱，痊癒後留下尖銳嗓門的後遺症。這兩件事使他成了內
向排斥團體的小孩；或許就是這個原因，使康的反應變得比其他的同
學遲緩。儘管如此，康在思慮上卻比別人深沉細密。康成長於猶太／
希臘文化的環境，似乎養成希臘人窮究「物理」（*physis*）、著重「物

性」（*natura*）、與正本清源的讀書習慣。康在求學過程，對需要反應快方能回答的題目難以招架，卻能輕易回答先生們關於一件物品如何被製造，以及所能運用的範圍[4]。康的這種秉賦在師長間是有口碑的，因而常被請教這類的問題。康的語言能力也呈現這種追溯原本的特質：他用字遣詞十分精確，有時為了表達正確的觀念，窮究文字在哲學上的原意，致使不明就裡的人，產生路康英文不佳的誤會。

茲舉數例來說明路康用字之精準：在康的文章中常以物詞前加 the，代表此物在宇宙間獨一無二的物性；加 a 代表前述物性實體化所成的一件作品。加 the 之物，無相無形，只是存在於理念的一個通性；加 a 之物，有尺寸、有大小、可觸可及，是實存於世界的獨特物品。有時不加 the，逕用大寫或首字母大寫，代表無相無形的理念；用小寫加 s 複數形，代表理念實體化的各種可觸可及的面貌。例如：The design 與 Design 均代表設計之心靈活動，而 a design 與 designs 分別代表一件設計產品與不同的設計產品。House 與 The house 代表住家之理念，而 A house 代表一棟特別的住宅成品。這種對「通性」與「特例」的壁壘之分並非康所獨創，柏拉圖的理型說與模傲說、亞里斯多德之潛性（Potentiality）與實性（Actuality），以及形（Form）與質（Matter）之辨，均可能是路康形理論的藍本[5]。

為了準確表達他的理念，路康不惜創造新字[6]，更甚而改變句型結構，以文句之詩意傳達深蘊的理念。康獨特的跳躍性思考，使聽者認為「毫無系統，斷斷續續，沒有很明顯的主題」[7]。其實康不是思路不清，也絕非故弄玄虛。因為康相信「未完成性」的力量。他認為任何一件作

品均是未完成的，因為「人永遠比作品偉大，因為人永遠無法充分表現他的企圖[8]。」而「知識也是未完成的一本書，知識也知曉它的未成性[9]。」「作品一旦完成即無法去討論，你感受到它的未完成性[10]。」在康的心目中，完成的東西是有限的、表達不足的，以至於康寧可犧牲作品的完成度，而展現更多的可能。在文字的表達上，康也傳達某種程度的詩意，留給聽者與讀者充分的想像空間。許多話，康不一次講完，總分成幾個段落，在不同的場合講述。然而綜覽路康所存的講話記錄，與康所有的文章後，筆者可以肯定康的思想是周密一致的。

〈Order is〉完成於 50 年代中葉，此時康的理論尚未成熟，也因此本文發表之後，康在日後多次針對本文的若干觀點予以澄清、補述與修正。雖然如此，這篇精悍的短文仍在建築思想的發展上，有其不可磨滅的意義。許多論述康的文字，摘引此文內容，以其簡約神祕的文字氣質，作為路康的標誌。

Order 是康理論的重頭戲，也最為虛玄，許多學者做「秩序」解，在本地也都譯為「秩序」[11]。然而，康的原意不是秩序，為了別人作秩序解，他頂不高興，並公開澄清 order 絕不是秩序。康在 1959 年於奧特洛（Otterlo）舉行的「國際現代建築會議」（CIAM）中作結論時指出：

> 經常，人們提及 order 均意指秩序（orderliness），然而這和我說的 order 完全不同。我的意思不是秩序，因為 orderliness 和設計有關聯，卻和 order 無涉。orderliness 和 order 沾不上一點邊兒；

它只是一種關於存在的理解狀態，以及關於存在之感覺的一種
感知。

Often when one says order, one means orderliness, and that is not
what I mean at all. I do not mean orderliness because orderliness
has to do with design but has nothing to do with order. Orderliness
is nothing tangible about order, it is simply a state of comprehension
about existence, and about a sense of a sense of existence[12].

由於某些學者強調康所提 Order 是一種「存在的意志」[13]，康在此繼
續加以澄清：「由它（指秩序 orderliness），人可以感知某物的存在
意志。這種存在意志，我們可以說是存於一實形，存於一需求，人可
如此感覺。[14]」依照康的看法，Order 和秩序完全不同──秩序是一
種意志控制主宰下的規則，秩序中的整齊、規律，例如呈一直線，或
者合乎某一種節奏或重複，均要靠著遵守規則的意志力方能形成。康
的 Order 不具存在意志，反而是秩序會讓人感受到存在的意志，可是
康在這裡沒把話說完，易令人誤會。康在 1961 年〈形與設計〉（Form
and Design）[15] 一文中提到：

Order，此所有實存物的創造者，本身沒有存在意志。我之所以
選擇 Order 此字代替知識，乃因人之知識太薄弱不足以抽象地
表達思想。

Order, the maker of all existence, has No Existence Will. I choose
the word Order instead of knowledge because personal knowledge
is too little to express Thought abstractly.

在這裡，康將 order 之無心無情、不具意識意志，表達得很清楚。這時期的 Order 如同無心的自然。康發覺 order 有極強的「不可敘述性」，只能意會，不足言傳。「每次我談到 order，我總感覺不太肯定。我不知道要用什麼話去讓它成為可以解釋的觀念，因為人們總是期待十分實際的東西，然而它卻不是[16]。」路康之 order 與老子所云「道可道，非常道」「道之出言，淡乎其無味，視之不足見，聽之不足聞，用之不足既」《道德經》二十五章十分神似，故筆者大膽將 order 解為道家之「道」，其論證請見本書第二章[17]。

以下是〈Order is〉之原文、譯、與詮釋，為了閱讀之便，乃分段之。

Order is[18]

Design is form-making in order

Form emerges out of a system of construction

Growth is a construction

道者

設計乃依道而成之形塑

形脫於構成之邏輯

生長是一種構成

由於「道」之不可解，不可述，康企圖解釋什麼是 Order 時只能說到 Order is，剩下的就要靠個人心靈修為去感覺。故康說：「道可感，不可知」[19]（Order is felt, not known）。設計是遵循「道」的法則，作「形」的創造。前文已提到康自幼年即對事物之構成邏輯有特異的

敏銳度。康成為建築師之後，屢屢在設計作品中表現構造的邏輯，成為其建築造形上的獨特風格。康承襲了柯布清水混凝土的用法[20]，卻更能表現樑與板的構法和組織，使原本粗獷的混凝土構造，表現出細膩的層次。在理查醫學中心及沙克生物研究所皆可看到這般手法。康認為構造可比擬為生物的生長，在他師法自然的呼籲中，康特別提到要學習大自然能夠記錄的特質。「自然，在創造萬物當下，記錄了創造過程的每一個步驟，可以視為種子[21]。」「自然在所創造的萬物中記錄了創造了什麼，又如何去創造[22]。」而康嘗言：「我認為形是由自然之性所領悟並予以實踐（the realization of a nature）[23]。」人若向自然學習，必當學自然記錄之性，於是在建築物中展現構造工法的邏輯，成就造形的表現。

In **order** is creative force

In **design** is the means--where with what on when with how much

道乃創造之源

設計是手段——斟酌地點、時機、工具與分寸

英文 in 有依循之意，In order 解為合於道、守道之法。故守其道可以產生創造的力量。論及建築之創造，非僅止於材料之堆疊。柯布在《邁向建築》中說：「人運用材料營建住宅宮室，只是構造而已。在工作中存匠心與巧思，剎那間觸動我底心，讓我覺得受惠，滿心歡愉，於是我說：『好美』，這方是建築，因藝術蘊涵其間[24]。」那一瞬令人動心的力量即路康所言，合於道產生的創造力。在 1962 年的國際設計研討會，康第一次點出 Order 互動和諧的觀念：「自然造器。自

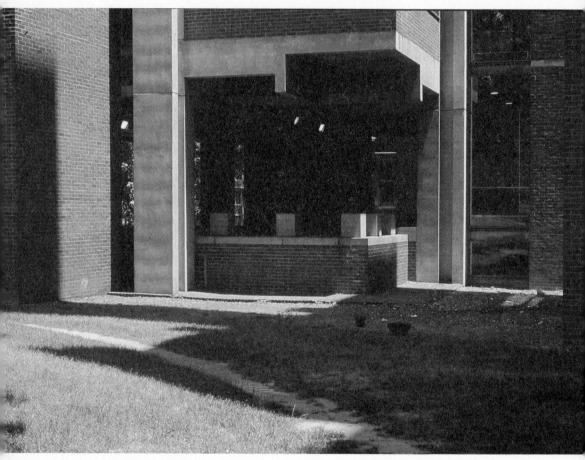

2　賓大理查醫學中心門廳

然，一種和諧體系，自然律運行其中，維持著我們名之為道的互動和諧關係 [25]。」希臘人所謂的和諧（*Harmonia*），是兩種對抗力量的調合 [26]，康在此捨棄 *Harmonia* 不用，無非是在康所處的時代，大多數人已經忘記了古人在和諧的涵義中所蘊藉的張力與對抗。康體會了自然瞬變的道理，康說：「自然只是自然律的互動，永遠改變其態勢與位置，追求恆新的平衡。萬物永保平衡，只不過此刻之平衡永遠異於之前 [27]。」「它（自然）是種「追求平衡的調節現象」（readjustment of equilibrium）[28]。」康所追求的平衡是動態的平衡，與靜態平衡不同——前者如冰上翩旋的芭蕾舞者，後者如蒲團上禪定的佛陀，皆曰平衡，前者的張力動態或許更能感動人。

合於設計之道，就是對不同因素之選擇斟酌達到一個平衡的狀態，於是設計就是一種斟酌的手段：對場所地點的選擇、對工具材料的斟酌、對時間上的斟酌、對份量程度的斟酌。康說：「設計是一種因地制宜的（circumstantial）的選擇，衡量可用的經費、基地、業主以及可獲得的知識 [29]。」若顧此失彼、頭重腳輕，均非和諧，也皆為錯誤的設計方式。

The nature of space reflects what it wants to be
　　　　Is the auditorium a Stradivarius
　　　　　　　　or is it an ear
　　　Is the auditorium a creative instrument
　　　　　　　keyed to Bach or Bartok
　　　　　　　played by the conductor
　　　　or is it a convention hall

空間之本質映照其所欲
　　音樂廳為一把史特拉第瓦利小提琴
　　　　或只是一只耳朵
　　音樂廳為發創意之樂器
　　　　依照巴哈或巴爾托克之調性
　　　　由指揮家演出
　　　或只是一座集會堂

Auditorium 之拉丁文原意是「聽的場所」[30]，康用此字來強調此類建築物「聽」的本質與美聲的需求。由路康後來的幾次談話中，可以確定 auditorium 指的是音樂廳或劇院等需要良好音響效果的表演場所[31]。史特拉第瓦利家族所製的提琴是舉世公認的好琴，它與一只耳朵的區別在於前者發出悅耳的聲音；後者只能被動地接受良莠不齊的聲音。前者是能創造表現的器具；而後者只是接收的工具。康認為一個供人傾聽的場所必須創造美聲，而非僅供人聚集的場地。

在路康晚年與友人的談話中，我們可以找出康對音樂廳（auditorium）與史特拉第瓦利小提琴（Stradivarius）譬喻的說明：「一座音樂廳需要被考量的並非聽眾的容量，而是音樂廳的本然。除非我把音樂廳定義為一把小提琴，而門廳定義為琴盒，不然我無法工作。我明瞭兩者之間判若雲泥的差異。一只理想的琴盒可供小提琴懸置其中，而不觸及盒身任一部位。這種方式對舞臺上輕聲細語的演出，帶來一定程度的尊重。琴盒對樂器的支援角色如同門廳、廁所、與樓梯般。後台則是演出者的家——後台不再只是後台，或許我可以把它建成另一個綿

延半哩的場所、把它設計成一座俱樂部，演出人員由此出場──一個
有壁爐的場所，一個像起居室的場所，他們在這裡組織與排演[32]。」
巴哈音樂的特質在其精緻的和聲與高貴的旋律，巴爾托克卻以節奏律
動與地域色彩見長。良好的聆聽空間應兼備不同音樂特質的表現力，
而非只是常人所見的集會堂。

 In the nature of space is the spirit and the will to exist a certain way

 Design must closely follow that will

 Therefore a stripe painted horse is not a zebra.

 Before a railroad station is a building

 it wants to be a street

 it grows out of the needs of street

 out of the order of movement

 A meeting of contours englazed.

空間之本然具有精神與意志，欲以殊相存有

 設計必謹守此意志

 因此髹上條紋的馬並非斑馬

 火車站以前是一座建築物

 它欲為一條街

 它由街之需求而生

 由運動之道而生

 一場亮麗外觀的會集

空間的本然，就是路康常提到的空間之「欲為」（what it wants to be），它是路康形理論的中心思想，源於路康師法自然的理念。依照康的說法，橡樹種子之欲為一棵橡樹的慾望早已存在種子之內，此為種子之本然[33]。若這顆種子長成橡樹以外的植物，就不合乎本然，也不合於自然之道了。據此，康相信從事設計要謹守自然順性之道。在設計題目中，尋找蘊藉其內的本然，由本然找設計的答案。

康曾說：「設想一座學校設計，學校本身已經有了明確的本性，促使你必須請教自然之道。這樣的對自然的諮詢與認同是絕對必要的。你在其中尋找，發現了水之道、風之道、光線之道，以及一切材料之道[34]。」順性足以去偽存真，摒斥一切虛張粉飾，因此鬃上條紋圖案的馬不是斑馬。火車站必然先要成為一棟建築物，這棟建築物盼望成為眾人集聚的大街。「街」又有何特別的涵義呢？康就曾指出現代都市的問題之一，是都市中失去了街原先的功能；街（street）與路（road）有別。前者僅供步行，提供了令人愉悅安適的場所；後者為汽車道[35]。康說：「街是都市最早的機構[36]。在街頭，建築物相互對話[37]，街是座交誼室，建築物是它的牆壁，天空是它的天花板，事實上，它是一個房間。你可這樣認為客廳與集會堂均源於街的概念[38]。」「你知道，在一條街上，你儘管不認識周圍的人，卻有『四海之內皆兄弟的感覺』（a feeling of commonality）[39]。」路康心目中的街，就等於廣場，出自拉丁民族固有的觀念[40]。

康必然在義大利旅行中體驗了廣場的魅力[41]，火車站這幢建築物之所以先渴望成為街，就是要扮演人聚空間的本然角色。故曰出於運動

3　路康速寫西耶納：場之廣場

之道（out of the order of movement）。這棟建築物滿足了「街」與「運輸」之功能，即形成具備輸運性質的廣場。這廣場以建築物為它的界面建築物頂著光鮮亮麗的外形，在火車站這廣場中「相互對話」。於是火車站成為「一場亮麗外觀之聚會」（a meeting of contours englazed）。

Thru the nature--why
Thru the order--what
Thru the **design**--how

藉其性──動機
循其道──本質
憑其設計──手段

此段前兩句與康後來的看法並不十分契合，是屬於康尚未成熟的觀念。1959 年之前，康致力於 Order 之探討，並企圖將 Order 與設計拉上線性的必然關係[42]。1953 年，康在普林斯頓大學指出：「人可以藉由不斷地設計操演，獲得 Order 的感知（sense of Order）。」而由另一個方向，「設計又是一種針對 Order 的權變」[43]，由 Order 之先驗可以導出設計。在 50 年代，康對「形」並沒有特別的討論，而所討論的 Order 實包含日後康所謂「形」（Form）的概念，也就是說，於 50 年代，「形」仍從屬於 Order 的範圍。從前文已知康之 Order 與自然的密切關聯，因此 Thru the nature 與 Thru the order 均可作探求本然解，問 why：為何要作，有溯本之意，與問 what 是同樣的意思。

康在 1959 年 CIAM 所提的論文〈建築新領域〉（New Frontiers in Architecture）中指出，「領悟」（realization）、感覺（feeling）與思想（thought）三者的交互關係[44]。1960 年世界設計年會，康提出：「領悟意味一體系之和諧，由此可達 Order 之境[45]。」在同年的另一次講話，康指出領悟和設計的緊密性，以及「形」無大小、尺寸，與外廓之內在結構性[46]。遲至 1961 年，康在交給史卡利（Scully）教授的〈形與設計〉（Form and Design）這篇重要論文之中，第一次提到靈魂（Psyche）、「形」與領悟的一致性以及形是本（Form is What）、設計是手段（Design is How）等重要理念。康的理論架構，至此方臻成熟。筆者推測在 1959 至 60 年之間，康可能由熟稔的猶太教思想更延伸至古希臘哲學思想，由其中獲得靈感，延用在自己的理論當中[47]。如前註中所論，路康的「形」理論與亞理斯多德以及柏拉圖所討論的「理形」（*Eidos*）有極密切的關聯性，此一希臘

4 康給安婷的信中有 Nature of Space、Order 與 Design 三者的線性關係，康以 N of S、O、D 分別代表。

字近似於路康的「形」。亞理斯多德與柏拉圖皆認為要瞭解一器物，就是要認識此器物之「理形」，此種領悟是對內在結構的瞭解，也是進入靈魂深處的瞭解。這種領悟，簡言之就是「實踐」（*energeia* 或 *entelecheia*）[48]。1962 年，康說：「我認為靈魂是普世存有……普及

於世上任何生物……普存於整個宇宙。」「領悟是真正地對『形』的
領悟，而非設計的領悟。領悟無『形』亦無大小尺寸……形只是對器
物之異於他物之特質的領悟[49]。」1969 年，康說：「我認為形就是對
一物之本然的領悟（或實踐）[50]。」康以「領悟」（realization）一語
雙關點出領悟和實踐共存的知行合一觀。

> A Form emerges from the structural elements inherent in the form.
>> A dome is not conceived when questions arise how to build it.
>>> Nervi grows an arch
>>> Fuller grows a dome

> 形之殊相出自形之本然
>> 某一穹頂非及於如何建構之際方孕育而出
>>> 納威創造了一座拱
>>> 富勒創造了一座穹

此段可做為前文「形脫於構成之邏輯，生長是一種構成」的註腳。「一
座特殊造形」（a Form）出於「代表通性的形」（the Form）。一座
圓穹頂意味著某種獨特的構成方式，是早在工程師觸及此建構難題之
前就存在的，非直到構思如何解決時方纔產生。因此，特殊造形的成
就是設計者獨到的對「通性」的頓悟與實踐。不同的設計者成就不同
的造形。義大利人納威（Nervi）在羅馬奧林匹克體育館，展現拱的
獨到表現，耶魯大學富勒（Fuller）教授，以三角稜柱原件構成令人
怵目驚心的穹窿球體結構，均緣於此。

Mozart's compositions are designs

> They are exercises of **order**--intuitive
>
> **Design** encourages more designs
>
> Designs derive their imagery form order
>
> Imagery is the memory--the Form
>
> Style is an adopted order

莫札特之樂作是設計作品

> 它們僅是「道」的演練──直覺的
>
> 設計促導更多設計作品
>
> 設計作品出自對「道」的遐想
>
> 遐想就是記憶──形
>
> 風格是「道」的展現

表面上，莫札特的音樂呈現出和諧圓滿的氣質，而其中卻富有張力與激情，一直為康所激賞。因此路康推崇莫札特的音樂傳達著「永恆的特質」[51]。前已述及康認為人永遠無法充分表現，只好不斷地創新求變，以期將「道」的直觀體驗，化成作品。由於「道」不可觸，不可及，只存於想像之中，它是無法與別人分享的感知，只能透過設計作品來與人分享。而記憶可視為某件實體的殘餘，依康的看法，想像等於記憶，是糟粕瀝盡後餘留的本質。

康說：「假若某人問，什麼是感覺？我想你或可回答它是心靈演化的殘存，在這殘留物中可以找到思想的成分，這成分就是精神之本

尊[52]。」風格出於拉丁文 *stylus*，意指為筆桿，人藉著筆桿表現各具特色的筆觸，是為風格[53]。因此，風格不涉及美觀，卻必然擁有「一致」之性。「一致」是元件間展現的相互關係，與「互動和諧關係」的 Order 並無多大差別，故風格為 Order 之展現，其理甚明。

The same **order** created the elephant and created man
 They are different designs
 Begun from different aspirations
 Shaped from different circumstances

同一「道」造象類也造人類
 僅為不同的設計作品
 萌發於不同的企盼
 歷不同際遇而成形

如前所論，「道」為一和諧關係，或者說一種由和諧中散發出的動人力量。在大自然所造之物，人類與象類皆可找到這動人的元素。而人之與象有別，就是在初始處懷有不同的抱負與希望，也就是物種受環境挑戰與激勵所形成的不同設計品。

Order does not imply Beauty
 The same order created the dwarf and Adonis
Design is not making Beauty
 Beauty emerges from selection

affinities

integration

love

Art is a form making life in order--psychic

道不涉及美觀
　　　　同一「道」造侏儒亦造潘安
設計不在於創造美觀
　　　　美觀由擇選、關係、整合與愛之中浮現
藝術是使生活合乎道的形式──性靈的

儘管前文關於「道」的討論隱約流露出「道」與「美」的關聯性，早
年的康一直避免在討論「道」的時候，涉及到「美」，實因平常人傾
向將「美」視為美觀之物，而康堅持「道」與好看與否是毫無相干的。
晚年的康開始觸及「美」與「美觀」之辯的論題，康用 Beauty 代表
「美」，用 Beautiful 代表「美觀」。康說：「美具備整體和諧的特質，
不只是美觀，也不是非常好看。同理『非常好』也遜於『好』[54]。」
康又說：「你第一個感覺就屬於美，不是美觀，也非十分好看，只是
美而已。也就是這一刻，或者說這種氣息，屬於完美和諧的氣息。並
且從美的氣息而來的就是『驚奇』（wonder）[55]。」美既為一整體之
和諧，過猶不及，弗能增減一份。美即美矣，非常美則過矣，自不
屬整體和諧的「美」。Order is 此文出於早年的康，觀其上下文知此
Beauty 指的是「美觀」。故康以西洋傳說中有潘安之貌的阿朵尼斯
（*Adonis*）作美觀的代表，以侏儒作「醜」的代表。「道」不涉及美觀，

故既可創造潘安，也可創造侏儒，只要及於和諧的境界即可。

設計不在於創造美觀。美觀與比例權衡有絕大的關係。路康在此強調
斟酌擇選、關係配比、統一整合，均是操控比例權衡的手段，故美觀
與否將由此而來。至於康在這裡提到的「愛」，筆者認為是從古希臘
的觀念：「愛」此字亦作「慾」，來自希臘文 *Eros*。希臘人認為「慾」
是宇宙中的第一動機，為一種原動的力量，以催動萬物之運行。亞里
斯多德亦有此說[56]。希臘神話中，*Eros* 為欲望之神，亦為愛神的隨從，
擔任結合對立力量的角色，除司調和陰陽之職，更兼諧和萬物之工。

1953 年路康在耶魯課堂上與同事、同學討論中為建築下了一個定義：
「建築是一種由分不開的心與心靈中浮現出的生活[57]。」在這次講話
中，康特別提到從事建築時，愛和整合這兩種因素的重要性。康認為
一棟沒有出於愛的建築物不屬於建築。因為要出於愛這樣的驅動力，
方能使建築物感動人。依路康之見，就是需要「愛」這樣的原動力，
方能操動斟酌、調配、整合等權衡比例之手段，以臻美觀動人的目標。
藝術是一種「形式」的觀念，最早可溯及亞里斯多德，晚近則是十八
世紀德國美術史家溫克曼（J. J. Winckelmann）首肇形式為藝術中心
議題之論，至二十世紀有英國人佛萊（R. Fry）與貝爾（C. Bell）兩
位大家倡導藝術形式的討論[58]。藝術為陶冶性情、洗滌心靈、提昇生
活品質的形式，已為世人普遍接受。路康在此處特別要強調的是生活
中的精神層面，也就是性靈的成分。前段已述及康不以為設計是以創
造美為職志。因為康相信美的源頭出於性靈，自然、藝術也是使生活
及於性靈層次的形式。

Order is intangible

It is a level of creative consciousness

forever becoming higher in level

The higher the order the more diversity in design

道不可及

此創造意識之堂奧

恆居高

聞道愈高，設計愈臻新巧

道不可觸知，不能解釋，路康心目中的道和老子心中的道皆有「惟恍惟惚」、「恍兮恍兮」與「窈兮冥兮」[59]難以觸測的特性。1950 年代的康，企圖建立「道」與設計的線性關係。能體會「道」就能做好設計，他認為對「道」的體驗層次愈高，愈能豐富設計的內涵。道之「層次愈高」的涵義，我們可以由康的話語找到答案。康說：「我愛起源，我驚訝起源之功，我認為就在起源處確定了繼往。若非如此，萬物弗能存，弗將存[60]。」萬物在冥冥中早有定數，這是康一貫堅持的想法，康說：「我不相信一物開始於某一刻，另一物開始於另一刻，而是天地萬物、均以同一方式於同一時刻開始；或許，不是時間的問題，它根本就在那兒[61]。」康深信越接近事情的源頭，越能找到問題的解答。他以愛看英國歷史鉅作的第一冊，甚至以第零冊、第負一冊為例[62]，說明起源不像起跑線，位置固定。而是隨著個人際遇、慧根之差異，而有不同層次的頓悟。因此在本文中所示道層次愈高，愈接近本源。針對設計，對本源越能頓悟，越能創出新意，並獲得豐富的設計內涵。

Order supports integration

From what the space wants to be the unfamiliar maybe revealed to the
　　architect.
From order he will derive creative force and power of self criticism
to give form to this unfamiliar.
Beauty will evolve.

道支持整合
空間求新之欲開悟了建築師
藉由道，建築師悟得創造力與反省力，賦形於絕俗境界
美將與時演化

如前論已知「道」為整體的平衡關係，故「道」支持整合自不消說。
空間之欲是欲為「不尋常」（unfamiliar），也就是欲為相對於尋常
的新奇。康在其他場合以「獨一性」（singularity）代替「不尋常」
這個字[63]。追求新奇是藝術家為了沽名釣譽的標新譁眾，或者藝術工
作本質所使然，可由柏格森（Henri Bergson）的觀念找到十分貼切的
答案。他說：「大凡藝術的門外漢，對於藝術家的原創性每易產生誤
解，他們總以為原創性是藝術家希求之所得。其實我們據此可以了解，
正是由於語言文字及其他表達工具之缺陷，才使原創性成為必要。由
此可見隱藏於每一種藝術之後的原動力，都是某種經驗的新奇性。這
種新奇性，單靠傳統的表現法是不足以使它獲得表現的機會的。這使
執意要表現它的人不得不本於經驗，自創表現的新法[64]。」

如何創造新奇的空間氛圍，建築師可由空間之「欲為」也就是對空間
之本性的探索中「受到天啟」（be revealed）。此外，由參「道」之
奧妙的過程，建築師亦能獲得創造力與反省力，將所造之形帶往新奇
絕俗之境界。眾所皆知，由靈光乍現、胸有成竹到完成一件具體的傑
作仍有一段艱困的鴻溝，這也是鑑賞家及創作家最大的差別，在於後
者能跨過一段鴻溝。卡萊（J. Cary）這位在美學上倡導「直覺論」的
愛爾蘭小說家曾指出：「從直覺到反省，從對於真實底知識到這種形
式的表現，其過程是無常而艱難的……它是一種翻譯；一種由一存在
狀態到另一存在狀態；由接受到創造；從純粹感覺的印象，到純粹反
省與批判活動的翻譯[65]。」

康在這裡強調的創造力與自我批判的能力，即卡萊所指跨過鴻溝的能
力，是柏格森所指表現的能力[66]，也就是路康所指實踐的能力[67]。然
而表現與實踐沿襲過久，終究會變得和「成見」一樣，成為直覺所要
打倒的對象。也因此，偉大的藝術家，永遠以靈敏而固執地面對直覺，
由直覺中洞見新奇，於是日新又新，「美」可以不斷地演化遞邅；吾
人也將自互古不變的本然中，悟其「道」，得去陳出新的詮釋。最後，
康強調美的演進性，提醒從事設計創作的，要勇於打破常規，尋找新
的表現方式，由溯其本源的態度，找出問題之本，並順從於所因緣際
會的環境、經費、材料、技術，與業主之性，自然而然的表現，反倒
能創出前所未有的神奇。

2 路康 Order 論與老子思想類比初探

5　賓州布里墨學院中庭樓梯間

路康所主張師法自然的論述中，最令常人難以理解的莫過於 Order 之理論。基本上，康的 Order 理論一直處於猶豫迷離、不能確定的情況。康對它一直沒有把握，對它的看法也一直有所轉變。早先，康將 Nature[1] 與 Order 作一體之表裡論。由 50 年中葉至 60 年初，是康熱中 Order 理論的時期，其中 1955 年所發表之〈Order is〉為其最具代表之作；而後，至 60 年中下旬就絕少再論及 Order，而改以 Nature 或 Law（自然律）代之；70 年以後至辭世這段時間，康忽爾再論 Order，然而彼時之 Order 與 Nature 已化合為一。康在興致高昂論述 Order 的時期，也常感知 Order 之範疇與定義的「不可盡述性」。為了解釋何謂 Order，竟常至辭窮筆拙。康常說 Order is 之後就無話可說了。Order 除了這種「道可道，非常道」（《道德經》一章）、「道隱無名」（《道德經》四十一章）的特質外，筆者發現康之 Order 與老子之「道」更有若干相符之處。

道與自然

中國古代哲人志在聞道，道即真理，也是最高的原理，可據此解答人生宇宙的根本問題。將中國人所研究的「道」加以細分，可有三層次：有人生之道、有自然之道、有致知之道。人生之道在探討人生價值的問題，而致知之道在探討如何獲得真知識。如《莊子》大宗師曰：「知天之所為，知人之所為者，至矣。」至於自然之道，首推老子的思想。

春秋時代，人相信日月星辰運行規律的自然之道，也就是「天道」與人類有密切的關係。「天」是人所處環境的最大存在，最高指導，

然而老子卻提出早在天地之先，即存在一原始的力量，老子名之為「道」。老子說：「有物混成，先天地生。寂兮寥兮，獨立不改，周行而不殆，可以為天下母。吾不知其名，字之曰道。」（《道德經》二十五章）又說：「人法地，地法天，天法道，道法自然。」（《道德經》二十五章）所謂「道法自然」，是道既已為最高，故只能以自己為法，於是可視「道」為自然而然的本然。英美之道德經譯本中，此「道法自然」常作模仿或學習其本身解：「models itself on that which is so on its own」[2]，或「follows its own ways」[3]。

換言之，「道」乃道學習「蘊藉自身之內的」。在康的理論中，「蘊藉其內的」是 Nature，亦為 What。前者指天然物之物性，或譯為「本然」或「自然」，後者指一人工物之物性，或譯為「本質」。康常說：「What was has always been, What is has always been, What will be has always been.」康所指 has always been 不僅意指「蘊藉其內」，也有「早已存在」之意。老子云，「道法自然」指出「道」與「自然」二位一體，道即自然。康的 Order 與 Nature 也具備同樣的二位一體性。

《老子》之「道」與路康 Order 的比對

老子將「道」當作產生並決定世界萬物最高的實在。老子說：「道生一，一生二，二生三，三生萬物。萬物負陰而抱陽，沖氣以為和。」（《道德經》四十二章）「道」創造萬物，並使得萬物皆同時具備陰陽兩面[4]，由此相反兩力相沖，調和以達平衡。路康則以「互動」（interplay）形容 Nature，亦用來形容 Order。由以下所引述之康的話語和文字，

看得出康的想法實與老子並無二致。

Order, the maker of all existence

Order 為萬有的造者[5]。

Order is the embodiment of all the laws of nature, the giver of presences.

Order 是自然運作之呈現，存在物的賦予者[6]。

Nature is the interplay of these laws；any one time is not the same as any other. It's a kind of readjustment of equilibrium.

本然是自然律的互動；世上無一刻是相同的。這是一種均衡的調和[7]。

The instrument is made by nature-physical nature, a harmony of systems in which the laws do not act in an isolated way, but act in a kind of interplay which we know as order.

器物由本然所造——物性，一種和諧體系，於其內，自然律非獨斷而行，而依吾人稱之為 Order 的交互作用而行[8]。

老子認為「道」不僅產生天地萬物，而且決定他們的生存和發展。《道德經》三十四章：「大道氾兮其可左右。萬物恃之而生而不辭，功成不名有。」道是廣泛的，無所不在的，萬物依道而生，道不拒絕萬物，道成就萬物而不居功。康也以為「道無所不在」（Prevailance of

order）[9]「自然無心」（Nature is unconscious.）[10]、「自然不在乎夕陽之美」（Nature is not conscious that the sunset is beautiful.）[11]、「Order 不涉及美觀」（Order does not imply Beauty.）[12]。老子強調「道」的「玄之又玄」，一方面因為「道」產生和決定世界萬物的作用，宏偉神妙，另一方面也因為道是感官無法把握，語言無法描述的。「道可道，非常道」反映了「道」這個特點。老子對「道」之性質有如下描述：「視之不見名曰夷，聽之不聞名曰希，搏之不得名曰微，此三者不可致詰，故混而為一。其上不皦，其下不昧，繩繩不可名，復歸於無物。是為無狀之狀，無象之象，是為惚恍。迎之不見其首，隨之不見其後。」（《道德經》十四章）老子此說指出「道」之視而不見，聽而不可聞，觸而不可得，說明「道」是超感官的，是人以普通之認識方法無法掌握的。「道」混然一體，無上下前後與明暗（皦昧）。這樣的「道」，不可明狀，空無一物。康說：「Order 不可觸。」（Order is intangible.）[13] 以及「Order 憑心感受，非憑智了解。」（Order is felt, not known.）[14]。

老子關於「道」之描述也有反覆不一、不能盡述，前後相悖的情況。老子一方面強調「道」之不可觸及的縹緲性；另一方面又指出「道」的精確實在。老子說：「道之為物，惟恍惟惚。」又說：「窈兮冥兮，其中有精，其精甚真，其中有信。」（《道德經》二十一章）。康說：「每一刻我說 Order，我總覺沒有把握。我不知道有那個字眼可以說明它，因為人們期待具體的東西，然而 Order 卻不是這樣的[15]。」同樣的場合，康又說：「Order 是設計中具種子特質的元素，是一種當你種下必獲得設計的東西[16]。」康一面無法盡述 Order，另一方面又指出

Order 的具體有效，由 Order 可以得到設計。康說：「由 Order 可以得到整合。」（Order support integration）[17]。老子說：「惚兮恍兮，其中有象。恍兮惚兮，其中有物」（《道德經》二十一章）由恍恍惚惚，不能名狀的「道」中，可以體會有形象、有物質的明確存有。藉著「道」，可體會萬物之本源。「以閱眾甫」（《道德經》二十一章），「甫」通「父」，與康同時的吳經熊（John C. H. Wu）將《道德經》中「甫」字英譯作 the beginning[18]。

康於 1953 年十二月在普林斯頓大學的討論演說中，寫下由 Order 到設計的線性關係[19]。同一時期康給情婦安婷（Anne Tyng）的家信中，也附了由 Nature 經 Order 通往 Design 的示意圖。在這個時期，康以猶豫的態度提出 Order，並一直將 Order 視為某種設計過程中有「種子」功能的媒介物。到了 1954 年，J. J. L. Duyvendak 所譯的《道德經》英文本[20]（Tao Te Ching: The Book of the Way and Its Virtue）首次在英美問世；其後在 1961 年，吳經熊的譯本（Tao Teh Ching）[21]；1963 年，Wing-tsit Chan 的譯本（The Way of Lao Tzu）[22]。這三本在美國問世的《道德經》英文本是路康有機會看到的。康的情婦安婷出生於江西牯嶺，隨著在中國傳教的父親，在江南不同的城市度過大部分青少年的歲月，直到進入哈佛大學就讀為止。她能說中國話，並對中華文化有某種程度的偏好和認識[23]。根據她與康所生女兒亞歷珊卓·婷（Alexendra Tyng）的說法，康的設計理論受到安婷之啟迪甚多[24]。儘管我們不能據此斷定經由安婷，康認識了老子思想，然而不可否認，康有這樣的情人兼研究伙伴，是比常人有更多機會接觸到老子的思想。

《老子》之「德」與路康 Form 的比對

除了 Order 近乎「道」之外，Form 也近乎「德」。「德」者，性
也，即康所論的 Nature 或 Form。「道」為萬物之本源，而「德」是
萬物所呈現的特性。「道」與「德」的一體兩面與康所指之 Order 與
Nature，或 Order 與 Form 之一體兩面性，竟能合榫。此外康的文字
中也可找到「象帝之先」、「無狀之狀」、「無物之象」、「天乃道，
道乃久」、「孔德之容，惟道是從」、「希言自然」、「大象無形」、
「天地不仁」等其他老子思想的痕跡。1955 年起，康的 Order 理論
突然產生重大的轉變：Order 由原先作為設計中介的工具，成為萬物
所據之本然。我們憑此幡然之變去臆測 Order 與老子思想有所關聯應
不致於十分危險。

結語

Duyvendak 在《道德經》英譯本給「道」如下的評註：「『道』於此
形或一種形象概念，它既不是『首因』，亦非『理型』。它無非是一
條變異成長的過程，世界將由捨靜而就動的觀點來觀之。」此說與康
一直強調的「追求動態平衡，乃自然之道」如出一轍。路康重視本源。
他勉勵人由本源中悟「道」，由「道」體會事物之性，也就是洞察其
Form，再因環境、經費、材料、工法技術與業主等不同之條件，因勢
利導，成就其設計。此為路康設計理論之骨幹——以「順性自然」為
最高原則。路康的這一套看法，似乎早已記載在《道德經》之中：「道
生之，德畜之，物形之，勢成之。是以萬物莫尊道而貴德。道之尊，

德之貴，夫莫之命而常自然。」（《道德經》五十一章）且以此節錄作為本文之結語。

後記

筆者知曉《道德經》一書之註解尚不能成其定論，近日又有楚簡老子的出土，據聞部分內容不同以往之諸本。然而筆者所要討論的，不是真實的老子為何，而是在康所處的時代，康所能知曉的老子思想，與康自己理論的類比。因此有關本文所引《道德經》之涵義均據路康所能閱得的本子。

3 再論路康設計哲學與老子思想淵源

6 印度亞美達拜管理學院

前言

拙著《路康建築設計哲學》出版後，陸續接獲讀者的迴響。其中，中原大學建築系的朱鈞教授提供了一條寶貴的線索，為路康 Order 理論受老子道理論影響的可能性，呈現了有力的證據。

朱鈞於 1960 年初負笈美國普林斯頓大學建築研究所，受教於當時的所長尚・拉巴度（Jean Labatut）教授。朱鈞在這兩年的求學過程中，共有三個學期由拉巴度指導設計，包括畢業論文設計，因此與拉巴度十分親近。路康接受拉巴度的邀約，有很長的時間在普林斯頓主持一個講座課程，亦常到普大評圖。朱鈞先生在普大求學期間，擔任路康講座的研究助理，為康打理演講的相關事宜，自然與康十分熟稔。朱鈞因此得以知曉拉巴杜老師與路康交情匪淺，並在思想觀念上相互交通與影響。據朱鈞教授指出，路康哲學之所以具有近似老莊思想的成分，可能是路康受到了猶太傳統的影響，亦可能是康經由拉巴度認識了老莊。1940 年末到 1950 年初，拉巴度指導來自中國的張一調（Amos Ih Tiao Chang）作博士論文，張先生研究老子《道德經》和建築的關係。路康極有可能看過張的文章，或者與拉巴度談到老子《道德經》。

筆者 1992 至 1993 年在密西根大學求學時，就讀過張一調的論文，可惜當時不知道為書寫序的拉巴度就是張的指導教授，更不知道拉巴度與路康的深厚情誼。因此，閱讀張文的時候完全沒想到與康的關聯，純粹將之當老子思想的書來看。2000 年五月，筆者至中原大學評圖

時遇到朱鈞老師，並承蒙提醒，回去再次閱讀了張的文章，過了一星
期方有了與朱鈞老師的訪談之約，並做成了訪問記錄，經朱老師校正
後附刊於本文之末。

本文由張一調的論文，特別是導論部分的文字及內涵，與路康思想在
遣詞及文意上的近似性，來輔證路康受張文直接或間接影響的可能
性。筆者自然明瞭某兩人在思想上有所雷同常是純屬巧合之事，不足
為奇。然而，當此兩人的工作地點同時同處，發表時間先後關係合乎
邏輯，兩人的用語相同，思想一致，則絕不是純屬巧合可能解釋了。
張一調所參考的《道德經》是 1929 年上海商務印書館刊印的四部叢
刊老子《道德經》，由張本人譯成英文，並於 1956 年以〈The Tao of
Architecture〉為書名、由普林斯頓大學出版。

文本

《The Tao of Architecture》一書首章是〈導論〉（Introduction），
其開宗明義指出：

> But that which is intangible is beyond the power of man, existing as
> a permanent reservoir from which the potential of life may be drawn
> as the need arises.
> 不可觸及的世界遠在人的能力之外，卻鮮活地存在並充當一座
> 永遠的資源庫，尤其中生命的潛力在迫切中被激發而出。

不可觸及的（intangible）世界對人類生活的重要性，恰恰如同康的建築理論自始至終追求的性靈層面，康的建築論、形理論、Order 理論、設計論以及自然論談的全是不可觸及的世界。在導論的第二段，張一調指出我們所處時代的性質以及所面臨的問題：

Ours is a time of material progression and rapid differentiation. For this reason, it seems that two particular problems in the realm of architecture worthy of note and vital in practice are the human quality of physical environment and the harmony and unity of different buildings.

我們處在一個在物質上進步以及快速演變的時代，由此一來，在建築的領域裡，有兩個特別的論題值得關注：其一是在實質環境中，如何展現人文的特質；其二是在不同的建築物中，如何維持整體性以及和諧感。

值得注意的是，張一調將建築的領域寫作「建築的國土」（the realm of architecture），這又剛好是路康偏好的字眼。代表領域的英文字彙十分多，realm 的原義是王國之領地，由城牆所界定，亦可解釋為境界。康於 1959 年在 Otterlo 國際建築會議發表的演說〈建築的新邊界〉（New Frontiers in Architecture）[1] 指出，他特別強調 realm，並且要仔細地討論。康說建築之 realm 無所不包，而且建築就是這個 realm 的王。若人要徹底地明瞭這個建築之 realm，必須深入貫穿，直達你能觸及此王國邊界的城牆（walls of its limits），人會知道此刻此點的到來，因為通過此城牆就來到另一個國土。康在文中特別指出他所

說的 limits 是「極限」而不是「限制」（limitations）。故康在全篇講話中，反覆指陳建築的意涵，讓吾人明白建築這個不可觸知、性靈國土的新邊界。康要我們去追求建築此一精神領域的「境界」。

張一調指出，在建築的國土中，值得注意並攸關於實務的兩大問題：實體環境中的人性，以及建築物間的整合與諧和。老子《道德經》所提供的「積極反論」（active negativism）與「不可觸及性哲學」（the philosophy of intangibility）或許能為上述兩個問題找到解答。張文以「道可道非常道，名可名非常名」作為此段之註腳，其英譯文為：

The Tao that can be told is not the permanent Tao; The names that can be given are not the permanent names.

「無」以及「無名」的觀念在路康的建築理論中隨處可見；康指出 Order 的不可敘述性[2]，康說 Order is 之後就無以為繼；康說「無名」（unnamed）、「無名之室」（rooms that had no names）[3]、「無形」（formless）、「無相」（has no presence）、「無形狀與大小」（without shape or dimension）[4]、「無實存」（no existence in material, shape or dimension）、「曖昧之光」（nonluminous）、「任何人不願進入」（who does not want to enter it）[5]、「無法描述的」（undescribed）[6]、「聽不見的」（inaudible）、「看不見的」（unseeable）[7]、「無法測度的」（unmeasurable, immeasurable）[8]。康以「視之不足見，聽之不足聞」來形容設計，正同《道德經》三十五章老子以「淡乎其無味，視之不足見，聽之不足聞，用之不足既」來形容「道」。由上面列舉路康的

慣用術語，看得出路康全面性地高唱反的哲學，追求不足見聞，不可測度的性靈世界。

張一調在導論之第三段指出，《道德經》精闢簡練的文字常因文字之限制遭人誤解，而老子本人亦開宗指出「名」與「文詞」的桎梏，作為全篇的基礎，並點明現實世界的限制性——「常名」與「常文」帶給吾人先入為主的概念，將隨時間地點而轉換，且更日愈枯竭，於是人常將自以為是之事取代真實；而路康全部論述的中心思想即在勉人回歸本質，破除常規成見，方能找到表現的康莊大道。

導論之第四段指出，老子思想中關於自然變易的理論。老子主張「得」與「失」合一，老子為現實生活刻畫出萬物流轉，無恆有，亦無恆知的情境。張文引用《道德經》三十九章來說明萬物成長的特質，並指出「圓滿完整的東西，將不再成長，形同死亡」：

> Without allowance for filling, a valley will run dry;
> Without allowance for growing, creation will stop functioning.
> 谷無以盈將恐竭，萬物無以生將以滅。

張氏在〈導論〉第七段，介紹了老子主張之「道」與「德」的意涵，他如此說：

> Laotzu does not limit the application of the process of growth and change to any particular realm of nature. The Tao, the general

intangible being of creation, manifests itself in physical, biological, and psychological substantions of which in each case the Te is the intangible being of the particular manifestation. The clarification between these two intangible beings (one provided for all and the other given to individuals) convinces us that things are created equal (all from the oneness of Tao) but difference (specific manifestations of Te).

老子容許成長與流變的過程可運用於任一事理之領域。「道」，這廣泛又不可感測的造物本質，以物理、生物，以及心理學上的替代方式，呈現了自己；而「德」正是呈現獨特性的一種不可觸測的存有本質。這兩種不可觸測存有的釐清（一針對通性、一專屬特性）讓我們相信萬物均等（均源於道一），唯具殊相（德之獨特呈現）。

另外，在張文導論之第十一段，他指出：

This intangible content in "things" though not materially manifested, is regarded as something REAL. In Laotzu's text, it is called the "formless form" or "intangible phenomenon." (Tao Te Ching: ch.14)

萬物之不可觸知的內涵，儘管不能以物質呈現，卻仍是真實存在的。老子的正文中將之稱為「無狀之狀」或是「無象之象」。
（《道德經》十四章）

張文具體地指出老子的主張在現有的物質實存的世界之中，另有一種

不具外象的東西，以十分鮮活的方式存有。那是一種看不見形象的形、無法觸知的現象。老子《道德經》十四章的原文：

> 視之不見名曰夷。聽之不聞名曰希。搏之不得名曰微。此三者不可致詰。故混而為一。其上不皦。其下不昧。繩繩不可名。復歸於無物。是謂無狀之狀。無物之象。是謂惚恍。迎之不見其首。隨之不見其後。執古之道。以御今之。有能知古始。是謂道紀。

張一調在導論中指出，道與德均為不可捉摸、無法觸知的存在形式，所不同的是「道」屬通性，而「德」展現特性。若我們將此道德與路康所談的 Order 及 Form 相互比較，兩套理論的近似性躍然紙上，讓我們不得不去懷疑兩套說法其中頗有淵源。首先，路康主張的 Order 與 Form 皆是不可觸知、不具形體的存在，路康說：

> Order is intangible.[9]
> 道不可及。
> Order is felt, not known.[10]
> 道可感，不可知。

由於「Order」之不可解，不可述，當康企圖解釋什麼是 Order 時，只能說到 Order is，就說不下去了，剩下的就要靠個人心靈修為去感覺。此外，Order 之具有通性，故康說：

The same order created the dwarf and Adonis. [11]
同一道造侏儒亦造潘安。

康的 Form 理論則致力於「Form 並非常人知談的造形或形體」，而是
純粹的理念，同時也特別指出 a nature，說明其具有獨一之特性 [12]。

Form has no shape or dimension. [13]
Form 無狀，亦無大小尺寸。

Form as the realization of a nature.
Form 是對一物性本質的頓悟。

Form is merely a realization of the difference between one thing and
other--that which has its own characteristic. [14]
Form 只是對兩件東西其間差異的領悟，也就是擁有自身獨特性
的東西。

康指出的 Order 之通性特徵均近似於老子所主張的「道」，包括：
Order 無所不在（Prevalence of order），以及 Order 不可觸知、可感、
不可知；而康所指的 Form，亦不可觸知，無尺寸大小，卻屬一物獨
特之性，為一物性在宇宙中獨一之存在等特徵，亦近似於老子主張的
「德」，故筆者曾大膽的在文章中將路康的 Order 譯為「道」。

路康的理論中常有相對的層次觀念，以 Form 為例。Form 雖對 Order

而言為一特性，然而對一完成品而言，Form 仍是另一種通性。路康經常以湯匙之一柄一杓為例說明 Form 與 A Form 或 Form 與 A Design 之別。任一種獨特材料，獨特尺寸的湯匙是依據湯匙之 Form 完成的作品，康常稱之為 A Form 或是 A Design。Form 為一通性，屬於這個宇宙，而 A Form 或 A Design 是創作成品，屬於創作者，是個人針對通性之 Form 所做的詮釋及表現 [15]。

張一調的正文共分為四章。第一章〈由建築看自然鮮活的律動〉（Natural Life-Movement in Architectural Vision）論及，自然之變異及追求新的平衡、反的哲學、陰影的意義、未完成的本質等，均與路康所論主題相近。

第二章〈變化與整全〉（Variability and Complement），談未完成性、大象無形、無的哲學、不可量度與不可觸測性，也近於康所論。第三章〈平衡與均稱〉（Balance and Equilibrium）談美的愉悅發軔於構成與心理狀態的平衡、反的哲學、自然瞬變的現象，大象無形，未完成性，以及建築不存在不具象，也近於康的哲學。第四章〈個別性與統一感〉（Individuality and Unity），談有與無的哲學、萬物生於有、有生於無、明道若昧、大方無隅等精神性、非具象性的的特質。其正文中，有多處與路康的說法相合的地方，甚至在遣詞用字句法上都有神似之處。例如：

頁 14 ——
張文：

Nature as a temporal being never stops its changing from one extreme of being to another.

自然是瞬間的存在，永無止盡地由一個存在狀態變異到另一個狀態。

路康說：

Nature is only in its play of the laws, changing its attitude, changing its position into new and constant play of equilibria. Everything is always in balance, except the next moment is not in the same balance as now.

自然只是自然律的互動，永遠改變其態勢與位置，追求恆新的平衡。萬物永保平衡，只不過此刻之平衡永遠異於之前[16]。

頁 23 ——
張氏英譯《道德經》：

大成若缺，其用不弊。大盈若沖，其用不窮。（《道德經》四十五章）
Completeness without completion is useful. Fulfillment without being fulfilled is desirable.

張指出「未完成」的「完成」方是最有用的，雖然和老子原意不盡相同，卻可能促成西方讀者藉此了解了未完成的功效，其用不窮。路康相信「未完成性」（imcompleteness）的力量。他認為任何一件作品

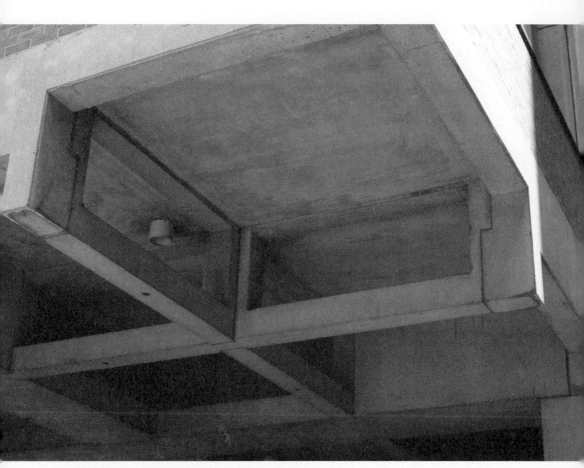

7　理查醫學研究大樓地面層門廳天花板及預鑄梁交穿手法

均是未完成的，因為「作品一旦完成即無法去討論，你感受到它的未完成性」（It is hard to talk about a work when it is done. You feel its incompleteness）[17]。

頁 12-13 ——
張文談到自然之道的互補與平衡，而路康自然論的精義即在人與自然互補。人要求教於無情自然，深究物性，融合創作者有情的表現，成就一件傑作。人能自然所不能，自然能人所不能，兩者互補，成就一個圓滿的宇宙[18]。

頁 25-26 ——
張文解釋「大象無形」的理念，他說：「The finest has no shape.」而路康形理論的本質之說，即是創作者所據以創造的最好的工具，雖不具形狀、大小及尺寸，由此可以邁向設計。

結語

上文例舉了張文與路康的理論之間，種種互相呼應的地方，以及兩造在研究時空的合理性，強化了朱鈞老師所提供資訊的可能性。希臘學者安東尼亞德斯（Antony C. Antoniades）在其著作《建築的詩學》（Poetics of Architecture）中提到拉巴度教授的教學理念，其中特別指出拉巴度如何受老子思想之影響[19]，足見拉巴度的建築思想與老子的血緣性，並非祕密。康與拉巴度交遊甚密，透過拉巴度受到老子思想的影響極為可能。此外筆者在前文指出，路康的情婦安婷出生於中

國，又具有中國文化素養的背景，肯定大大增加了路康接觸中國固有
文化思想的機會；加上 1950 年代，路康正構思 Order、Form 以及其
餘相關建築理論時，正巧有機會與拉巴杜教授密切接觸，從而閱讀到
了拉巴度正在指導的老子《道德經》與建築比較研究的博士論文，因
而借用了某些觀念或字彙，來建構康自己的理論架構，變得有相當高
的可能性。當然，筆者深知此番推測，若能由拉巴杜教授或張一調教
授處獲得證實，自然是筆者下一步要努力的目標。

4 路康靈魂論與自然論

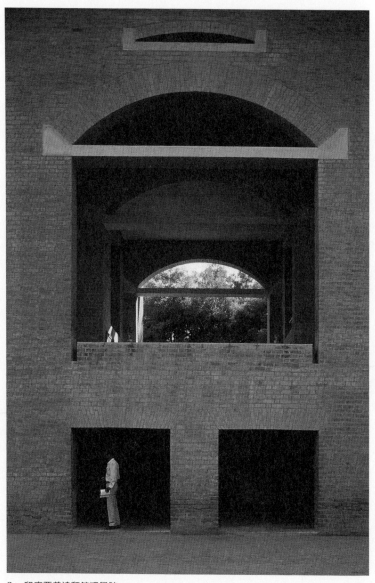

靈魂與自然這兩個題目都是路康終其一生所關心的論題。談藝術的表現欲，康一定談靈魂；談創作表現，康便呼籲要向自然學習。本文除了分別討論康對兩者的論點外，並著重於康之企圖結合此兩相抗衡的世界，成就一個「整全的世界」（wholeness）。因此本文除了分別探討靈魂、自然，以及兩者的擷抗、對立之外，更指出路康的理想是要人由靈魂發動，邁向自然順性的世界。對路康而言，靈魂的世界與自然的世界均帶有缺陷，彼此皆能對方所不能，亦均不能對方之所能。對身處有靈世界的人類而言，若能效法自然，由無情、無意識之自然中體會些什麼，再回到本身有情、有意念的靈魂世界，利用靈魂的表現欲，成就出一件傑作，這就是路康效法自然的真義。

路康談靈魂，絕大數的場合使用 *psyche* 這個希臘字，而少用 soul。*psyche* 在希臘文中有生命之呼吸、活力來源與靈魂等涵義，與拉丁文 *anima* 同義 [1]。古代希臘人將靈魂視為生命的推動力，與「欲望」（*epithymia*）或「愛慾」（*eros*）這種生命的推動力有密切的相關性。柏拉圖在《理想國》中提到人類靈魂由三個部門組合，欲望是其中之一；亞里士多德稱欲望為「賦予感知的靈魂」[2]（sense-endowed soul）。在 60 年代中葉，康常常談 *psyche*；60 年代末至 70 年代初，康開始以人、欲望、意識和意志力這幾個字眼代替 *psyche*，來討論人的靈魂意識與自然互補的關係。路康討論的 *psyche* 除了意指靈魂外，有時也代表欲望與意志，這些都和古希臘哲學的想法相雷同，也因此，本文將觸及康之靈魂論與柏拉圖等希臘哲人靈魂論的對照討論。

路康由 60 年代開始，常常討論「自然」（nature），有些時候還以首

字母大寫的 Nature 代表自然擬人化的特質。Nature 在中文有不同的翻譯：天性、本性、物性、自然、自然界、大自然、性情、人情、常理，甚至是造物主、上帝。英文之 nature 乃源自拉丁文 *natura*，與希臘文 *physics* 的意義相同，*physics* 在希臘文中有三層涵義：一、生長的過程；二、萬物生滅的根源；三、物之內在組織原理與結構。亞里士多德著有《Physics》八卷，討論事物之生滅變化，曾仰如教授將之譯為《物性學》[3]，以別於後來的《物理學》。拉丁文的 *natura* 來自動詞 *nascere*，有「出生」的意義：指生物，或任何事物從出生或起源即具備的本質特性，有時亦指物與物之間有所不同的「內在結構」。在這個意義上，nature 可譯為「本性」、「天性」或「物性」[4]。「內在結構」是有規律的、自然的，故 nature 也常譯作「自然」。路康常講 nature，亦常講 the laws of nature 或 the laws，有時康亦會稱 Nature 是造物者（instrument maker）[5]，本文為了行文方便以及配合中文習慣，文中將 nature 視需要譯成自然、本質、物性或自然律。讀者必須明白，康所講的 nature 其實是一個有物性之質，又有造物之位格，再加上內在結構之自然而然的本然。既然康所討論的自然，就是物性與本然，那麼又與路康強調的「形」（form）——代表物性與本然的原型——有何關係？兩者本是一物，還是由一體所呈現的兩貌，亦或是截然有別的兩件事？這也是本文要釐清的內容。

靈魂的普世性

路康曾說過：「對我而言，生命是一種擁有靈魂的存在，死亡則是一種沒有靈魂的存在，兩者皆屬於存在。我認為靈魂無所不在——不是

每一個人都擁有獨自的靈魂——而是每個人借用了普世大靈魂的一部份[6]。」這句話前半段所指，靈魂作為生命的賦予者與推動力，已經是普遍被人接受的觀念；而後半段則指，個人擁有同一靈魂的部分成分是康異於常人的看法。路康認為每一個人所擁有的靈魂都是相似的，人與人之所以仍有區別，是由於靈魂所附著的「器」（instrument）各自不同，而非靈魂本身有所分別[7]；器為靈魂的載具，載具有別，因此人的外在表現自然不同，又說「靈魂普及宇宙」[8]，路康在這裡指出宇宙中處處有靈魂，而且是唯一的宇宙靈魂。

宇宙大靈魂的觀念並非康所獨創，早在柏拉圖《蒂邁歐》（*Timaeus*）與《法律》（*Nomoi*）兩本對話錄中，就談到靈魂普世存有之「普世靈魂」（*psyche tou pantos*）。它是宇宙中唯一的靈魂，所有生物（動物、植物與死物）之分別全在於物質與其所佔靈魂之量（哲學上譯為分受或分有），而決定層級高下。凡靈魂分受高者，生物之層級愈高，活動力也越高，死物則不含靈魂[9]。

靈魂之推力

柏拉圖指出人所佔之靈魂分受（成分）最高，故靈魂為人的中心，靈魂是人真正的存在和本質[10]。人之靈魂所包含的精神、感受及生命三個層級，正是同一靈魂的三種功用。柏拉圖在《法律》中也指出，靈魂是人的存在中心，亦是生命的原理、動的原理及感受的原理。靈魂是自動的，是本來就動的，那麼人類一切活動由靈魂所推動。宇宙中的肉體及有形的世界都由靈魂所推動：宇宙由宇宙靈魂推動，人之行

為由人之靈魂，即所佔宇宙靈魂的分受來推動[11]。

亞里士多德在《靈魂論》（De Anima）中討論人類靈魂中的層次與功用，可歸納人類靈魂的能力為：一、生物能力；二、感性能力；三、移動能力；四、欲望能力（包含意志與情慾）；五、理性能力。路康則說：「具有感性者唯靈魂……有意志者唯靈魂[12]。」又說：「靈魂是由感性及思想所呈現，我認為意志是不可量度的，我感受到靈魂的存在意志會呼求自然，請教自然來創作它（指靈魂）想創作的[13]。」路康對靈魂的看法與亞里士多德相似，康認為靈魂具有感情、思想，以及意志力，這種意志力是不可量度的靈魂想要留下證據來證明它的存在。但因靈魂是不可量度的，亦無物質可言，如果沒有「工具」——由物質所構成的工具，靈魂是無法創造些什麼的，因此靈魂必須尋求與自然的合作。康說：「我相信唯一的靈魂去敲打太陽的門並且說：『給我一件工具，我要藉此來表現愛、怨、恨、高貴——所有我認為無法度量的氣質[14]。』」康這句話已經點出靈魂與物質的對立、人與自然的對立。

靈魂自然二分世界

康說：「在創作的領域中，具有意識的人與不具有意識的自然是對立的。我心中有個念頭，感到人與自然的二分存在，因此，人能做的，自然不能做；自然做的每件事，人皆無法做。」又說「自然無意識，靈魂具有意識；靈魂要求生活，自然造器讓生活成為可行。除非先有人類渴望生活的欲望，否則自然不造器[15]。」如本文前言所述，康所

指的自然是物質之性、器物之本質，也是事物生滅之理的本然。自然造器，指的不是大自然能創造器物，而是器物依器物之性被造。這是擬人的說法 。因此康說：

> 器物被自然所造──物性，一種和諧的體系。其中，自然律不獨斷而行，而是以一種我們知曉為道（order）的相互關係為之[16]。自然是無意識的存在，人定的規則（rule）是有意識的，自然律是無意識的[17]。

> 自然律永不改變，它就在那兒。你或許尚不能全然瞭解，它總就在那兒。人定之規則應該被當作試驗。規則是人瞭解了感受與瞭解了自然律之後所制定的。人對自然律的瞭解更多之後，規則就會自動改變。

> 自然律是無慈悲心的，亦無感性，而人定的規則是有情的[18]。

> 自然不在乎形，只有人在乎形。它（指自然）依照機緣而創造。假若自然滿足了萬物之本然與萬物之道，它就會依其性創造出任何可能的形。這就是為什麼這個世界上存在我們稱為外形怪異的動物[19]。

人具意識與意志，急欲表現並關心所創造的形；而自然毫無心機，全憑機緣，自然而然的促成萬物之生滅。康所描述的二分世界為：有情世界與無情世界。有情的是人、靈魂、意志、感情、意識、規則與形；

無情的是自然、物質、無心、無識、自然律與機緣。

自然之無情

康說：「自然無意識」[20]、「自然不在乎夕陽之美」[21]、「自然律無慈悲心，亦無感覺，然而人定的規則反之[22]。」自然既然無心、無情、無意識，因此不會在乎其所作所為，一切順其本然。康曾描述海灘上的卵石說：「自然律告訴我們沙灘散佈的卵石，色彩如此正確，重量如此正確，位置如此正確——與其說『正確』，我寧願說『無法拒斥的』——因為那些石子是由自然律的和諧作用擺在那兒的，是無心的擺在那兒的[23]。」康又說：「只有人在乎真理，自然是不在乎真理的。我所謂的自然是「物性」（physical nature）與「人性」（human nature）是有分別的[24]。」由康的話中，可知路康所指的自然是「自然而然」，是本來就存在那兒的「物性」。

自然之恆常與變易

康指出：「自然律不變，律就是自然所行的道，自然無意識的道。自然中無渾沌[25]。」「渾沌只存於人心，卻不在自然中[26]。」對路康而言，自然依一定的路徑運作，維持著亙古恆常的規律。然而，康又指出在恆常的規律下，自然瞬息萬變的特質。康說：「對自然而言，每一時刻均與另一時刻不同[27]。」因此自然是一種「追求平衡的調節現象」（a kind of readjustment of equilibrium）[28]，又說：「自然只是自然律的互動，永遠改變其態勢與位置，追求恆新的平衡。萬物永保

平衡，只不過此刻之平衡永遠異於之前[29]。」自然之恆常與變易並非
矛盾：自然之常，在於自然常變中永遠維持的平衡；自然之變，在於
自然不滿足於一個固定的平衡，而永遠打破目前的平衡。這種破與合
的交互變化，促使萬物動將起來。古希臘人所講的 *Harmonia*（平衡），
是兩種對抗力量的調和[30]。康一再強調自然中的變易與追求新的平衡，
是提醒吾人莫忘平衡中原本就具有的張力與對抗。在偉大的創作藝術
中，張力與對抗是決不可少的成分，它使作品因此生動有趣，如冰上
翻旋的芭蕾舞者與蒲上禪定的菩薩均維持著平衡，然而前者之張力動
態更能感動人。

對於自然現象中難測的複雜性，康指出：「我們以為那是渾沌，但其
實它不是渾沌。自然中什麼事都可能產生，自然律就像在遊戲般。你
訝異，並被它所困惑──那不過意味著你需要學習更多[31]。」二十世紀
末的「渾沌理論」（Chaos Theory）研究者，證實了許多複雜現象如天
氣變化、水中亂流、市場價格之浮動等過去以為毫無章法的變化，在
更宏觀的取樣以及更精密的觀察與計算下，均顯現了隱含於內的規律
性[32]。路康憑直覺信念所呼籲的自然界中無渾沌，得到了科學的證實。

自然造器與紀錄

康所指稱的自然是一種器物本質的物性，為宇宙萬物所必須具備的屬
性。有其性，方能有其物。若以擬人的語法，物性造物自屬有理，自
然因此成為了造器者與造物主。康所講的 instrument，不一定是某個
器具，亦代表造器的材料。他說：

Nature is the instrument maker. Nothing can be made without nature.

自然是造器者，無自然，物即無法被造[33]。

事實上，自然是神的工作室[34]。

自然創造的萬物中記錄了創造了什麼，又如何去創造。岩石中是創造岩石的記錄，人體中蘊含著創造人的記錄。在創造的記錄中，人類的意識中與自然的無意識，迥然地形成對比[35]。

岩石與人類在康的觀念中，均是自然所創造之器物，並且在他們的內部結構裡，保存了被創造的過程。這種記錄的機制是自然獨特的特質，於是他指出：

自然在創造萬物的當下，記錄了創造過程的每個步驟，可以視為種子[36]。

互補與成全

上文已述及路康的兩個世界：有情世界與無情世界。康經常將兩世界的性質相互比較。康說：

自然，作為無意識之物，無法再次製造同一件器物，如同人在工廠中所能做的……畫家隔日可再創造更好的作品……自然很

嫉妒，因為它無法這麼做 [37]。

人所能做的，自然不能做，儘管人採用所有的自然律來創造 [38]。

當一棟建築物被蓋起來的時候太陽很驚訝，因房舍原本並不在那兒。太陽永遠無法想像它能做出如此神奇的人造物，自然永不可能去創造它。人依賴自然來做每一件事，然而自然本身無法做任何事：自然無法營造房舍、火車引擎，或是一架飛機 [39]。

人只關心真理，自然不在乎真理，當然我指稱的物性之本然是與人性相對的 [40]。

自然賦予萬物之呈現，我們需要自然，但是自然並不需要我們 [41]。

以上所引用路康的話語，全在描述兩個不相同並且本身都不完全的世界，彼此都具有某些無能之處。然而就因為自然之無情、無心，它不會在乎它是否有所不能。康指的「自然很嫉妒」，純是要點出人憑意志創造的特質，並非自然真的具有嫉妒之心。康所指「我們需要自然，而自然並不需要我們」，真正觸及了最重要的關鍵：若沒有人類，這個世界仍將完美的運行；人的出現，帶來了無止的壑求，人有生活之需，亦有表現之欲。因此，人不安於現狀，好破舊求新，在不穩定中追尋。這是自夏娃偷吃禁果後的原罪，是人不可避免的命運。於是康主張人需要自然，要守自然之道，向自然學習如何尋求下一刻的平衡；由自然所蘊含的物性悟道，轉施用於人類的造器發明中。這樣地以自

然為師，或能彌補人之不足，成全一個完整的世界。

師法自然

向自然學習，是許多藝術家與建築師的信念。帕拉底歐（Palladio, 1508-1580）認為師法自然是要由自然中探求抽象的法則；瓜利尼（Guarini, 1624-1683）模仿自然界的波動，採用波狀的建築語彙與跌宕的平面格局；萊特學習自然中植物的萌發成長，在設計案中採用十字中心的平面格局，並配合地理環境運用天然建材；柯布學習自然中隱藏的幾何秩序。此外，夏龍（Hans Scharoun）的有機風格、卡拉史特拉瓦（Calastrava）的動物骨架結構，均是由不同角度向自然學習的例子。同樣的，路康也從一個特別的觀點來向自然學習。康主張師法自然的方向有三：其一，效法自然中動態平衡的性質；其二，效法自然記錄的特性；其三，遵守自然中的物性與本質。

自然動態平衡的第一層意義：自然中無相同的一剎那。我們要由自然變易中，學習打破因襲、勇於求新求變的態度。康指出：「由於自然中無一時一刻相同，因此不會出現相同的夕陽[42]。」自然無心，也不在乎夕陽是否美好。因此自然不模仿、不抄襲、不在乎成果的態度，值得吾人效法。康說：

　　模仿莫札特是毫無意義的[43]。

　　如果有人模仿我，這個人是笨蛋。因為我已經不喜歡先前我所

做的，模仿它只有帶來更大的傷害。我會對他說，為什麼不抄襲
我尚未做出的呢？在一物被抄襲的過程中，你會因此物之未完性
而有不可靠的感覺——是一種你感覺能做卻絕不要去做的事[44]。

康並以巴哈為例，說明一位偉大藝術家的創作態度：「巴哈一點也不
在乎自己是原作者，不在乎是否合於潮流、是否採用了最新的音樂觀
點。巴哈只對音樂真理有興趣[45]。」人如果效法自然的無心與變易，
人將不在乎別人如何、大師如何、潮流如何、風格又如何。康本人對
同時期的建築師成就所知也有限，在康的講話文字中，絕少提到當代
建築師的名字[46]。康對傳統與潮流一概是反對的。因此康說：「藝術
家只追求真理，傳統與當代思潮對一位藝術家均不具意義[47]。」

自然動態平衡的第二層意義：自然在追求新平衡的過程中所維持的動
態與張力。吾人效法自然之動態，能大大地擴充藝術創作內容的新鮮
感與可讀性。音樂的進行，就是由和諧的破壞到次一和諧的滿足，方
能產生音樂前進的力量。若一味地維持和諧，毫無破壞，則音樂將顯
得呆滯不前。音樂如此，小說戲劇也是如此。有奇詭的情節，有不能
兩全的困境，方顯得動人。在建築藝術的表現上，這樣的張力表現，
自古以來就一直在偉大的作品中呈現矯飾風格中的二元對抗。巴洛克
風格中的戲劇性、范裘利（Robert Venturi）所指的建築中的「矛盾
性」（或對立性）、柯布風格中的「辨證」特色，均屬於動態平衡的
表達方式。康本人倒不曾在文字中介紹動態平衡在作品中的表現（事
實上，康不常以自己的作品來印證它的理論），然而熟悉路康建築作
品的讀者，或許可以體會康經常在堂皇的對稱格局中，引進突兀的建

9 費城精神醫院

10 沙克生物研究所

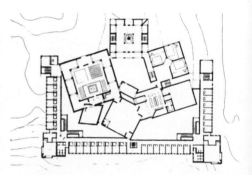

11 道明修院

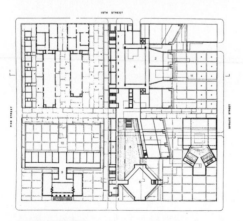

12 費城美術學院

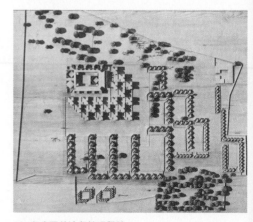

13 印度亞美達拜管理學院

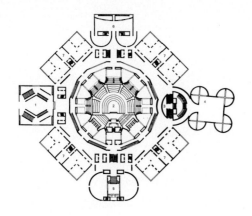

14 孟加拉達卡大會堂

築元素，來打破建築的必然性與單調感。例如費城精神病院的三角入口平台，及沙克生物研究中心錯置的圖書館區與對稱嚴整的研究區的配置互動；費城美術學院與道明女修道院嚴整與錯亂的並置；印度亞美達拜（Ahmedabad）管理學院教學中心與學生宿舍群中四十五度角介入元素與正交系統的對抗衝突；達卡大會堂入口偏轉的門廳。因此，康亦偏好解放正方形的四角，偏好由正方形、菱形及三角形的尖角以點與別的量體相銜接，造成種種不穩定的感覺。康喜好嚴整對稱的格局，更好在嚴整中打破對稱，走奇險來創造新奇。

康強調自然在造物的過程中擁有記錄的特質，是要期勉設計者，由自然中探索自然的祕密，也就是器物的本然。路康相信在本然中可以找出事情的解決之道，由本質處直探問題核心。再者，在創造的工作上，若能效法自然的成長之道，則作品本身也要向自然造物般留下成長的痕跡。在建築上，可將構造的程序作為表現主題。康指出：「形脫於構成之邏輯，生長是一種構成[48]。」構成之邏輯在建築之營建上即為構造之邏輯。康自幼年即對事物之構成邏輯有特異的敏銳度。康成為建築師之後，屢次在設計作品中表現構造的成長過程，成為其建築造型的獨特風格。康承襲柯布的清水混凝土用法，且更能表現梁柱與版

的構法與組織，理查醫學中心及耶魯英國美術研究中心皆呈現這般手
法——將混凝土模板留下的釘痕和紋路作為表現題材，使原本粗獷的
混凝土構造，表現了細膩的層次。例如沙克生物研究所以及布里墨學
院（Bryn Mawr College）的牆面質感處理皆是。人若向自然學習，
必當學習自然的記錄之性。若能將施工構造必留的痕跡予以發揮表
現，就能夠在建築造型上有所突破。這也是路康一貫主張之「由最平
凡事物中發掘新奇的哲學」。

自然就是事物存有的本性，路康師法自然，遵守材料的物性。康曾以
一個設計師與磚塊的對話來說明設計者對物性的態度：

> 當你要將磚材用在設計中，你必須詢問磚塊之欲求，或是磚塊
> 的能力。
> 磚於是說：「我喜歡拱。」
> 你回答：「拱太昂貴，也不好做。我想你可以（設計師對磚如
> 此說）將就，用混凝土架在開口部的上端，效果也一樣好呀！」
> 然而磚回答：「我想你說得對，但是假若你問我想要什麼？我
> 想要拱啊！」
> 於是你說：「怎麼那麼頑固呢？」
> 磚回說：「我可以稍加解釋嗎？你要明白，你要講的是一道梁，
> 然而磚的梁就是拱啊！」（如圖 15）
> 這就是明瞭「道」（order）之為何，也是明瞭本質如何，也是
> 明瞭它（指材料）所能做的，並加以尊重[49]。

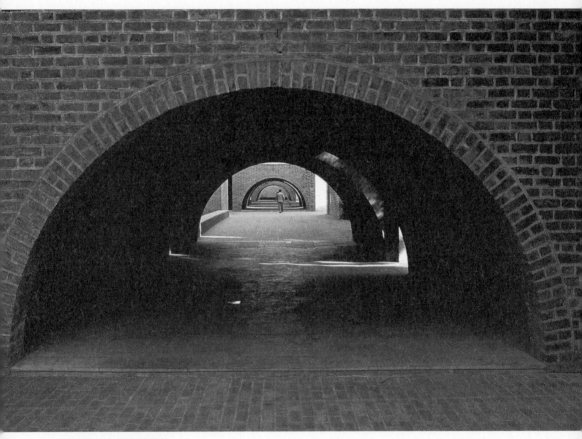

15　印度亞美達拜管理學院

康透過這個寓言，呼籲設計者尊重物性方能創造和諧之美。從另一方面，路康針對「道」（order）與設計的關係特別指出，「道」不屬於設計程序的任一環節，對道的體會也沒有先後的問題。我們要談到「道」，首先要掌握設計題目的「本質」，可以明瞭所設計的空間封閉或開放的程度，也唯有由「空間的本質」（the nature of spaces）我們方能構思出符合論題之欲為的設計案。康所講的「problem」常指設計題目，在面對設計題目時所要掌握的題目「本質」，顯然和磚塊寓言中的「物性」有所不同。設計題目的本質根據路康常舉的例子，就是問何謂學校？何謂火車站？何謂住家？何謂男孩俱樂部？設計者必須拋除腦海中的先例與成見，由此根本問題重新審計，方能免於落入窠臼。

形與自然

康說：「形先發於設計[50]。」又說：「現在，設計就是將你所體會的形，付諸實現與實際操作[51]。」整個 60 年代，康不斷的強調形這種心靈上的體悟與設計上的重要性。康也以此比較含蓄的態度說過：「我不相信由形出發是創造建築的絕對必然方式，但是它可是有高度實效並且自然的方式來著手設計[52]。」路康的形與實踐，為一體之兩面，能體會形，就能實踐它。1965 年，康說：「領悟是真正以形的方式來領悟，而非經由設計來領悟。領悟無涉形狀、大小、尺寸[53]。」1972年，康又說：「領悟是以形的方式來領悟，形就是本然。」同年，康在〈我愛起源〉（I Love Beginnings）這篇論文中，花了好些篇幅講natures（注意，康用的 nature 是複數形式）。康在文中舉印第安那州

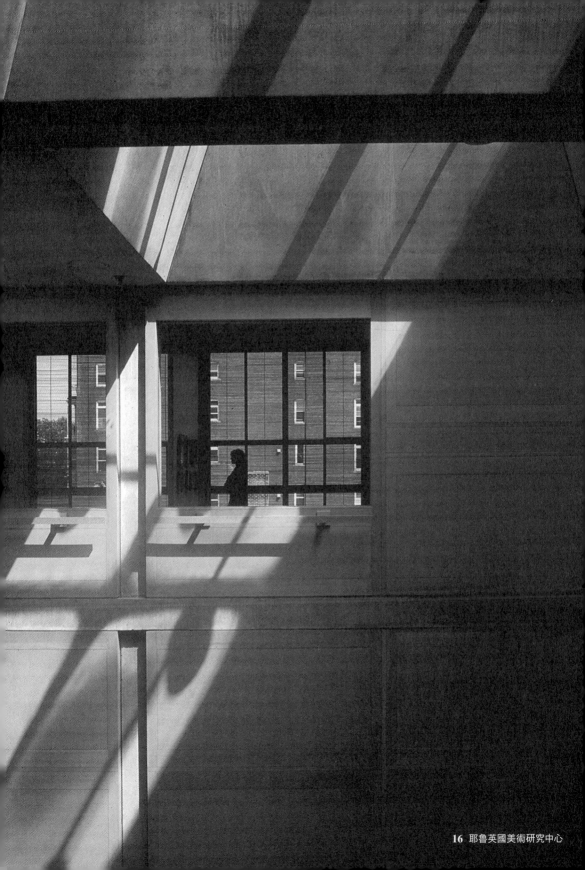

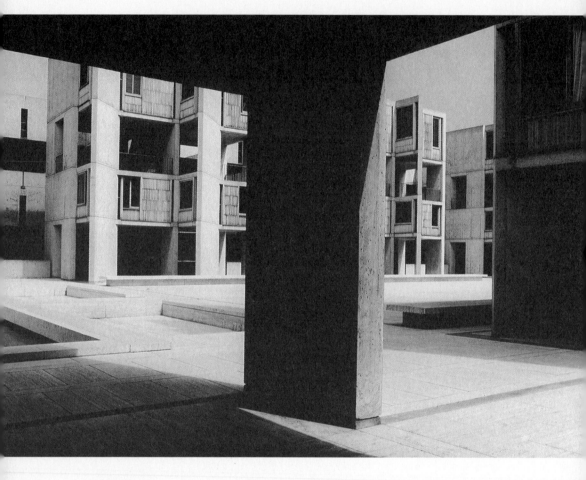

17 沙克生物研究所

18 賓州布里墨學院室內

佛特韋恩（Fort Wayne）表演藝術中心為例，以該建築物各部分的空間關係，來說明建築中所包含的許多本然[54]。由以上例證可知康到了晚年，是常將「形」與「本然」當作同一件事情來談。

那麼，「形」到底是否就等於「本然」呢？由康的講話，我們可以證實這問題的答案是否定的。康說：「我將形視為一種對本然的領悟，由不可分割的構件構成[55]。」根據康這句話，「本然」是領悟這種心靈作用的對象，而「形」是心靈作用所得的成果。對象與成果必然有別。又康一貫主張心靈之知是極個人的，無法與他人分享[56]，而個人直覺洞見的能力亦有高下之別，針對同一對象，所領悟到的「形」因人而異，因此可以推斷康所講的「形」和「本然」是有所分別的。

「形」和「本然」均是事物的本質，由於康說形是「由不可分割的構件組成」，「形」因此多了一層構件與整體的構成關係。路康多次以湯匙來解釋他的形理論：「假若你想到所謂的一只匙，你會想到是一件容器加上一只柄。如果你除去容器，你得到一只柄；如果你除去柄，你得到一只杯子。這兩物件合起來方稱為一匙。然而匙不等於一只匙，匙是形，一只匙可以由銀來做，由木料做，或由紙做……當它變成一只匙，這就是設計。對匙的領悟，就是形[57]。」

匙之「形」因為有一柄與一容器的構成關係，已經具備了一定的形象，因此可以由此激發出設計。故康說：「形激發設計……形可以主導設計內容，programs 與設計來到新的局面，表達出實際利益的美感[58]。」「形先發於設計[59]。」「一件好的藝術品傳達形的整體美，

是構件外形所構成的交響曲[60]。」路康學校本質的招牌故事：一棵樹下聊天的幾人，作老師的不自以為是老師，作學生的不自以為是學生，它們互相分享他人的心得[61]。像這樣的本質，並不具備學校建築的形象，只是一種教育理念。因此，「形」與「本然」性質接近，其中區別在於「形」比「本然」更多了元件的構成關係。由於本然是自然而然的，「自然不在乎形，只有人在乎形」[62]，自然屬於無情的世界，而形是人類有情的領悟。無情世界的本然隨著機緣，而有情世界的形則有所為，這是兩者最根本的不同。

結語

靈魂與自然是路康二分世界的代表。前者是生命的世界，具有靈魂意志，欲求表現；後者是物性的世界，自然而然，無識無心，隨機緣而安。由於人為萬物之靈，首重表現。然而自然無心所形成的世界，運作和諧，萬物各具其美。自然所生之物中，冥冥中記錄著許多創造的奧祕。因此路康期勉設計工作者，在面對創作時，要效法自然，求教無情世界的物性，使設計工作能尊重材料、工法、環境之本性，順其自然，並學習自然中變易的動態表現，破除成見教條，化解僵化形式，追求平衡中所凝聚的張力，同時要仿效自然記錄生長的特性，在建築的構造與結構中，表現建築物成長的過程，清楚地呈現建築物的構成關係。人由自然獲益，再加上人原本之感情與意識，盡情地表現，成就一件康所謂卑微奉獻之傑作。原本無情世界也因著人情意志的投入，經由互補而成全，這個世界也因此能顯其美善。

5 路康知識論與形論

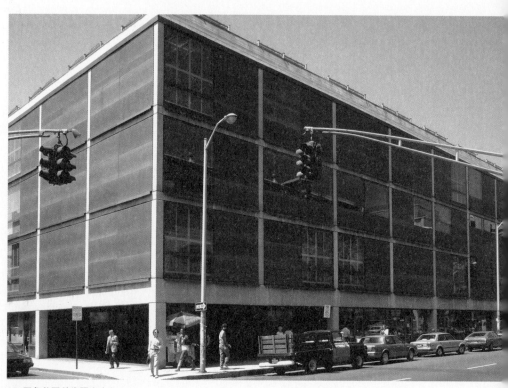

19 耶魯英國美術研究中心

路康討論的「形」，並非如常人以為的一物之形狀與外觀，而是對其
內在本質的認知，也就是一種「認識」的方式。「形」與「認識」，
在康的理論中密不可分，要討論康的形理論，必須先討論康的知識論。
所謂「知識論」（Epistemology）是探討「何謂知」與「如何知」的
學問。本文由路康自己的話語來闡述「知」、「知識」、「直覺」、「形」
與「實踐」等路康所著重的議題外，更指出康的知識論與形理論中的
古希臘哲學思想成分。筆者無意藉本文來討論證明路康是如何受希臘
哲學的影響，而是希望藉兩者的映照關係，更深入地瞭解康的想法。

知與知識

路康談「知」與「知識」，是為了強調「知」的重要性。換言之，康
將「知」視為個人對知識的領悟，是個人主觀下的心得，而知識是現
存的所有資訊，只是「知」這種心靈活動的對象。在康的講話與文字
中，康以 knowing 或 comprehension 代表「知」，而以 knowledge
表「知識」。康說：「知是一件事，知識是另一件事。知識存在於書
本，是不完整的，也永遠不會完成。知識總是尋找一個巧妙的觀點來
看題外之事與另一題外之事的關係。人若以這樣的方式，企圖由知識
中得到什麼，無異是緣木求魚，除非人能知變通[1]。」據康此段論點，
知識只是客觀存在的材料，既無完整體系，也將無法完成。知識在未
經人類心靈過濾之前只是一些片段的材料。這種不完全的知識，只不
過被建立在某一個詭辯的立足之地，未能觸及論題的本體，不過是以
論題之外的相互關係代替論題本身而已。路康對知識的這般看法並
非康所獨創，比康早一輩的美學學者閔斯特堡（Hugo Munsterberg,

1863-1916）在其美學鉅著《藝術教育原理》（The Principles of the Art Education）中對科學知識有如下的評論，可以幫助我們了解康對知識評斷的真義。閔氏是這樣說的：

> 關於對象 O，科學所能教給我們的，只是它如何被 L、M 及 N 等原因所產生，又如何由它產生 P、Q 及 R 的效果。那些對於 P、Q 及 R 等效果的預期，以及那些對 L、M 及 N 等條件的參考，我們全將他們濃縮成關於對象 O 的解釋中。不過 O 的本身終究是 O，我們既不能鑽進去，那麼除了知道它是 O 之外，便不可能從那而獲得更多的知識。如果我們將它破成碎片而顯示其成分，那麼它就變成一團 P、一團 Q 或一團 R，而不再成其為 O 了，這是逃都逃不掉的，科學根本就不在乎 O 的本身。科學家儘管列舉出 O 的所謂元素，而討論的實則不是 O，而是 O 對於 L、M、N 以及 P、Q、R 等因果關係與邏輯關係[2]。

閔斯特堡的這番話舉實例說明，可如同人之瞭解何謂水。我們的科學知識告知水是由兩份氫氣及一份氧氣組成，然而這樣的「知識」早已脫離水的本體，而以另兩種與水不相干的氣體與兩氣體之間的組合比例，告訴我們何之謂水。這種「知識」，不僅完全無助於我們去了解水的本性，更容易誤導我們以為水是另兩種不相干的「題外之事」的關係。路康警覺了此等知識之弊，方纔喚起大眾必須藉由心靈的關照，直接的去瞭解水之本身。路康認為，只有透過直覺（心）──康常想心與直覺是一體的工具──去直觀水的本質，諸如流動、柔弱、至強、剔透、易變等特性。而這些屬於水的本質成分就是康所謂的 what，前

論氫氣與氧氣在一定的比例組合成水是 how。康理論中 what 與 how 之辨，是「本質」與「手段」之辨，亦是「知」與「知識」之辨，判如雲泥。

康一方面尊重個人之「知」；另一方面也不否認「知識」的重要。康說：「我們必須設想知識是多麼的寶貴。它之所以珍貴，在於由知識處，人可以得到「知」，很個人的知。只是知與知識兩相比較，康更重視「知」。所以康繼續說：「對你唯一珍貴之事便是知，因此知是無法傳授（imparted）的，因為，它是非常單一的，有個人色彩的，它只與你個人有關。[3]」

個人的知是由個人的心靈所發，充滿了主觀意識，也無法與他人分享。事實上，我們所有的感知均無法與他人分享。譬如一人感知到紅色，他說：「這是紅色」，另一人也感知此一紅色，但是此二人心中的紅色是否相同，是無法證明的。「紅色」此一語詞，只是共約的符號，是前述論証以外的事，兩人同樣以為「這是紅色」，只不過代表他們的感官接受了相同的刺激，並不能代表他們心中有相同的經驗。

路康將能產生此個人之知的器官稱為「心」（mind），而讓人獲得知識的是腦（brain）。康說：

　　心和腦大不相同，腦只是一件工具，而心是獨一的工具。心所帶來的是「非度量的」（unmeasurable），而腦能做的是「可度量的」（measurable），兩者的差異如晝夜之別，如黑白之分[4]。

個人的特異性來自心，而非來自腦，因此，由心得的神奇感
（sense of wonder）帶來了頓悟——頓悟，多少出於直覺，也是
那些本應如此的[5]。

能度量的是知識，可以交換流通，藉著語言文字可以流傳久遠；不能
度量的屬心靈直觀層面，只存在於觀者個人。因此康以為頓悟，出於
心，出於直覺，而非透過腦所獲得。

知與直覺

康相信直覺是人最具威力、也最精確的感覺[6]，人透過直覺方能認識
事物的本質。康談話中也時而用「直覺感」（intuitive sense）、「感受」
（sense）或「本能」（instinct）代替「直覺」（intuition）[7]。細心的
讀者可以由康文字中前後文的關係判讀出康採用這些字眼，是指一般
涵義，抑或是代表直覺的特殊涵義。康說：

> 不用心靈去感受，是無法發現事物的真本質。也唯有直觀本質，
> 否則將無從瞭解……首先，你必須藉由直覺，這個有成效且又漂
> 亮的工具去直觀其根本。這種對真實的感受力是與生俱來的[8]。

> 直覺是你最精確的感受。它是最可靠的感受。它也是最有個人
> 味的，以至於凡具有個人魅力的皆只因為有了它。是它，而不
> 是知識，可視為你最偉大的天賦[9]。

直覺是與生俱來的能力總成，記錄著人克服困難的程序[10]。

康一連用了幾個最高級（most），熱烈讚頌直覺的功效，並認為直覺並非幻想遐思，而是能保證成效的工具，並能透露出操作步驟的可行性。因此，路康在賓大的同事勒‧李可萊（Robert le Ricolais）這位著名的結構學教授替直覺寫了如下的定義：「直覺讓人想冒險／處女航。當然它並不是知識，卻是一種可以行得通的感覺[11]。」依照李可萊的定義，一切不符實際的空想、幻想、白日夢皆不屬於直覺的範疇。直覺是對成功的洞見，一種必須不斷陶冶鍛鍊方能提昇其命中目標準確度的能力。相信在日常生活中，許多人都有這樣的經驗：原先直覺一定成功的事，終究流於慘敗。依康的信念，這些流於失敗的預知只是因疏於操練所導致的錯誤判斷。路康深信人類的直覺是不需經過比較、分析、歸納就能夠獲得。直覺可比喻為人類共同的約定。譬如某人出門時說：「今天天氣很好。」這樣的結論是不需經由分析推理即可知曉，並且他人也能夠同意的。路康認為「天氣很好」這樣共同的約定也適用於建築。他說：「人類對建築的共同約定，是出於直覺，除了直覺仍是直覺，一種心理上及實質上抉擇的紀錄，特別是在最戲劇化的一刻[12]。」路康鼓勵所有的人開發直覺、培養直覺，期待一日人對建築的直覺就如同人知覺「我喜歡、我感動、我覺得美」那樣的自然。

雖然直覺是天生的能力，但康強調直覺是可靠經驗的累積培養的。它感性且忠實紀錄個人所走過的步履，是能力的總體表現。依據個人不同的感覺，直覺對於每個人也提供了不同的功用。然而，我們發現了許

20 緊鄰莎蒂羅祭殿聖母堂　　　　　**21** 布魯內列斯基完成的翡冷翠主教教堂圓頂

多的例子，說明了既有知識及經驗的潛能激發而產生直覺。舉建築上的
例子來說：假使布拉曼帖（Bramante）沒有透視法的相關知識，也沒
有親身在古羅馬別墅古蹟中體驗到壁畫對室內空間的影響，他就無法利
用幻象術（trompe l'oeil）完成「緊鄰莎蒂羅祭殿的聖母堂」（S. Maria
Presso S.Satiro）之中幻景的聖壇（如圖20），此中央祭臺之後的祭殿，
全是在平面牆上用幻象術透視法畫出的空間效果。假使布魯內列斯基
（Brunelleschi）沒有古羅馬與哥德建築的相關知識，它也就無法結合
古羅馬的穹窿工法與哥德時代飛扶壁技術，完成翡冷翠主教教堂大圓頂
之結構（如圖21）。這一切都要歸功於先前所累積的知識與經驗。

知與形

前面已歸結路康的「知」，是對本質的領悟，而直覺又是獲得「知」的有利工具，因此經由人的直覺透徹地來了解一物的本質，成為路康知識論的主軸。對一個從事設計的人而言，路康的知識理論又能夠有何種啟發與帶來何種利多呢？

在康的形理論中，「知」成為開啟對形的感知與洞見的必然過程。康說：「領悟是真正以形的方式來領悟，而非經由設計來領悟。領悟無涉形狀、大小、尺寸[13]。」康又接道：「形無狀，亦無大小尺寸。形是本質[14]。」康以一只湯匙與湯匙作為形的概念，來說明無外觀尺寸的本質與有外觀尺寸的成品之差別。「匙的形是兩組不可分的元件——柄與杓。而一只湯匙是件特一的設計產品，材料可以是銀材也可以是木材，尺寸有大小之分，杓有深淺之別[15]。」又道：「匙不是一只匙[16]。」匙的形是一種以柄與杓組成的器物概念，依據此形，設計師可以創造出無數種不同的產品，它們的材料、外觀、尺寸，各有其異趣。前者所指的是匙的通性，後者是依照前項通性所創造出的特殊產品，是通性的一項詮釋。通性不屬於某人，是早就存在於宇宙之間的概念，而成品屬於設計者。通性恆常，而製品有無盡之可能。

在路康的知、形理論中，有一件事必須特別加以釐清，它關係到路康三個重要理論之間的邏輯性。首先，路康認為「知」是個人的，無法與人分享；其次，前述之「知」是以「形」的方式為之；再則，康又指出形不屬於個人。這三個觀念似乎相互矛盾：知與形到底是專屬個

人的或是非個人的呢？為了要解開這相互牴觸的關節，我們必須承認
如康所相信某物在宇宙中存有一絕對完美的「形」。然而，因為各人
背負著各自的靈魂[17]，智慧與靈敏度因而有別，因此在「知」的運作中，
對同一「形」，人人有不同的領悟，也就是說，一物之形，因人而有
不同的答案。康認為直覺洞悉的功力，可藉時日的鍛鍊而更臻精確。
可見得，直覺洞悉的功力有程度高下之別；不同程度的「知」針對同
一個「形」，所獲得的體悟，自然亦有程度上的差別。對湯匙如此簡
單之器物，或許眾人對形之認知是一致的，然而對它種複雜之物之原
型判讀，則「形」之判讀會因人而異，是可以預期的。也因此，康在
賓大設計課堂上反覆詰問設計題目之「形」為何，竟成為學生最難應
付的課題。康自己承認「個人之知」無法傳講分享，又逼問學生如何
如何，似乎說不過去，然而或許這是康以為可以培養洞見力的方式吧！

因為路康主張人對於「形」之感知是極個人的，無法傳述，由知而來
的個人「表現」就因此有了它的必然性。「表現」是將「形」之理念
賦予「具體化」之動作，呈現在眾人面前的成為一件獨到的成品。這
種概念物化得以與人溝通的現象，讓康建立了「實踐」（realization）
觀，並且為作為理念的「形」與作為實物的「設計成品」之間鋪架了
橋樑。

路康以華爾滋舞曲為例，說明「形」與詮釋的關係。他說：「假如我是
一位音樂家，假如我是第一位發明華爾滋（the waltz）的人，華爾滋完
全不屬於我個人，因為任何一個人均能寫出一首華爾滋樂作（a waltz）
——也是我常說的一種基於三四拍子的音樂本性早已存在了[18]。」人類

對於三四拍韻律的感動，早存在於第一首華爾滋之前，那就是華爾滋的「形」，那並不是某人的發明，它不歸某人所擁有。康又說：「在音樂的創作中，儘管『形』可不斷接受設計試驗，以獲得最貼切的形式，我感受到形的每一部份均保持完整。『形』無法以具象呈現作為結論，因為它的存在是屬於心靈層面。每一位作曲家均以個人的方式詮釋『形』，被人頓悟的『形』不屬於頓悟者，只有由此頓悟所詮釋出的作品，屬於藝術家[19]。」路康的形理論所強調的個人詮釋與實踐，已刻畫出路康「設計論」的輪廓與方向。

知的推動力──美與驚奇

Knowledge is a servant of thought, and thought is a satellite of feeling.[20]
知識是想法的僕人，想法又是感覺的隨從。

美就是第一個感覺[21]。

第一個感覺必須被感動[22]。

你的第一個感覺就是美，不是好看，也非十分好看，就是美本身，那一刻，你可以說是完美的和諧，從美的氣息中，出現了神奇[23]。

現在，從美中生出驚奇，驚奇無關乎知識。它是直覺的反應，

作為人類億萬年來奧狄賽式創作冒險的紀錄[25]。

由驚奇中必然得到領悟[26]。

以上為康曾說過的話，康的看法與柯布在建築之定義所說的：「突然間，你觸動了我的心……於是我說，真美。這就是建築[24]。」皆同樣的指出美與動人的感覺是藝術的第一步。康主張人透過感官或直覺觀察萬物之殊相，並由其中體會了一物的本質。在設計的程序上，康給了如下的建議：

美，第一個感覺。藝術，第一個字。其次是驚奇，再其次是對形內在結構的領悟，也就是整體與元件不可分的全體感。設計參詢自然，來呈現這些設計元素。藝術品實現了形的整體性，它是所揀選的各種形的交響曲[27]。

然而獨創性（singularity）存在於直覺中（in the mind），而不在理智中（not the brain），所以擁有驚奇感可以來領悟——領悟出於直覺，也是事情必當如此的[28]。

大凡藝術創作者均希望能破除陳腐，發掘新的表現大道，成就前所未有的獨創性。康鼓勵創作者要由來回的兩個方向來追求藝術的原創：其一，由萬物殊相中體會其中蘊含的神奇，再由神奇悟得本質。其二，本質中體會整體的和諧關係，再運用到所欲創造的題目上，得到具有整體和諧美的獨特藝術作品。這種由殊相到本質，再由本質創造另一

殊相的創作道路，愛與驚奇是其中最具關鍵的推動力。

路康形論與榮格原型之釐清

路康的女兒亞歷珊卓‧婷（Alexandra Tyne）在《起源：路康建築哲學》（Beginnings: Louis I. Kahn's Philosophy of Architecture）一書中指出，康的形理論極類似瑞士心理學家榮格（C. G. Jung）的「原型」（Archetype）理論。婷指出榮格在論述人類潛意識層面所包含的心理基本架構有著無法描述的典型特性，例如智慧老人（梅林、摩西）、母親（依西斯、觀音、聖母瑪利亞）、聖嬰（彼得潘、小王子）以及英雄（基督、赫拉克利、超人）等文化社會及神話傳說中的主角，均是吾人心理原型。婷亦指出榮格原型論也涵蓋形象中所抽離的基本形狀，如圓形、十字架及三角形。藝術家總利用圓形來象徵心理的完全或是在病痛挫折中自我保護的需求。婷並指出，康在 1961 年曾讀過榮格自傳，以及在 60 年代也曾閱讀榮格名著《人及其象徵》（Man and his symbols），康由榮格的著作中擷取菁華，來建構自己的學說。筆者綜觀康的言論與文字，以及榮格的原型論之論述，發現康的理論與榮格的原型論在內容上是風馬牛不相及的兩件事。由前文的討論中可知康的形完全不觸及人類的心理意識，只是設計者對物性的領悟與實踐。而榮格原型理論所要探討的是人類潛意識的類型研究：他發現許多反覆出現在他的精神病患夢中的象徵符號和人物特色，與千百年來世界各地的宗教與神話中一再湧現的符號完全相吻合。更甚而，由追蹤病人夢中的符號中，榮格也不知不覺的體驗病人個人的生活經驗。榮格將這些象徵符號歸結為人類共同理解的「原型」[29]，這與路

康所討論的事物本質之形是不相同的。

康本人十分反對心理學，他在晚年曾說：「我不相信心理學或社會學
對人的知識有何關聯。這些統計或調查充其量都不完備。一個人可以
讀兩萬本書，知曉一切關於社會學的事，卻仍然不能獲得知識[30]。」
婷在《起源》一書亦指出，康是如何的排斥心理學[31]。由以上幾點原
因，筆者不知道有什麼原因可以相信路康是受榮格之影響建立了形理
論。依筆者的看法，榮格本人確實在著作中指出它的原型理論是受到
柏拉圖 *eidos*（原型、理型或形）理論影響[32]。或許康就是由榮格的著
作中所提到的 *eidos* 方開始對希臘雅典學派的形理論有所接觸，而深
受其中柏拉圖與亞里士多德形理論的影響。當然，對在美國長春藤著
名學府學習的路康而言，絕對不必然要經過榮格方能知曉柏拉圖的形
理論。在這裡，筆者要指出的是路康的形與榮格的原型在內容上是完
全不同的兩回事，反而與柏拉圖及亞里士多德的形／本質理論有密切
的相似性。以下章節將扼要的介紹希臘哲學之知與形與康理論的對應。

希臘哲學之知與形

古希臘的哲學家審慎地區分出知識的真偽。最早，瑟諾芬
（Xenophanes, 570-475BC）已將知識分為 *episteme* 真知及 *doxa* 意見
（或判斷）兩類。而後在雅典學派中，關於知識真偽的論述成為柏拉
圖思想的主軸。在柏拉圖著名的「地窖之諭」中知識的真實性的秩序
是太陽、陽光、陽光下的事物，然後才是地窖中的燭光、道具，最後
才是囚犯所見牆上的投影。柏拉圖將地窖中的知識比作感官世界的知

識，把陽光下的知識比作觀念界的知識；前者是「可視世界」（*kosmos horatos*），後者是「可思世界」（*kosmos noetos*）。柏拉圖受老師蘇格拉底「形」（*eidos*）理念的影響，知道思想是由事物中所抽離的共相的「理念」（或稱觀念、理型或形，英文譯為 form 或 idea，希臘原文是 *eidos*）。人之所以能思考這最高階的知識，全在於 *eidos*，它不但是知識的中心，同時也是一切存在及思想的中心[33]。相對於由 *eidos* 組成的觀念世界，感官世界就等而下之了。柏拉圖極力主張，感官所接觸的事物以及感官作用本身，都不能成為知識，最多只提供觀念世界一點思想資料而已。在《理想國》（*Politeia*）及《特亞特陀》（*Theaetetos*）中，柏拉圖指陳感官世界不能成為真理之源[34]。

柏拉圖所區分出的「可思的世界」是一個超越物質的世界，由各種 *eidos* 所構成。為了與路康的理論作比較，筆者據一般 *eidos* 之英譯 form，將在下文以「形」稱之。柏拉圖視「形」為萬物絕對真實的原貌，由理念的形式存在。世上可見之物是根據「形」的模仿品，是物質模仿「形」所形成的現象世界，也是虛幻不定的世界。在現象世界之下的是藝術的世界，因為它更是現象世界的模仿品，是贗品的贗品；而在觀念的世界之上的是人類倫理的至高典範——至善。由於柏拉圖此等觀念理論／形理論是有層次性的，並充滿著唯心的道德觀，故在至善之下，還有美、公義、節制及勇氣等較次級的「形」[35]。其下是數學之理念，例如方、圓、大於、小於、動靜等，再其下是具體器物之理念如桌椅等。綜合以上關於柏拉圖知識的觀點，得到如下的結論：柏拉圖的真知識是「形」，是一種可以獨立於事物之外的共相理念。形之最高處是善。柏拉圖的知識論是唯心的、屬於道德倫理的。

柏拉圖的知識唯心觀可以說明知識的動機：人為何要獲得知識，全
在人要求真、求善、求美。善是柏拉圖認為的最高存在，自然也包
含真與美。真善美三合一是柏拉圖最高存在的構想。在《饗宴篇》
（*Symposion*），柏拉圖點出「生在美中」成為人生的最終目的，而
愛慾（*eros*）是追求生在美中的原動力。柏拉圖的哲學是整個生命與
生活，由愛來追求肉體與精神的美，是柏拉圖哲學的發源、方向以及
終點。「愛」不但愛美，也愛真、也愛善。愛真就是他在論及哲學起
源對物相世界的「驚奇」（*thauma*），一種求知慾的驚奇[36]，亦為
從事哲學探索的原動力。

亞里士多德的哲學由柏拉圖停下的地方出發，柏拉圖對永恆物質「驚
奇」及對「惡」存而不論，亞里士多德就要使永恆的物質變成感官世
界的物質，把善惡的問題分開討論。柏拉圖把形 *eidos* 當作宇宙一切
最終的存在，也就是說宇宙一切的存在均為一個觀念，則亞里士多德
把「形觀念」放入宇宙萬物中，宇宙萬物其中存有一個「形」。可以
說，柏拉圖的哲學是宇宙在觀念中，而亞里士多德的哲學是觀念在宇
宙中[37]。

亞里士多德指出，在知識獲得的過程，先要經過五官的「感受」
（sense），而能得到線條、顏色、形狀、質地等基本資料，再透過
nous（英譯 mind，中譯心靈或悟性）的作用，並加以整合歸納，方
能形成「知覺」，作為獲得知識的第一步驟。亞里士多德在《形上學》
一書中指出：「除非透過感官，否則人便一無所知[38]。」亞里士多
德創造 *noesis* 及 *noein* 兩字：前者指 *nous* 之運作所得，後者指幫助

nous 運作之工具 [39]。*noesis* 及 *noein* 在英文中均譯成 intuition ──直覺。英文 intuition 本身就包含心靈直觀之工具以及由心靈直觀之所得的雙重意義。晚近學者指出亞里士多德運用 *nous*、*noesis* 及 *noein* 這些字，無非是用來解釋人如何能由「綜觀」（generalization）到「認知」（recognition）的過程，卡爾（Kal）指出直覺對亞里士多德而言，是幫助人將感官所得基本資料組織成知識的工具 [40]。

亞里士多德繼承了柏拉圖形理念的理論，並修正為宇宙萬物本身均潛藏著「形」。它是一物之本質與物性，而非柏拉圖式的道德之美善。在亞里士多德著名的「形式質料論」、「潛能及現實論」以及「四因論」，皆探討了「形」的問題。

亞里士多德的形式質料論建立了一個系統，上有純粹之形式，下有純粹之質料，介於純形式與純質料之間的，就是一切具體事物，由形式與質料組成。沒有質料之物以及沒有形式之物是不存在的 [41]。例如任一種木材均需要以某一種形式存在，我們方能看見並加以利用。然而，單單擁有形式的理念卻是可以存在的。如同我們吃了一只蘋果，我們消化吸收蘋果的質料，卻仍然擁有蘋果的觀念在腦海中。因此，亞里士多德提出潛能與現實的理論，來說明一物之存在，必然靠著「現實性」，而一物之所以能變成另一物，則必須依靠他的「潛能」。木料之所以能被工匠製成椅子，是因為木料之中包含了椅子的潛能，而因空氣及水不具椅子的潛能，故無法製作成一張椅子。在木料被製成椅子之前，宇宙中必然已存在椅子的本質，也就是「椅性」，否則工匠無法靠材料來完成一把椅子。「椅性」，即為椅子的通性，根據此椅

性，工匠可以製造不同材料之無數把椅子。亞里士多德稱此椅性就是椅子的「形」。亞里士多德接著指出，單單靠此椅子的形亦不足以製造一把椅子，在匠人的腦海中必然也要存在一個更明確之關於一張椅子獨特形式細節的觀念，方能製作出一把獨特的椅[42]。

亞里士多德的「四因論」（Four Causes）是解釋萬物生滅的最高成就。所謂四因指的就是「質料因」、「形式因」、「動力因」及「目的因」。亞里士多德舉蓋房子為例：一個人要蓋房子，要用石塊，石塊就是「質料因」；先要在腦海中有個形，就是「形式因」；要蓋房子，工匠及建築師是推動房子蓋成的力量，就是「動力因」；最後蓋一棟房子是為了安居的目的，這就是「目的因」[43]。亞里士多德運用「四因論」，不單只是解釋萬物之生滅，其實對整個宇宙之存在目的，賦予了為存在而存在的驅動力「四因論」，以幫助我們瞭解宇宙存在的目的[44]。我們可以利用四因論來幫助我們瞭解建築之生成、本質與意義的問題。

路康與希臘哲學關於知形的對照

康所談的 mind（心靈）、knowing（知）與 intuition（直覺）與亞里士多德的 nous，noesis 與 noein 有相同的對應關係。康以為要透過直覺方能掌握一物之本質──形，亞里士多德也認為，直覺在認知的過程扮演著整合成知識的關鍵角色，沒有 nous 之作用，人無法感知一物之通性，更無能具備真正的知。柏拉圖在形理論主張的愛慾原動說，路康也有相同的看法。康說，不是出於愛的建築不成為建築[45]，透過

愛方能找到美[46]。柏拉圖認為愛就是對萬物的「驚奇」，就是宇宙的原動力，也就是宇宙的目的。康主張，由美中人能乍現驚奇，由驚奇中人能體會事物之本質，而與知識無關。驚奇是直覺的反射，在人類億萬年創造的過程中不斷的湧現，如同奧狄賽的歷險[47]。在設計的程序上，康以為美第一，其次是驚奇，再其次是對形的領悟，也就是元件與整體的關係，再其次方是設計要參詢自然，方能竟其功[48]。

康主張「形就是本然與本質」的觀念，與亞里士多德的形理論是一致的：人在理解一事物必須以形的方式，人在創作一事物，必須先能領悟形。在康的設計論中指陳設計無相，只有設計成品存於世。此無相之設計雷同於亞里士多德指出工匠心中的一件獨特具有細節的形。亞里士多德之「形式因」與「目的因」，皆是康關於本質——「what is it, what it will be」之論述的重要內容。亞里士多德之「潛能論」，與康所主張的順應物性、遵循材料之道（order）相雷同。柏拉圖由畢達格拉斯及「奧爾菲哲學」學到了實踐的觀念。在 eidos 形理論中，eidos 是對一事物內在結構的領悟，也就是「實踐」（希臘文 entelecheia）[49]。康說：

I think of Form as the realization of a nature.
我認為形是對一事物本質的領悟／實踐。

Realization is really realization in form.
領悟／實踐即是對形的領悟／實踐[50]。

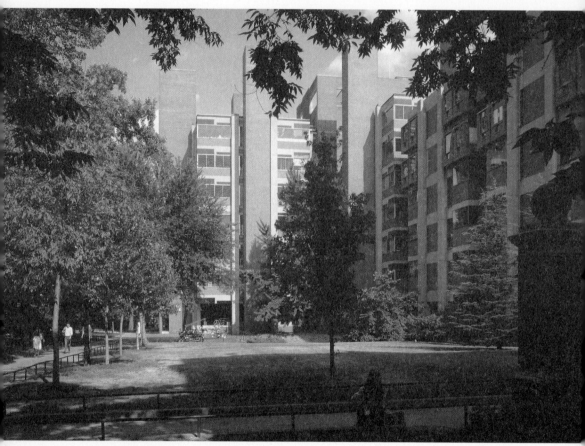

22 理查醫學研究大樓

康用「realization」（領悟即實踐）說明形理論中的知行合一觀念。
對任何設計者而言，議題本質的透徹理解是實踐設計的第一步，已是
不爭之論。

結語

康不厭其煩，以直覺為工具來探索設計論題的本質，窮根究底，希冀能找出議題之原「形」，無非要創造前人未能企及的美——康所說的至高無上的和諧。在美的世界中，不再保留，不在選擇，如同與造物者逢會，只是一聲驚嘆，當下感受到了藝術。

康認為美由驚奇而來，驚奇與知識無關，驚奇是對直覺——奧狄賽冒險或是人類億萬年來之創作記錄——的回應。康不相信一件事出於某一時刻，另一件事出於另一時刻，而是萬事萬物同時、同源、以同樣的方法一致啟動。它不涉及時間，因當下早已存在。

萬物既然源於一，人由太初的感受驚奇，而驚奇既無關乎知識，也不及於知。在這偉大的驚奇之中，人將不再保守，不再為本身打算，只是緊抱直觀的感受。在這樣的感動下，人覺悟啟發，明白人之創造實與天地合一，人的創造也與人合一。直覺已開示，人如何在創作過程的每一刻做、每一個決定。人由直覺洞見驚奇，獲得美與藝術，而康認為美與藝術的最高成就，就是平凡。由直覺的力量，人可由平凡中發覺驚奇，達到藝術殿堂「永恆的特質」。形出於「元一」，是早已如此的、是平凡的至極，常為人所忽略。康呼籲人要回歸元一，回歸本然，常常把握直覺利器，由日常生活的凡俗中，找出神奇。這就是創造之道與設計之路——道在平凡之中。

6 路康建築與建築教育論

23 賓大理查醫學中心

討論「什麼是建築？」這個論題，很難不觸及「建築師該如何如何？」的問題。同樣的，問建築師如何做出好的建築、如何教育出好的建築師，似乎也是在詢問同樣的答案。至早，維特魯維（Marcus Vitruvius Pollio）在《建築十書》（De Architectura Libri Decem）首卷第一章即開宗明義地討論建築師的教育，似乎是以建築師應具備的知識及涵養來說明建築的範疇，而沒有另給建築一個明確的界說。晚近，佩夫斯納（Nikolaus Pevsner）在其《歐洲建築史綱》（An Outline of European Architecture）導論中，除了倡言建築之所以異於建築物，全在其造型與空間之美感性，更不吝指點作為一個建築師要如何做，方能使建築在機能及美觀上令人滿足[1]。足見建築的本體論與建築之教育有著密切不可分的關聯。本文由路康的言論記錄中，整理出路康對建築的唯心觀，與建築教育的性靈啟示觀。路康呼籲大眾重視建築的精神境界，而不要讓現代建築所講求的機能和功利，掩埋了吾人性靈的光輝，同時在建築的教育上，重視心靈的開示與啟發，方能破除陳規，開創新局。

建築的精神性

自文藝復興以降，在阿貝爾提（Alberti）將建築炒作成一門高貴的行業之後，有很長的一段時間，人們相信建築無非是一門為建築物裝飾的工作。阿貝爾提相信，建築的高貴和令人愉悅的外貌是來自美與裝飾。然而美與裝飾卻有所分別，美是一種本質性的內在屬性，裝飾則是在美的架構上所呈現的現象，是建築師的個人表現[2]。阿氏的想法，影響深遠。十九世紀建築思想家拉斯金（John Ruskin, 1819-1900）仍

指稱「建築是一門處理與裝飾人類各種建築物的藝術」[3]。拉斯金首先
指出區別建築與建築物的迫切性。他指稱凡在建築物之上加入了沒有
實用卻能表現風格的，即為建築。拉斯金的理念深深地影響著十九及
二十世紀初的建築。老沙利寧（Eliel Saarinen）也曾因恐懼建築是毫
無意義的建築物外表裝飾，一種死亡的藝術形式，而不敢投身於建築[4]。

1923 年，柯布在《邁向建築》第五章為建築所下的界說，基本上承襲
了拉斯金的觀點，認為建築是建築物外加的一種獨特屬性。它是一種
形體與形體之間的獨特關係，以及蘊涵其內的精神性。柯布這樣說的：

> 你運用石塊、木料及混凝土來營建房舍與宮室。那就是構造，
> 機巧發揮了作用。但突然間，你觸動了我的心，你對我行了好，
> 讓我開心，於是我說：「真美！這就是建築。」我的住宅很實用，
> 謝謝你，就像我感激鐵路工程師與電信局一樣。你尚未觸動我
> 底心。設想牆以讓我感動的方式，飛升至天。我察覺你的企圖。
> 你的心或曾是文雅的、粗獷的、迷人的或高貴的，你所砌的石
> 塊這樣告訴我。你把我安排在一定的位置，讓我凝視它。我不
> 由地看到了某種思想，不需要文字話語，唯靠著相互間保持一
> 定關係的形體，在陽光下展現。這些關係不必然涉及實用與描
> 述。只是心靈的數學創作。他們是建築語言，材料被用之初多
> 少顧及一些實用性，然而你所建立的關係卻激發了我的感情，
> 這就是建築[5]。

柯布這段充滿詩情的講話，指出了建築是一種形體間的相互關係，也

是心靈上具有數之和諧的關係，在陽光下展現，又不必然涉及實用意義。柯布認為建築之所以異於構造，全在於建築比構造多了一重古典主義者所相信的數之和諧的形體關係。它是基於理性所呈現的形式之美，或稱為古典之美以相對於基於感情、聯想的生命之美、浪漫之美。維特魯維在《建築十書》首卷二章所論述的建築構成，無非是這些由材料與構成呈現的比例勻稱，使得建築能「擁有維納斯的高雅風韻」（*Venustas*）[6]。建築之美由此而來。

路康受柯布影響，打開了對現代建築的新視野。由路康言論集中，常常有康對柯布感念的話，可知康受柯布影響的深重。康對建築的看法是將柯布建築觀中的精神性，加以發揚光大。1953 年，康在耶魯大學建築系與包括菲利浦·強生（Philip Johnson）、文生·史考利（Vincent Scully）等著名建築思想領導人一席討論建築師職責的講話中指出：「建築，針對它的定義，是一種由密不可分的性靈與心靈中所浮現的生活[7]。」康繼續指出建築全然肇始於心靈上的啟動驅策，經由表現，再達到精神上的滿足。建築自始至終均是心靈狀態。1964 年，康在萊斯大學與學生的談話中明白指出建築教育的三大方向：第一是專業知識；第二是訓練一個人知道如何表現他自己；第三是人必須學習到建築真的不存在（architecture really does not exist）[8]。康認為只有建築物存在，而建築只存在於心靈之中。早先康也曾說過：「所有的建築物都不是建築[9]。」「因為絕大多數的建築物均是為了市場需求所建，他們完全不屬於建築的領域[10]。」路康早年用強烈的語氣指稱建築不存在，其實是指「建築」並不具外貌，而是一種精神的狀態，存於心靈之中。後來康就以更精確的說法指出：「建築不具外相，唯

存在於對一精神領悟／實踐之中，一件建築作品只是反映這精神本質
的卑微奉獻[11]。」稍後康又說明：「所以建築無相，它仍存在，你懂
嗎？因為建築如同繪畫，都只是一種精神[12]。」當友人繼續問康，建
築是你所謂的一種抽離嗎？康答稱：「是的，像一種概念；像一種浮
現；像一份精神的證據。一件建築作品是有外貌的，這外貌最精彩的
部分是當作一種奉獻，對建築的奉獻，或者我可說，是出於喜悅與謙
卑[13]。」康在另一場合說：「建築無相，建築存有。它是一種心靈的
氣氛（a kind of ambience in the mind），煽動此行業中眾人的心緒，
喚起人內心的喜悅，以及表現的意志，由建築語彙來表達。這件事使
神奇再生，即使是早被認定的老套，或是微如一條小蟲的瑣事[14]。」
康將建築視為精神的集合體，存於人心之中。凡人要表達此一精神的
內涵，或是證明此一精神之存有，必須透過一棟可觸及的建築物，由
該建築物中至善至美的成分，感受到建築。那是柯布說：「於是我說：
『真美』的那一剎那。」

對路康而言，這棟讓人感動的建築物，絕不是什麼偉大的成就，康不
會歌頌建築作品本身的崇高，因為作品永遠不如人，作品永遠不能完
成、不能完整地呈現人的渴望[15]。那麼一棟再好的作品，充其量只是
設計師懷著謹慎戒懼的心情，嘗試對建築廣袤的精神領域所作的觸
探。康屢次用 offering 此字描述建築作品對建築的態度。Offering 來
自動詞 offer，是一個極謙卑的、代表提供與奉獻的字眼。它不具有接
受者任何需要的涵義。Offering 只是多餘的提供品，一件代表心意的
獻禮。對康而言，建築仿如崇高永恆的神，是故康說：「人創造一件
建築作品，作為建築精神的獻禮。建築作為一種精神，不知道風格，

也不知道技術，也不知道方法，唯有等待能表現它自己的一刻[16]。」

建築的恆常

建築往何處去，一直是任何劇變的時代中令人翹企的答案。康說：

> 今天在課堂上有人提出建築往何處去的問題，那是非常容易回
> 答的。因為建築哪裡都不去，甚至在過去，建築哪裡也沒去過。
> 我嘗指出一切本質、一切未來的、一切過去的，均早已存在那
> 兒了。因為它是一件值得注意的事，也就是說一切表現的領域
> 能夠有所表達，純粹因為它早已存在人的本性當中，否則它無
> 法被表達。一旦它被表達，它是永恆不可磨滅的（completely
> indestructible）。所以像這樣的問題，建築專業真的會改變，然
> 而建築永遠不會變。換言之，建築是真的不具外表的[17]。

所以說，建築既沒有物質，也沒有外表，它必然無關於風格、技術與
方法。路康鄙視風格，鄙視模仿一物相之外表。他說：

> 寫得像莫札特是毫無意義的，要能夠被莫札特永恆的氣質所影
> 響。永恆的氣質是激發真藝術家的種子[18]。

> 我相信必須向今日的大師學習，學習他們如何著手，而非學習
> 他們的建築作品[19]。

康也不相信經由那種學科、那種手段能保證進入建築的殿堂。他一直
以為真理是不可追求的，真理就是當下，是生活的本身。他說：

> 我不認為人可以透過一些加諸建築師的課程，例如社會學、心
> 理學可以學到（永恆的氣質）。新奇的方法，早已因為企圖成
> 為一種盒子而有所扭曲變形──某人要求做這樣、做那樣；某
> 人說這個像這個、那個又像那個──事實上我不認為人能學習
> 任何原本不在他內心的東西[20]。

> 風格、技術與方法都不是建築的內涵，建築之精神才是真理[21]。

> 你無法追尋真理，它總是不斷地被重新啟示，像一件活物，唯
> 有活在當下，方能明白真理。真理是無法被寫下來的[22]。

> 假如我說：「這不是真理。」這件事就是真理……任何發生的
> 事皆是真理，你是找不到真理的[23]。

康將建築比擬為真理，說明建築之不可追求性：人不可能透過某種固
定的方法、特別的功課，來得到建築。建築精神反倒是由日常生活中
不斷地被開悟呈現。當康被問到康所言建築作為一門可以終其一生徘
徊與涉入（walk around and be in, and life size）的領域，是否意味
就是奉獻（an offering），對人類的奉獻？康回答：「正是。每一件
藝術品皆是奉獻，藝術家的傑作就是他的『接觸平凡』（intouchness
with commonalty），『接觸平凡』正是永恆的特質，存在於人性之

中 [24]。」康又指出：「建築透過偉大的作品呈現，如回聲般不斷地提醒我，這迴響是威力無比的平凡性（powerful commonality），也就是真實性（trueness）[25]。」在康的理念中，建築是一個固定恆常的精神境界。就因為建築恆常，故柯布說「邁向建築」（*Ver Une Architecture*），而不說建築往某處去，也不說「邁向新建築」[26]。建築無所謂新舊可言，只有建築物與建築業有所謂的新與舊。建築就在那兒，康不說建築可以被邁向、可以被追求，反而，建築只能由日常的凡俗中，透過藝術家敏銳的心靈被開示、被頓悟、以及被實踐。所悟的是心靈，所實踐的是建築作品。

建築的本質

建築存在內心中，然而建築又是什麼樣子的心靈狀態呢？路康給了建築如下較具體的定義：「建築是深思熟慮的空間創造，作為一種存在，具有形塑的涵義，可以修飾空間、規範空間。」建築在於創造空間已是陳論，可以不贅。然而在空間的創造，路康提出「建築萌發自一室之創造」（Architecture stems from the making of a room）[27]。康這話除了有做大事先由小事做起的意涵，更暗示著「一室」擁有令人安適愉悅的場所意義。但是一室雖小，卻絕不是容易的問題，它所牽涉的私密問題、人與人互動的問題、光線投入的問題，均是敏銳的功課。所以康說：「一室極敏感，以致於你在大房間所說的話，絕不會在一小室裡說 [28]。」康在同一篇講話引用詩人史蒂文斯（Wallace Stevens）的詩句：「你的房子擁有的是太陽的哪一片陽光？」來說明一室之光線引入是重要如何之精巧。康說：「空間之塑造也同時是

光線之塑造。當光線受到阻礙，也打破了韻律，音樂性也因此被破壞了，而音樂性對建築是無以倫比的重要[29]。」康在這裡所說的音樂性，是空間獨特氣氛所具有的旋律性與律動感，而不是指某一段音樂。「室之結構必須在一室中是顯而易見的，我相信它是光的賦予者。方形之室要求獨特的光來讀出一室之方[30]。」康又說：「進入你個人的房間可以明瞭你的個性，以及你對人生的看法……而在一間大房間內，是一種四海之內皆兄弟的聚會，和諧的關係取代了思想[31]。」「室」的拉丁文以及義大利文均是 *camera*，此字還有室友之意。由 *camera* 衍成 *camerata*，意指修禊雅集之聚會，*camera* 同時演變成英文 campanion（同伴）與 campany（公司）[32]。由拉丁文 *camera* 以及種種關於夥伴、聚會等涵義的衍生字，足以說明在西方文化中，「室」所代表的人與人以及人與場所互動的內涵。路康所指的 room 包含著光線的考究、人性行為與空間的經營，足以成為「場所精神」的符號。路康所說的「建築萌發自一室之創造」同義於「室是建築的肇始，它是心靈的場所。你在一室之中，伴隨著室的長寬高、室的結構、室的光線與室之氣質的呼應、室的氣息，你同時承認無論如何進步與創新均轉變為一種生活[33]。」

一室即為建築的出發點，康說：「學校先變成一室，然後變成一個機構[34]。」康又以為街是室的衍型。「街是人類共同約定的室，街是由兩側房子的主人獻給城市的禮物以換得日常的生活必需……街是社區的交誼室……一條長街是一序列各自展現特色的室。他們一間間地隔著街聚合相會[35]。」在這一篇題為〈室、街以及人類約定〉（The Room, The Street, and Human Agreement）的演講中[36]，康指出都市

由人類共約之各種「機構」（institution）組成，「機構」是長久以
來人與土地、文化共同接受認定的機制，是一種集體意識下的常規，
類似「場所精神」的場所。機構卻是由十分簡單的出發點萌生：都市
由街這個機構而生，學校這個機構由人學習的欲求而生。人類建築環
境的肇始於人與一室的互動。路康的「一室」與「機構」的理念已涵
蓋了「場所精神」的精義。

大學教堂的寓言

路康在許多場合皆會提到一段關於大學教堂的寓言[37]，令人難以了
解。這寓言的大意是這樣的：大學中需要一個祕密的場所，就是個大
學教堂。我們要把大學教堂設計成一個令人不想進入的地方，學生經
過它甚至要裝作沒有看見它。大學教堂最好要有個外圍迴廊，不想進
入教堂的可以在此迴廊停留。迴廊之外，最好還有環圍的花園，不想
進入迴廊的可以在花園逗留。總之，大學教堂是一個不要讓人進去的
地方。針對這段不斷出現在康的言論中令人費解的故事，筆者曾花了
許多時間推敲其真正意涵，所得到的結論是：康認為建築之最高境界
是要將建築物設計到動人絕俗的境界，令人沒有準備好就不敢輕易進
去。康曾說過的一段關於在義大利比薩大教堂旅遊的經驗：

> 當我第一次來到比薩，我筆直地朝廣場（筆者註：指的是主教教堂、洗禮
> 堂及比薩斜塔組成的神蹟廣場）的方向走去。當靠近它時，我遠遠地望
> 見斜塔，頓時，我心中滿懷激動，立刻躦入一家小店，在那兒
> 我買了一件英國防風夾克。由於我不敢進入廣場，我轉到另一

條也朝向廣場的街，但我就是不能讓我到達那廣場。隔天，我直
接走入廣場，觸摸了主教堂以及洗禮堂的大理石。再隔天，我才
進入了比薩廣場的建築物中。這樣的經驗如同大學之教堂[38]。

由這段自述，康在接近比薩大教堂時的情緒是「滿懷激動」的，康誓
入的另一條街也是「朝向廣場的街」。康第二天雖然不曾進入教堂，
卻也「觸摸了」教堂的大理石。康這種近乎性愛前戲的溫柔舉動與心
情，均可證明康對比薩大教堂是鍾愛至極的，因此方纔小心翼翼、又
愛又憐的態度逐步接近而進入。建築設計營造出的最高境界，莫過於
人能以如此愛憐的態度去面對與接受。1959 年，康在奧特羅國際建築

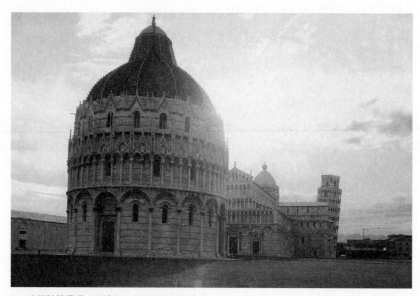

24 比薩神蹟廣場：洗禮堂、主教堂及斜鐘塔

會議（CIAM in Otterlo）的總結演說中[39]，談到了他對大學教堂的看法，康說：

> 假如我要描述一座大學教堂在一所不分政黨宗派的大學內。麻省理工學院的教堂是個好例子，它是在設計上立刻令人想到教堂的構成元素：鑲彩玻璃、裝飾細部，以及所有教堂必備之行頭的一座教堂。事實上，對一座教堂而言，這些都是非常其次的考量因素。我會說一座教堂是一項十分個人化的儀典。假若我是一位建築系的學生，在評圖時得到教授的好評──一種讓我決定獻身底作品的感動，這是好的評圖──於是我十分開心，然後當我經過教堂時，我會裝作沒有看見它。我不會走近教堂，也沒有這個必要。我不會假裝沒看見體育館──我只假裝沒見這座教堂。所以，到底教堂是什麼呢？對我而言，教堂是一座容人進入的空間，四周又有充裕的迴旋餘地，以致於你沒必要進入教堂。這個意思是說教堂內需要有一座迴廊，迴廊之戶外更要有一圈拱廊，如此一來，你不必進入拱廊。此外，花園四周有一堵圍牆，如此一來，你可以決定留在外頭或留在裡頭。你瞧，教堂的精義就在教堂是一項個人的儀典，它不是經人安排好的儀式。從這些事中，你會體會了形。這形由此來，而非經由教堂過去的式樣加以改造、轉型，使之現代化而來。

當康每次講「假裝沒看見」，用的皆是 wink at 這個字。wink 原意是眨眼、使眼色，代表著「我在意，但是心照不宣」的意思。康說「我假裝沒看見教堂」，實際上是表示：雖然很在意教堂，但是故意不要

進去，因為這應該是十分個人的事；若有心，實則不需要外在的儀式——我可以留在教堂的花園中，在心中仍然充滿著對教堂的感動；就像我逗留在比薩主教堂外的街上，心中仍盈溢著對教堂的渴慕和感動。當我經過教堂時，心裡早已充滿了奉獻於創作的決心，這樣的獻身不是來自教堂的儀典，而是稍早，我經歷了一個偉大的評圖，遇到一位偉大的老師。在評圖中，我受啟發而動心，那是極祕密的心靈交流。那一刻，我已決定將餘生獻給建築。於是我經過教堂時，我已經不再需要進去崇拜，我只有眨眨眼，彷彿告訴教堂「我的心意你知道」，我寧可留在教堂的花園中。

康的「大學教堂之喻」包被著多層膜的涵義，依筆者個人的看法，它至少有如下的三個意義：第一，它點出建築物心靈功能的重要性，建築物不必然要容人進入方纔可發揮其功用；第二，建築教育貴在啟發，它比任何經由做作安排的堂皇儀典都重要，它是一種「激發的儀典」（inspired ritual）[40]；第三，建築物的本質，存在於形式與形式的轉換，形而上的東西更為重要。筆者所持的理由，針對第一項，因為康在描述他個人接觸比薩廣場的經驗時，特別提到它類似大學教堂的經驗。比薩教堂建築群之精美，是讓路康遠遠望到就深受感動，這樣的感動是觀者尚未接近建築就油然心生的，這純粹是視覺的力量所引發的精神力量，完全不涉及建築物的機能——洗禮堂洗禮的功能；大教堂禮拜的功能；鐘塔鳴鐘報時的功能。好的建築物能不靠功能，就令人感動。這是建築精神的力量。針對第二項，路康在大學教堂的寓言中，提到學生不需要進入教堂，是因為稍早已經歷經了一場偉大的評圖，受到偉大老師的啟發，而決定獻身建築。原本，教堂是用來讓人與聖

靈溝通的典型場所，如今學生尚未進入教堂前，即已受到偉大建築教育的啟發。這個啟發如同在教堂中聖靈啟發凡人的儀典，故曰，好的建築教育是啟發個人的儀典，能有教堂之功用。針對第三項，路康在寓言中提到，麻省理工學院教堂的鑲彩玻璃與細部，他以為皆不重要，因為教堂貴在啟發，若能做到啟發，是否要進入教堂並不重要。或許只要到了迴廊即可，或許只停留在迴廊的庭園足矣。建築之形，不涉及外表，只要滿足了個人的儀典，充份地賦予了精神的啟發，大學教堂有何細部設計，有何形式轉換，都將顯得次要了。

建築教學

路康所有的文字與講話常告訴人建築是什麼以及建築如何做，可以說全是建築教育的課題。本節要討論康所特別指出的建築教育之方向與建築教學的特質。除了前文已介紹過的建築教育三向度：專業、表現以及建築無相外，康在許多場合均會提到學校的本質由一樹下開始。路康這個關於學校起源的招牌故事，適足地反映著他對理想教學環境以及教育哲學的看法：

> 試想一個人在一棵樹下對幾個人談述他的領悟——老師不曉得
> 他是老師，那些聽他說話的人也不認為是弟子或學生。他們就
> 在那兒，沉醉於分享別人的心得中[41]。

康以為的學校之始源，其實可以上溯到「雅典學院」。柏拉圖在雅典東北方一公里處，創辦了一所學校，因地近 *Hecademus* 運動場，故校

名起為 Academy。在那裡有一片樹林、一些建築物以及一座花園。柏拉圖親自授課，採用蘇格拉底式的對話和學生交談、自由研究。透過生動的談天，達到啟發智慧的目的[42]。所謂蘇格拉底式的對話，一言以蔽之，就是問到底，不在於求得答案，因為蘇格拉底式的問題常是沒有答案的，卻在一問一答中促成了哲學的發展[43]。柏拉圖最精湛的哲學，皆是採用兩個人對話的方式寫成[44]。康好用這樣與學生閒聊的方式達到教學啟迪的目的，康在萊斯大學與學生的對談即為眾人熟知的代表作。康也常常對學生說，好的問題勝過於最聰明的答案[45]，他說：

> 當我與學生談話時，我總覺得每個人都比我高明，事實上他們並非如此，那只是我的態度問題……我由我班上的學生處得到更新與挑戰，我由學生處學到的比我可能教給他們的都要多……也並非他們教給我什麼，是由那些我認為非常獨特的學生所呈現的獨一性質中，我自己教了我自己。因此，教學是一門由獨一性到獨一性的藝術（the art of singularity to singularity）……由於只有『獨一』能教另一個『獨一』，他們能教出你自己的獨一性[46]。

康這種因材施教、教學相長的理念，著重於個人的啟發，且是師生兩人彼此激發。故康指出建築教學的三大訴求是專業性、個人性以及啟發性（Professional, Personal, Inspirational）[47]。

至於啟發又是在啟發些什麼呢？路康一再強調，規則是制定來給人去打破的[48]，康認為現代建築最大的問題在於，人不能勇於打破過

去的規則，使得路康認為當時的建築，除了材料新穎外，實與文藝
復興建築無甚差別[49]。為了鼓勵設計者打破成見，路康除了大聲疾呼
「追本溯源」外，在實際的手段上，康力陳建築師面對業務的第一件
行動，就是去改變設計計畫書（program）。康有時以嚴峻的態度批
判 program 的正當性，認為他們都是行政主管，總務主任等建築的
行外人所制定的；有的時候，康會以一種比較溫和的態度，承認本
來就有兩種 program：一種是業主的 program，一種是建築設計者的
program。當設計者面對業主的 program 的時候，就要開始斟酌如何
詮釋與改寫。因此路康說：「建築是重寫 program 的過程[50]。」

結語

康開宗明義指出建築之無物，建築沒有外貌，建築只以精神的方式存
在，是在喚起大眾重視建築的性靈境界。建築不再只是遵守業主的設
計要求，在容積及樓地板面積上大做調配文章[51]，建築也絕不僅是為
某種機能之需而建[52]。建築是一門藝術，在於追求永恆的境界，而追
求的原動力是人類的愛與慾。由這個強烈的動機，人能領悟到潛藏在
平凡中的神奇，人也因此領悟了建築的本質。由平凡邁向神奇是建築
設計必經之路。平凡始於小如一間斗室，室之比例、尺度、結構、採
光均是敏銳艱難的功課。由一室之經營完備，推而及於一學校，及於
一街道，及於一城市，及於整個建築的領域。在所有設計經營的每一
環節，所以能推陳出新，全在人能受啟發，而洞見新意。故教學合一，
相互激勵，寬容異己，尊重個性，方纔是最理想的建築教學，也因此
纔可能破除窠臼，創造新成績。

7 路康光論

25 耶魯英國美術研究中心採光

在漫長的建築藝術發展史中，光一直扮演著舉足輕重的角色，它一方面是建築藝術不可缺的素材，同時也是建築藝術表現的主題。作為材料，光與相隨的陰影豐富了建築的內容，使建築構體能隨時光移轉，展現精彩曼妙的變化。作為主題，光在不同的時代象徵獨特的時代意義。光可能代表朝代之興[1]，或者是屬靈世界的性質[2]；有時它象徵著耶穌的真理與道路[3]，有時它又是基督勝利的表徵[4]。在建築功能上，光是建築物維持生命的營養素。空間之為用在於其空處，然則也需要光線，人方能感受此空間的存在，否則一空間與一實體並無太大的區別。就因為有了光，實體與空間方可呈現於人前。光在建築上既是素材，是主題，也是養分，長久以來，陽光就成了許多建築師歌頌的對象。晚近以柯布在《邁向建築》書中一段話最為膾炙人口：「建築是量體在陽光下精巧、正確與壯麗的一幕戲[5]。」康受柯布啟迪，熱心投入現代建築的主流中。關於光的討論也是路康理論中的重要範疇。綜觀路康關於光的言論，可以歸納為兩個方向：自然之光與表現之光。彼此互有關聯，卻呈現著兩層截然不同的意涵。

第一部　自然之光

自然光是多數人所能理解作為建築之原料、主題與養分的素材。康對於自然光最主要的論點在於，建築空間與光的不可分割性。康在建築空間本質的討論中，介紹了光與空間的共生性。康在 1959 年於奧特洛（Otterlo）舉行的「國際現代建築會議」（CIAM）指出，建築就是空間的創造，而空間之本質在於呈現，也就是能讓人清晰地看到構件的組成關係。空間之呈現與光線密不可分，因此，康認為凡涉及空間之

經營都要從光的觀點出發。康說：「你企圖找出建築的出發點，由此可以清楚地描述建築空間，由此可以對建築空間如何被造、如何安置柱子，或如何架設天花板的裝置等等，一目瞭然，這個出發點就是光的立足點（standpoint of light），沒有一種空間可以稱得上建築空間，除非它擁有自然光。人工光無法呈現建築空間，因為建築空間必須能反映時日與季節的氣質——一種由白熾燈泡永遠無法傳達出的微妙變化。相信燈泡能做到太陽及季節所能做到的事是荒謬的，能夠給你真正建築空間感覺的，就是自然光[6]。」在這次會議之後，康常在演講與文字中重複同樣的觀念。康在遊歐筆記中也如此寫到：「構造體是一座在光線底下的設計成品。拱窿、穹窿、拱與立柱均是呼應陽光特質的構造體。自然光藉著季節與四時推移出細膩的光線變化，賦予空間不同的氣氛，光似乎進入了空間，並調整了空間[7]。」至於光要如何與空間建立關係，康是如此說：「一份建築圖應該被視為空間在光線下建立的諧和關係。即使一空間欲為一暗室，也起碼該有一定程度的光由某個神祕的開口滲入，來告知它黝暗的程度。每一個空間必須由構造體與光線特質來界定[8]。」康講究光在空間中所經營的氣質，而非僅僅在乎光線進入的數量。

早在 1960 年，康在柏克萊大學已指出立柱與光的關係[9]。康認為對一面牆而言，立柱之出現彷彿為牆帶來了光線，故柱子由某個角度看來是光的釋放者。在達卡國會議堂的構思過程（1962 至 1974 年）中，康常提到柱是「光的創造者」（the maker of light）[10]。自 1960 至1965 年，康在不同的講話場合常以喃喃自語的方式談光、柱子以及空間三者的互動關係[11]。大約是：牆可以延展擴大，產生了空間，於是

光進入，空間即光等等。1965 年，康寫下對手邊幾個設計案的備忘錄，
其中對達卡案有如下的評語：

> 「在大會堂案中，我引進一種採光入室的單元。假若你見到一
> 列立柱，你可以這麼說：柱位之選擇就是光源的選擇。柱子成
> 為光空間的框緣，反過來想，柱子可以視為虛空間，若面積更
> 大一些，牆本身就可以發光，空處成為房間，立柱成為發光體，
> 這樣的柱子可以承受複雜的造型，支撐空間，並引導光線進入
> 空間。我正在研究發展這種引光裝置（如圖 26、27），在某個程度
> 上創造滿富詩意的實體。它的美來自其本身的構成，而非來自
> 構造體所處的場地 [12]。

康對這種採光方式似乎頗為得意，並指稱它展現了「光線之道」（order
of light）[13]。我們可以比較，康由早期到晚年設計案中的採光方式與光
源控制技巧的演變（如圖 28）。達卡案中的採光，頗能展現光作為藝術表
現主題的份量：採用圓形與三角形的開口，配合引光裝置，創造出泛
銀色的間接光與斑斕陰影的構成。在灰白混凝土的構造體中表現了亮
漾剔透的晃動之美，粗獷厚重的石材也因此顯得輕盈了起來（如圖 26、
35）。這與早期基督教時代，利用光影變化來改變建材的屬性，烘托出
天國般聖靈氣質，在手法上如出一轍。路康承認達卡大會堂具有歷史
建築的影子，承認設計靈感來自羅馬卡拉卡拉大浴場（Caracalla）[14]。
在私下，康也將達卡大會堂與君士坦丁堡「蘇菲亞大教堂」（Hagia
Sophia）相比較。蘇菲亞大教堂背負著康士坦丁大帝企圖超越所羅門
王的渴望 [15]，設計工程師們採取新的結構工程技術，製造出前所未有

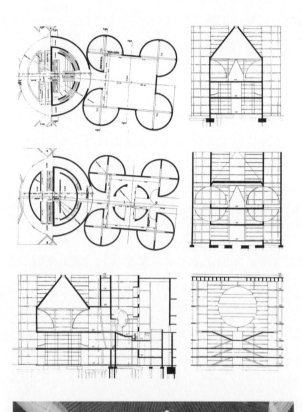

26 達卡國會議堂

27 達卡國會議堂採光塔

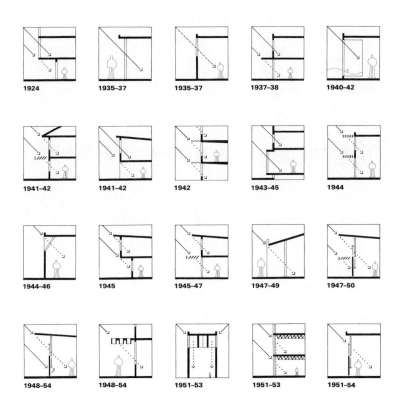

28 Urs Büttiker 作路康採光手法演變

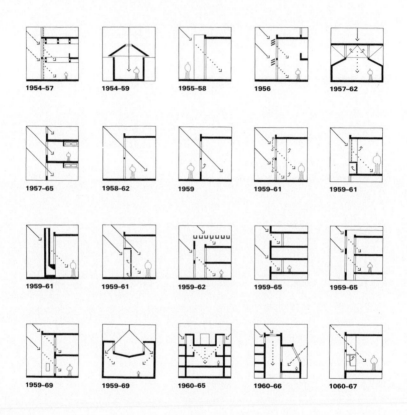

1954–57 1954–59 1955–58 1956 1957–62

1957–65 1958–62 1959 1959–61 1959–61

1959–61 1959–61 1959–62 1959–65 1959–65

1959–69 1959–69 1960–65 1960–66 1060–67

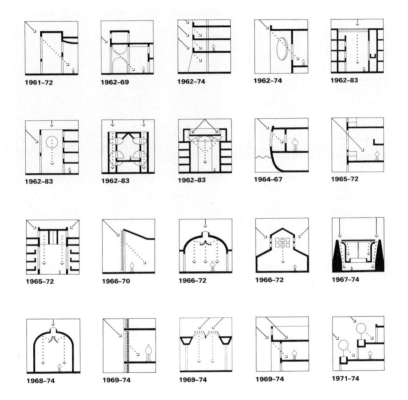

1961–72 1962–69 1962–74 1962–74 1962–83

1962–83 1962–83 1962–83 1964–67 1965–72

1965–72 1966–70 1966–72 1966–72 1967–74

1968–74 1969–74 1969–74 1969–74 1971–74

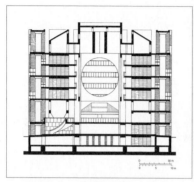
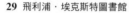

29 飛利浦‧埃克斯特圖書館　　　　**30** 金貝爾美術館

的採光方式，以營造嶄新的空間氣氛，路康受到蘇菲亞的啟示，創造
新的結構來經營光線，以塑造出阿拉伯文化的異質情境[16]。

1965 至 1966 年間，康大致已確定了達卡案的結構與採光方式，草圖
與草模定案[17]，同時他接連地著手飛利浦‧埃克斯特圖書館（Phillips
Exeter Library, 1965-1971）、金貝爾美術館（Kimbell Art Museum,
1966-1972）、耶路撒冷胡瓦‧猶太教堂（Hurvah Synagogue, 1968-
1974），以及康的天鵝之歌——耶魯英國美術研究中心（Yale Center
for British Art and Studies, 1969-1974）等一系列以光為主題的建築物
（如圖 25、29 至 32）。這些作品（猶太堂因故未能實現，然而有些學者指
出它是康一生對光藝術的最高成就）[18]均反映出康掌握光線與空間達
到精緻平衡的能力。不僅柱子是釋光者，整座建築物均是釋光者。透

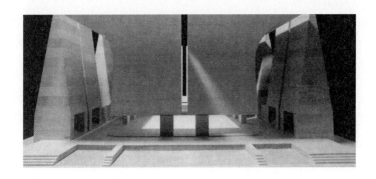

31、32 胡瓦‧猶太教堂

過康的建築，人能體會光影蕩漾的美感。建築物不僅是柯布所言在光下精彩、正確、壯麗的一幕，更是光本身精彩、正確、壯麗的呈現。路康對光的理念逐漸轉化成另一種意涵——表現。

第二部　表現之光

物質即光

1968 年康講出了「物質是發出的光」（Material is spent light.）這句詩意盎然的聲明 [19]。康自己承認他之所以有這樣的體悟，是由探索本質的過程中，受到他人的啟發。如前章所述，康在達卡案中所獲得的領悟，在 1965 至 1966 年間，康已經確定整個會堂是一種展現光的形式。然而又有什麼人能提供康更明確關於物質即光的觀念呢？針對這個謎題，筆者所知公元 500 年的敘利亞神學家狄奧尼修斯（Dionisus）提倡物質就是光的觀念。此人與第三世紀傳福音至高盧地區的聖徒，以及一世紀使徒保羅的弟子，三人同名，因此被誤為同一人，即法國人稱「聖德尼」者。歌德風格的創始人聖德尼修院道胥杰院長（Abbot Suger），就是受到「聖德尼」狄奧尼修斯的影響，以致於發揚光的神學意義，並與福音書中將光比喻道與聖靈的教訓結合起來，成就了以神奇之光為表現主題的哥德風格（如圖 33）。狄奧尼修斯這樣認為：

> 我們的心唯有在「物質的指引」（materiali manuductione）下
> 方能昇華至非物質境界。即使對先知而言，神性與天國的美德
> 也只能以某種可見的形式出現。不過，那之所以可能，乃因為

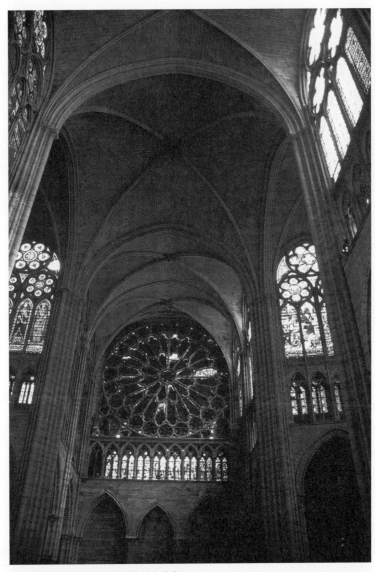

33　胥杰院長設計的巴黎聖德尼大教堂

所有的可見之物均是「物質之光」，那光反映了「知性」的一面，推至極點，就是天父本身的「真光」（vera lux）：每一被造之物，可見或不可見，都是光之天父使之存在的一線光……對我而言，一顆石頭一片木板均是光……因為我看清了它的善與美……[20]

1972 年亞斯本（Aspen）國際設計年會時，康的說法和狄奧尼修斯完全一致。他在論文中指出：

我相信，物質是發出來的光。山陵、大地、小溪、空氣，以至於我們自己都是發出的光[21]。

這篇論文開宗明義即指出，他受到別人影響，而悟出物質就是光[22]。康是不是有可能閱讀到狄奧尼修斯的哲學呢？答案是肯定的。康在賓夕法尼亞大學求學期間（1920-1924），正是賓大教育盛行折衷主義路線的時期，古代建築語彙瀰漫在建築系館的空氣中。當時的建築系館 Furness Building，本身也是哥德復興式建築。那時候，每一位建築系的學生都要修滿三個學期的建築史，外加裝飾藝術史與繪畫史[23]。在這樣的環境中，路康知曉胥杰院長對於哥德風格與光的特殊理念是必然的。

普林斯頓大學著名的學者潘諾夫斯基（E.Panofsky）於 1946 年出版《胥杰院長：論聖德尼修道院與其珍藏》（Abbot Suger: on the Abbey Church of St. Denis and Its Art Treasures）一書，描述了狄奧尼修斯關

於光的理念。1957 年，路康回到母校賓大任教，也常到離賓大不遠的普林斯頓大學評圖或演講[24]。1960 年，康在普大擔任一年的訪問學者。那時潘諾夫斯基已在普大任教多時，以研究中古世紀藝術史聞名於世。康應該知道潘諾夫斯基這位同事的名字。1965 年，路康已贏得國際間極高的肯定[25]，正是譽滿京華的時候。那時節，康與潘諾夫斯基能互相認識應是合理的推測。因此，在路康正醞釀建立光的理論之際，參考潘氏這本號稱一時之選的作品[26]，借用狄奧尼修斯之「凡物質皆是光」的主張，是極有可能的。

狄奧尼修斯「凡物質皆是光」的理論，一方面在於尊重萬物的獨一性：既知光是上帝的屬性，世上的每一物均是上帝所創，也就是具有此一上帝真光的一部份，均是上帝使之存在的一線光。因此每一物均擁有一定之比例成分得與他物不同；另一方面，每件獨一之物均是可以照亮我的光，那麼人就可藉此物來探尋祂的本源：「我由萬物引領著來到一處賦予萬物地點、秩序、數、物種，以及善、美，本質以及其他才能天賦的本源[27]。」康由狄奧尼修斯悟到凡物皆是光，皆是宇宙中獨一無二的存在。一方面我們可以由萬物之本源，找到可以參考的法則[28]；另一方面，我們也將秉持萬物皆是獨一之表現的理念，在我們的設計工作上盡情表現。

靜謐與光明

人活著就是為了表現，藉由作品之呈現獲得獨特生命的一段存在。對於藝術家，此言更是真切。蘇聯著名導演塔可夫斯基（Andrei

Tarkovsky）說：「藝術的目的便是為人的死亡作準備[29]。」路康在他的講話及文字中處處流露出人之存在即在表現的關切。康說：「藝術是靈魂的表現，是靈魂的唯一語言[30]。」又說：「人類存活的理由是表現，而藝術是人的媒介[31]。」1967 年，康在英格蘭音樂學院論文研討會中指出：「我感受到這樣的學術會議在討論表現之神奇與渴望表現之靈感。靈感是對『太初』（beginning）的感覺，仿如一門檻，靜謐與光明在此相會：靜謐具存在之欲；光明，實存物的施予者。」由這段近於詩體的講話可知，康以為靈感之萌發是對一事物之本質處有了感知，彷彿跨過一道門檻。一旦跨過，象徵表現之欲的靜謐就可以被落實為象徵實物之光明。康在這個地方已經暗示他所謂的靜謐就是表現之欲。隔一年，也就是 1968 年，康在賓大建築學報（VIA）發表題為「靜謐」的短文，文中附有一插圖（如下圖）。圖中心是一條垂直線分成左右，在左邊康寫上靜謐、無光、無暗、存在之欲（silence、

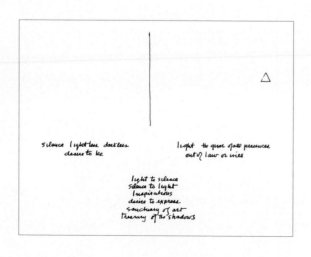

34 1968 路康靜謐與光明示意圖

lightless、darkless、desire to be）；中線之右寫著：光明、實物之施
予者、出於自然律與意志（light、the giver of all presences、out of law
or will）[32]；中線之正下方寫著：由光明到靜謐、由靜謐到光明、靈
感、表現之欲、藝術之聖殿、陰影之寶庫（light to silence、silence to
light、inspiration、desire to express、sanctuary of art、treasury of the
shadows）。

在這個圖示中，路康已經很明白表達他對創造門檻以及門檻兩端的看
法：在創造之先的是一種想要存在的欲望，它是靜默的，無涉及明暗
與否的狀態[33]。其實不論明或暗，皆是光線的呈現，此處正處於靈魂
騷動之狀態[34]，創造物尚未成形落實，自然談不上光線，故曰是一種
無涉明暗的狀態。想要超越這個狀態必須跨過一道門檻。這是一道欲
求表現的門檻，是靈感、是所有創作品呼之欲出的前一刻，故曰「陰
影之寶庫」。康曾說：

> 能存於世的是一件建築作品或是一首音樂創作，它們都是藝術
> 家在表現寶庫所為藝術做的奉獻。我們喜歡稱為「陰影之寶
> 庫」，庫中的情境是光明到靜謐以及靜謐到光明[35]。

此寶庫中蘊藏著無止盡的藝術泉源，在此處光明與靜謐相遇。跨越此
靈思之門檻就來到光明之境。所有作品在陽光下呈現，作品本身也必
然是一股光線，方能清晰的呈現於眼前，這些創造品皆由人對自然的
探詢以及人類意志力而來[36]。康所繪的這個簡單的示意圖已經說明了
康的創造觀──由靈感到成品的歷程。關於沉靜的討論，康舉金字塔

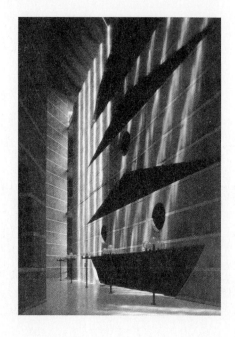

35 達卡大會堂

為例，來說明靜謐中蘊含的不是一般的表現之欲。康在〈建築：靜謐
與光明〉[37] 此篇重要論文中開卷指出：

> 讓我們回到建築金字塔的年代。聽到烏塵蓋頂的工業環境所帶
> 來的嘈雜之後，我們特別能體會到金字塔所散發出來的靜謐，
> 由其中能感受到人的表現之欲。這欲是在第一顆石頭落定之前
> 就已經存在的[38]。

康於在世的最後一次演說中，為靜謐做了充分的描述：

靜謐是一種力量，其中長出意志力與表現自我的慾望。我願意
說這意志是一種進步的騷動（progressive uneasiness），同時欲
望敘說一段尚未說出的話，一件尚未發生的舉動。表現之欲是
無言的、無名的、也沒有重量。我認為它就像那些只能被消極
的辯解的事一般，因為它是非物質的，任何關於量與質的顧慮
都是多餘的。此刻，我想到屬於「物質」的「光」，因為我知
道創造任何東西都需要物質[39]。

靜謐是非物質性，除了是表現欲的展現外，本身也代表一種獨特的氣
質。依康的看法，「靜謐的本質就是平凡」（the essence of silence is
commonness）[40]，康認為，當人看見金字塔時，就能感受到它的沉靜。
它簡單的造型將「完美」擬人化了，創造了大自然界原本不可能產生
的造型。

康也指出，在喬托的畫中可以見到這種沉靜的感覺，它是一種毫無市
儈的氣質[41]。這種氣質出現在偉大的作品之中，因為「藝術家的傑作
是在於藝術家觸碰了凡俗之瑣務，感受到永恆的氣質……永恆特質留
在人間[42]。」藝術家獨具慧眼，由日常繁瑣中發覺神奇，由平凡中萌
發靜謐的表現欲，表現出靜謐的永恆氣質。

靜謐除了是一股無以名狀的欲望外，康更指出它本身也是「光」的另
一種形式。康在 1972 年國際設計年會，講出光之雙胞兄弟的譬喻：

I likened the emergence of light to a manifestation of two brothers,

36 沙克生物研究所

knowing quite well that there are no two brothers, nor even One.
But I saw that one is the embodiment of the desire to be /to express,
and one (not saying "the other") is to be, to be.

我將光的散發比擬為一對兄弟，我心中清楚得很，既不能稱兩
兄弟，而說「一」亦不妥。然而我看見一是「為表現而存在」，
一是「為存在而存在」[43]。

康不願說一以及另一，而堅持只說一。此一就是無所不在的光，它具
有一體之兩面，一面是為表現而存在；另一面是為存在而存在。兩者
都是「存在」，故為「一」。康接著指出，「為表現而存在」是不涉
及光亮的，「為存在而存在」是無所不在的灼爍之光，燃燒自己，化
身為物。故康的理念實是將光的兩重面貌「灼爍之光」（luminous）

與「晦昧之光」（nonluminous）視為「一體」（One）。它既是光，也是物質的存在。討論至此，我們可以說康的「光唯一」與中世紀狄奧尼修斯與胥杰院長共同的信念——光是唯一的上帝、光是普世的物質，看法是一致的[44]。光的兩種面貌彼此激盪，由靜謐走向光明的同時，也由光明走向靜謐。前者之路徑是一條由表現邁向作品呈現的「創作之路」；後者是由作品邁向永恆特質的「品質之路」。前者由藝術家靈魂的騷動，邁向表現；後者在追求作品氣質意境之「非度量的」（unmeasurable）神祕氣質。

結語

> 我看到山頭冒出一線光，它是如此深具意義，讓我們可以審視自然界的細節，教導我們材料的知識，以及如何運用來創造一棟建築物……室內最神奇的一刻是光線為空間創造了氣氛[45]。

路康珍視自然光為建築的導師，為空間的創造者，並為建築的世界帶來了意義。康認為建築不僅是呈現光藝術的舞台，它本身亦為一柱光。在與光並存的陰暗中，潛藏著人類原始的表現欲，雖然安靜卻蘊含著騷動。人透過作品的呈現，滿足了靈魂騷動的欲求，並因此找到人類「存在的理由」（*raison d'etre*）[46]。「光明」與「靜謐」相疊，彼此激盪，如同在一纖細的管徑中來來回回，激出了建築生動的氣韻與神奇的境界。這是康對於光、靜謐與表現所要說的話。

8 路康光理論與猶太祕教思想淵源之探 ————

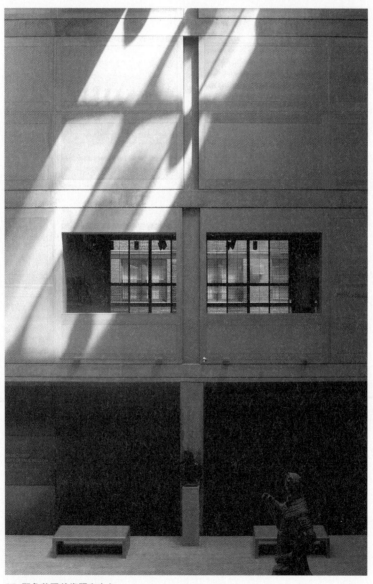

我曾與中原大學建築系朱鈞老師作了一個關於路康的訪談錄。朱鈞老師提醒我，研究路康不可不注意他與希伯來思想的關聯。朱老師知曉路康出自於一個嚴謹的猶太家庭，他在潛意識中受到極深的希伯來思想影響。朱鈞老師的一席話，為我的後續研究提供了引子。我平日於宗教議題上就存有探究的熱情，這幾年從事基督教建築的寫作，更是大量地閱覽宗教書籍經文，其中《舊約》、卡巴拉祕教、猶太教也在閱讀書籍之列。與朱老師相談的議題，似乎已漸有頭緒。

過去我由狄奧尼修斯的「物質光」理論找到了路康光理論的線頭，如今我又由希伯來文聖經、猶太祕教的資料中，看到了與路康的光的理論一致的思緒。這個發現不代表我過去的推論是錯的，反而更證明了不同的東方思想之間本就有奧妙的血源。由凱倫‧阿姆斯壯（Karen Armstrong）的鉅作《神的歷史》（A History of God）第七章中可見其端倪，狄奧尼修斯的思想與希伯來祕教間本有極深的關聯。

所謂中世紀祕教、神祕教，或神祕主義都不是什麼怪力亂神、薩滿邪靈的東西。相反地，他們是由古希臘畢達格拉斯思想、柏拉圖的理念，歷中古初期的新柏拉圖主義一脈相傳的思想——相信存有一神祕的「中介」可以開啟宇宙的奧祕。他們以為這樣的「中介」就是數字以及數字之間的關係。由於中世紀長時期以哲學的方式探求神的奧祕未果，中古晚期（十二世紀起）在阿拉伯世界、猶太地區以及西方，不約而同地吹起了神祕風，企圖透過祕數與祕法來探究神與神的奧祕。因為追尋奧祕並不是祕密，故稱為「祕教」，而不稱為「密教」。

卡巴拉（*Kabbalah*，或拼為 *Cabala* 與 *Quabbalah*）是希伯來文「傳統」之意，現被指稱為正統的舊約傳統及正統的猶太神祕主義。哈佛大學教授施美爾（Annemarie Schimmel）給予卡巴拉祕數的要義是：一、影響物性之數字；二、神性與世界之間的調解者；三、數字及數字的運算能夠操縱事物。

我們先由路康一段著名但令人費解的話開始。1972 年國際設計年會上，路康說：

> I likened the emergence of light to a manifestation of two brothers, knowing quite well that there are no two brothers, nor even One. But I saw that one is the embodiment of the desire to be/to express, and one (not saying "the other") is to be, to be.
> 我將光的散發比擬為一對兄弟，我心中清楚得很，既不能稱兩兄弟，而說「一」亦不妥。然而我看見一是「為表現而存在」，一是「為存在而存在」。

筆者數年前寫此書，以為路康所說的非二亦非一的混沌狀態，指的是「存在」與「表現」之綜合體。目前我於希伯來文創世記第一章找到了答案。路康將光分為「灼爍之光」（luminous）與「晦昧之光」（nonluminous）。（請參閱第七章〈路康光論〉）前者指的是會發光的光，後者是不會發光的光；前者自然較容易理解，然而後者不會發光的光究竟涵義為何？路康又是從何而得這種概念？路康重本源，讀書只重視首章，故筆者從希伯來文《舊約》創世記首章即可找到線索。

創一 1

以下是希伯來文創世記的經句，我所使用的方法是將中文的和
合本，與英文的 NASB 版本與希伯來文聖經（Biblia Hebraica
Stuttgartensia，簡稱 BHS）原文作對照。我在希伯來文的每一單字下
附上中譯。文中「受詞記號」指的是「確指直接受詞記號」，為希伯
來文中的文法要求。讀者必須留心的是，希伯來文是由右向左讀。

和合本　　起初上帝創造天地。

NASB　　In the beginning God created the heavens and the earth.

אֱלֹהִים　　בָּרָא　　בְּרֵאשִׁית

上帝　　　他創造　　在起初

הָאָרֶץ:　　וְאֵת　　הַשָּׁמַיִם　　אֵת

這地　　和（受詞記號）　　這諸天　　（受詞記號）

「起初」（bereshit）依照通常的觀念，這裡一定是有一個確定的始點，
必須有冠詞，但在此使用了一種免除的寫法而沒有表明。在我個人理

編註

本文聖經章節的寫法按照學術慣例，有時以和合本縮寫卷名，「章」以國字表達，「節」以阿拉伯數
字表達，例如：創世記第一章第一節為「創一 1」。

解，可能在那時時間的概念並不清楚，因此也無需冠詞。*Bereshit* 這一字就是「太初」，即為路康所講的 the very beginning，也就是萬物的始源。

「上帝」אֱלֹהִים（*elohim*），在《舊約》中被譯為上帝的有兩個字，אֵל（*el*，伊勒）和 אֱלֹהִים（伊羅興）。前者較強調強壯及神的權勢，後者較強調神的公義，這兩字均也可以用於外邦神明。אֵל 用在描述耶和華時是用來指祂特別的屬性，如創十六 13「看顧人的神」（אֵל רֳאִי 看見我的神），אֱלֹהִים 在描述耶和華時，這個複數名詞可以用單數涵義視之，這種用法是描述神的尊貴，也有人認為這是對三一神的暗示。伊羅興是神的頭衔，雅威（*YHWH*）才是神真正的名字，意義同英文的「to be」的古代希伯來文形式。「耶和華」是新教徒們不了解閃族語言的錯誤音譯。伊勒（*el*）是迦南與美索不達米亞地區與雅威競爭的另一個神，也是亞伯拉罕、以撒、雅各所敬拜的神，到摩西出現時，雅威才在荊棘火焰之中顯現。並與摩西訂約，此後變成以色列人所敬拜的唯一真神。（請參閱 Armstrong 與 Cahill 兩人著作）。

在和合本聖經被譯為「造」的字共有五個字：בָּרָא（bara）、עָשָׂה（asa）、יָצַר（yacar）、בָּנָה（bana）和 קָנָה（kana）。בָּרָא 被猶太人認為是指從無到有的造，主詞必須是上帝（一 1, 21, 27）。עָשָׂה 是從有到有的造（一 7, 16, 25, 26, 31），主詞不一定是上帝。但是從聖經看，這兩字常被輪流交替使用。עָשָׂה 這個字可譯為「作、行、製造、犯、造」，在聖經中被廣泛使用。יָצַר 是指外型的捏造（二 7），此字亦用於陶人製器。בָּנָה 則是建築上的建造，在創世記用於

上帝以亞當的旁邊骨肉造女人（二 22）。קנה 則可被譯為「造、買、得、有」，在創四 1，夏娃用此字表示與耶和華一同造人的喜悅，創十四 19, 22 則譯為「造」天地（中文和合本未譯出），創二十三 18、創二十五 10、創四十七 22 譯為「買」，這也是此字在現代希伯來文常用的用法。「天地」（*et hashamayim veet haarec*），原意是「這（或那）諸天和這（或那）地」，泛指上帝所造的全世界。這個句子點明了整個創造故事的重心，是「伊羅興」（上帝）造了這個世界和萬物。

創一 2

和合本　地是空虛混沌，淵面黑暗，上帝的靈運行在水面上。

NASB　And the earth was formless and void, and darkness was over the surface of the deep; and the Spirit of God was moving over the surface of the waters.

וּבֹהוּ	תֹהוּ	הָיְתָה	וְהָאָרֶץ
和混沌	空虛	她是	和這地

תְהוֹם	פְּנֵי	עַל־	וְחֹשֶׁךְ
淵	的表面（複數）	在……之上	和黑暗

הַמָּיִם:	פְּנֵי	עַל־	מְרַחֶפֶת	אֱלֹהִים	וְרוּחַ
這諸水	的表面（複數）	在……之上	正運行的	上帝	和……的靈

הָיְתָה（*haita*）意為「是」，是希伯來文的簡單主動、完成式，這個字若以過去式解釋，有兩種說法：

一、　第一節和第二節中間相隔很久，第一節所造的天地已經毀滅，而第二節表明毀滅之後的地上空空如也。

二、　第一節和第二節是連接的，這裡只是表明創造過程中的一個階段。

由於聖經中論及上帝創造天地的經文很多，但沒有一處提到「再造」或「原造天地的毀滅」，因此，我個人仍然認為聖經啟示上帝創造世界一次，「空虛混沌」是創造過程中的一個階段。

空虛混沌（*tochu vavochu*），空虛（*tochu*）的涵義有空虛、虛無、荒涼、荒地。以賽亞書四十五 18「神創造天地，並非使地荒涼（*tochu*），是要給人居住」。「混沌」（*vochu*）的涵義也是「空」，此字均和（*tochu*）一同使用，不曾單獨出現於聖經。由後面上帝的許多「分開」的工作看，這裡可能是指許多物質混合在一起，但不是混亂。中文和合譯本將（*vochu*）譯為「混沌」，此詞通「渾沌」，指天地未開闢以前的元氣狀態。漢代王充論衡談天有云「元氣未分，渾沌為一」。

「上帝的靈」（*ruah elohim*）在《舊約》聖經有三個字可譯為「靈」：נֶפֶשׁ（*nefesh*）最接近身體、感情的層面，在聖經中可被譯為生命、人、心、靈。רוּחַ（*ruah*）是精神層面的靈，使用最廣，可指動物的靈、人的靈和上帝的靈，與「風」是同一個字。נְשָׁמָה（*neshamah*）是與

上帝相交的靈，在創二 7 中譯為「氣」，猶太人認為這是最高層次的靈。聖靈在此參與了創造的工作，但亦有人將此節譯為「風」。「黑暗」亦由上帝所造。以賽亞書四十五 7「我造光，又造暗」，由這句經文知道黑暗也是由上帝所造。「運行」（*merachefet*）這個字，意思是「來回反覆的動作」，在申命記三十二 11 譯為「飛翔」，描述老鷹在天上盤旋地飛。耶利米書二十三 9 用這個字描寫骨頭「發顫」。在敘利亞文這個字有「置於其上、孵化」之意，聖經中沒有這個用法。上帝的靈運行在水面上，不但暗示了上帝的同在，更代表上帝的能力。

創一 3

和合本　　上帝說：要有光，就有了光。

NASB　　　Then God said, "Let there be light"; and there was light.

:אֽוֹר	וַֽיְהִי־	אֽוֹר	יְהִי	אֱלֹהִים	וַיֹּ֥אמֶר
光	和他有	光	他將有	上帝	和他說

「伊羅興」（上帝）說（*vayomer elohim*）是聖經第一次記載上帝說話，反映出了上帝的主權、能力，以及間接指出祂是一位有位格的神。「說」也暗示了祂的「話」（即新約的「道」*logos*）參與了創造的工作。「要有光」，是上帝對他所創世界所說的第一句話。

「要有光」（*yehi or*）以動詞「有」היה（*haya*）命令創造的行動。

此動詞與上帝的名字「自有永有」乃屬同一個字。而「光」在此處既然被神所造，為何於創造的第四日需要再創造兩個大光？有人說此處的「光」乃是宇宙光，但是這樣的光是亮的亦或是不亮的，值得探討。

創一 4

和合本　　上帝看光是好的，就把光暗分開了。

NASB　　And God saw that the light was good; and God separated the light from the darkness.

טוֹב	כִּי־	הָאוֹר	אֶת־	אֱלֹהִים	וַיַּרְא
他是好的	（that）	這光	（受詞記號）	上帝	和他看

הַחֹשֶׁךְ:	וּבֵין	הָאוֹר	בֵּין	אֱלֹהִים	וַיַּבְדֵּל
這黑暗	和……之間	這光	在……之間	上帝	和他分開

「上帝看光是好的」充分表露了上帝對「光」的重視。上帝由混沌中分出了光和暗。「就把光暗分開了」，在上帝創造的過程中，祂採用「分開」的動作，從「太初」分別出了黑暗與光明。路康的觀念：從非二亦非一的混沌中分出了欲望（to be/to express）與作品呈現（to be/ to be），或許脫胎於此段經文。路康強調，不能說二，亦不言一，即根源於此。

創一 5

和合本　　神稱光為晝、稱暗為夜，有晚上、有早晨，這是頭一日。

NASB　　And God called the light day, and the darkness He called night.
　　　　　And there was evening and there was morning, one day.

יוֹם	לָאוֹר	אֱלֹהִים	וַיִּקְרָא
晝	對這光	上帝	和他稱

לָיְלָה	קָרָא	וְלַחֹשֶׁךְ
夜	他稱	和對這黑暗

אֶחָד:	יוֹם	בֹּקֶר	וַיְהִי־	עֶרֶב	וַיְהִי־
一	日	早上	和他有	晚上	和他有

「上帝命名光為晝，暗為夜」表示了上帝對光暗的所有權和管轄權。

「晝」和「日」是同一個字 יוֹם（*yom*），這個字可以有數種涵義：

一、指白天。

二、指二十四小時的一天。

三、一段時期，例如：耶和華的日子。

「有晚上有早晨」反映了猶太人計算日子始末的方式。由日落起是一

天的開始，到隔夜後的日落結束。「頭一日」原文是「一日」，但此字亦可以使用為「第一」的涵義。在此亦可能是沒有其他可以比較的日子，因此稱「一日」。

創一 14

和合本　上帝說：天上要有光體，可以分晝夜、作記號、定節令、日子、年歲。

NASB　　Then God said, 「Let there be lights in the expanse of the heavens to separate the day from the night, and let them be for signs, and for seasons, and for days and years;

הַשָּׁמָיִם	בִּרְקִיעַ	מְאֹרֹת	יְהִי	אֱלֹהִים	וַיֹּאמֶר
這諸天	在……的天空	光體（複數）	和他將有	上帝	和他說

הַלָּיְלָה	וּבֵין	הַיּוֹם	בֵּין	לְהַבְדִּיל
這夜晚	和……之間	這晝	在……之間	分開

וְשָׁנִים:	וּלְיָמִים	וּלְמוֹעֲדִים	לְאֹתֹת	וְהָיוּ
和年（複數）	和為日子（複數）	和為約定之時（複數）	作為記號	和他們將是

希伯來文講的是 מְאֹרֹת「光體」，英譯為 lights，不甚妥當。「天上」這個字直譯是「這諸天的天空上中」，可以感覺人類限於感官、科技

只能理解全宇宙中極為渺小的部分。

由這個句子可知此光體是造在第六節所描述的天空之中。在這裡，也清楚描述了光體被造的功能：一、發光；二、分晝夜；三、作記號，如同時鐘；四、定節令（節日，宗教節期）；五、定日子和年歲。既然光是由光體所產生的，那麼在創一3與一4上帝所指的「要有光」的光又是什麼樣的光，值得研究。

創一 15

和合本　　並在天空作為光體、普照在地上，事就這樣成了。

NASB　　　and let them be for lights in the expanse of the heavens to give light on the earth; and it was so.

הַשָּׁמָיִם	בִּרְקִיעַ	לִמְאוֹרֹת	וְהָיוּ
這諸天	在⋯⋯的天空	作為光體（複數）	和他們將是

כֵן:	וַיְהִי־	הָאָרֶץ	עַל־	לְהָאִיר
如此	和他是	這地	在⋯⋯之上	照亮

創一 16

和合本　　於是上帝造了兩個大光、大的管晝、小的管夜，又造眾星。

NASB　And God made the two great lights, the greater light to govern the day, and the lesser light to govern the night; [He made] the stars also.

הַגְּדֹלִים　　הַמְּאֹרֹת　　שְׁנֵי　אֵת־　　אֱלֹהִים　　וַיַּעַשׂ

這大的（複數）　這光體（複數）　的二　（受詞記號）　上帝　　和他製造

הַיּוֹם　לְמֶמְשֶׁלֶת　הַגָּדֹל　הַמָּאוֹר　אֶת־

這晝　　統治　　這大的　這光體　（受詞記號）

הַלַּיְלָה　לְמֶמְשֶׁלֶת　הַקָּטֹן　הַמָּאוֹר　וְאֶת־

這夜　　統治　　這小的　這光體　和（受詞記號）

הַכּוֹכָבִים:　וְאֵת

這諸星（複數）　和（受詞記號）

上帝所創造的包括兩個大小光體，和眾星。天上發光體全包含在內。因此在第一天上帝所說的「要有光」的光，應該是一種不會發光的光。

創一 17

和合本　就把這些光擺列在天空、普照在地上、

NASB　　And God placed them in the expanse of the heavens to give light

on the earth,

הַשָּׁמָיִם	בִּרְקִיעַ	אֱלֹהִים	אֹתָם	וַיִּתֵּן
這諸天	在……的天空	上帝	他們	和他給

הָאָרֶץ׃	עַל־	לְהָאִיר
這地	在……之上	照亮

創一 18

和合本　管理晝夜、分別明暗。上帝看它是好的。

NASB　　and to govern the day and the night, and to separate the light
　　　　from the darkness; and God saw that it was good.

וּלְהַבְדִּיל	וּבַלַּיְלָה	בַּיּוֹם	וְלִמְשֹׁל
和分開	和在這夜	在這晝	和統治

הַחֹשֶׁךְ	וּבֵין	הָאוֹר	בֵּין
這黑暗	和……之間	這光	在……之間

טוֹב׃	כִּי־	אֱלֹהִים	וַיַּרְא
他是好的	(that)	上帝	和他看

上帝再一次重述他將「太初」分出了光明和黑暗。誠如路康所言，光明與黑暗這一對兄弟，亦非兄弟兩人，而是由一所生。

創一 19

和合本　　有晚上、有早晨，是第四日。

NASB　　And there was evening and there was morning, a fourth day.

וַיְהִי־	עֶרֶב	וַיְהִי־	בֹקֶר	יוֹם	רְבִיעִי:
和他有	晚上	和他有	早上	日	第四

創世記的記載極可能是口傳的詩歌，在沒有文字之前可以正確流傳許多世代。因此，創世的過程記載並不是為地質、考古、生物等科學探討而寫作，也不合適用科學的立場去解析。以詩歌而言，希伯來詩歌是以「思想」對應，創造的記載正好第一天和第四天對應，二、五天相對，三、六天相對。對應的主題如下：

第一天　造光　　　　　　→　　　第四天　造光體

第二天　造天空和水　　　→　　　第五天　造鳥、魚

第三天　造植物　　　　　→　　　第六天　造動物

綜合前述的希伯來文創世記經句，明顯地指陳一個重要的論題──是否存在一種不會發光的光。亦即上帝第一天所造的光。我找到中世紀

猶太祕教對這些疑點的解釋：

猶太卡巴拉祕教的最重要經典《光輝之書》（*The Zohar*），為西班牙人「列昂的摩西」（Moses of Leon）於 1275 年所著。在《光輝之書》中有這麼一段文字：

> In the beginning, when the will of the King began to take effect, he engraved signs into the divine aura. A dark flame sprang forth from the innermost recesses of En Sof, like a fog which forms out of the formless, enclosed in the ring of this aura, neither white nor black, red nor green and of no colour whatever.
>
> 起初，當王的意念發威之時，他在神聖的氛圍中刻下印記。黑暗火焰由無法觸測的深沉處竄出，彷彿一片迷霧，由無形而成形，被包圍在神聖的氛圍之中，既非白也非黑，非紅非綠，無論如何，它是無顏色的。

黑暗火焰指的是無光之光，由希伯來文「無止無盡」（*En Sof*）中，迸射而出，*En Sof* 指的是卡巴拉祕教以為神的本質是無法觸測的奧祕。它無形無色，在萬物生成前存有，可將之視為「創造之欲」。創世記中，上帝第一句創造性話語即是「要有光！」，在光輝之書對創世記的解釋以為，在最初要有光，此光即為「晦昧之光」，為猶太祕教卡巴拉之「祕數位階」（*Sefiroth*）的第一階而來。卡巴拉將神的奧祕，透過十個位階呈顯。「位階」這個字 *Sefiroth* 由希伯來文「計算」（*Safar*）而來，位階中的第一階名為 *Kether Elyon*，字面意義為神

性至高的冠冕，含意同東方的「無」，卡巴拉祕教修行者稱它為 *Ayin*
（無）。此「無」，無形無聲無色，是一種創造的欲望，從無到有，
與路康的思想是一致的。路康一生探求本源，追求無相之形，與猶太
卡巴拉祕教從無生有，從無創世的思想有深切的關聯。

神話（myth）、神祕（mystery），以及神祕主義（mysticism）三字
皆脫源於一希臘文動詞 *musteion*，指的是闔上眼或是閉上嘴。這三個
字都根源於黝暗與沉靜中的經驗。路康一生所談「無光之光」與靜謐，
與猶太祕教的神祕論，有著相通的路徑。雖然路康的理論難以用言語
理解，卻是超越感官的心靈探索。在創世記中，上帝用「分開」來創
造，從「混沌」中將光和陰影創造出來，由「太初」而創造萬物與世
界。我擷取路康 1967 年對新音格蘭音樂院的講演中一段如詩的句子，
作為本文的結語。

What does exist is a work of architecture or a work of music which
the artist offers to his art in the sanctuary of all expression, which
I like to call the Treasury of the Shadows, Lying in that ambiance,
Light to Silence, Silence to light. Light, the giver of presence, casts
its shadow which belongs to light. What is made belongs to Light
and to Desire.

能存在於世的是建築作品或是音樂創作，藉著藝術家將他們的匠
心奉獻予這泛表現聖殿，吾稱其為「陰影之寶庫」，座落於「光
通往靜謐」與「靜謐邁向光」的氛圍中。光，這實存物的提供者，
它所投下的陰影，是屬於光的。萬物之成，出於光，亦出於慾望。

後記

作者明瞭，近年來有許多關於創世記的論述出現，現今的學者也已點明，創世記是由不同時期的作者寫成，時間性、邏輯性並不十分縝密。本文的重點不是在於探討今日所知的創世記與卡巴拉祕教的知識，而是在探討路康受當時創世記、卡巴拉祕教等知識的影響。本文的完成，要感謝舍妹維瑩在希伯來文知識上的協助。

9 路康建築思想中的柯布因素

38 耶魯藝廊

But Le Corbusier raised the question for me, and the question is
infinitely more powerful than the answer.

　　　　　　　　　　　　　　　--Kahn, CIAM in Otterlo 1959

然而，勒柯布西耶向我提出問題，而且問題比它的答案更具無
遠弗屆的影響力。

　　　　　　　　——路康於 1959 年歐特羅國際現代建築會議

「Le Corbusier」是這位偉大現代建築導師的筆名[1]，在本地一向譯作
「柯比意」，或簡稱為「柯布」；在大陸譯為「勒・柯布西耶」。本
文採用「柯布」此一簡潔譯名，有助於海峽兩岸讀者的識別及閱讀之
便利[2]。柯布帶給現代建築的巨大影響已不消多說，路康在 1959 年歐
特羅國際現代建築會議結語中，提到以上的話，是為柯布的磅礴貢獻，
做了註腳。路康也像任何一個現代建築師一樣，逃脫不了柯布所給予
的影響力。1965 年八月二十八日，路康正在印地安納州參加佛持維
恩美術館（Fine Art Center Fort Wayne）董事會議，乍聞柯布死訊。
康說了如下的話：

昨天，柯布逝世了。

死亡感覺上像一扇巨大的門，落在此處與彼處中間。那些能引
領人的精神來從事創造的因素，竟然都是由彼岸來的；那是複
雜的心靈寶庫所無法理解的。然而每一縷孤獨的心靈，總找得
到最近的光，賴以維生，填充生命，來盡其一生的表現。

昨天在我身體內的某一部分死了，我懊悔失去了那個本來可與
柯布見面，並且向他表達我沛然敬意的機會[3]。

路康在國際建築會議上提醒與會者關注柯布所帶來的挑戰，在董事會
私密聚會場合，也難掩對柯布離世的失落與悲傷。無論是設計哲思或
是建築語言，路康必定受到柯布相當程度的影響。路康曾表示：「假
如有人模仿我的作品，這人是笨蛋，因為我自己已經不再喜歡既成作
品了，再仿效它，徒增傷害。我對他說，有膽就模仿我尚未做出的作
品[4]。」路康認為今日向大師學習，是要從大師身上學到著手的啟示，
而非學習大師的建築作品[5]。基於康的信念，此文嘗試找尋路康建築
哲思中的柯布因素，因此本文聚焦於建築想法，而不涉及建築的手法
與語彙。

「我懊悔失去了那個本來可與柯布見面的機會。」路康如此說，事實
上早在 1929 年，路康就失去了與柯布會晤的最佳時機。路康 1924
年自賓大畢業後，做了幾份工作，攢了一點錢，於 1928 年前往歐洲
壯遊。1929 年初春，康來到巴黎，投靠他自小的死黨萊斯（Norman
Rice, 1903-1985）。萊斯是路康從小學時代，一同在費城工業美校
（Public Industrial Art School）習畫的同班同學，後來又一同進入
中央高中與賓夕凡尼亞大學建築系。萊斯由賓大畢業後赴巴黎柯布
的事務所工作，是極少數由柯布培養的美國建築師。1926 年路康在
Molitor 建築師事務所參與費城 150 周年世界博覽會計劃案時，康也
把萊斯由巴黎請回來幫忙。路康在巴黎萊斯住所待了一個月，卻完全
沒想到去拜訪柯布的事務所，去看看柯布的現代風格作品[6]。最可能

的原因是 1929 年的柯布尚無國際聲望，對美國這個在當時仍沈醉於
美院風格藝術（Beaux-Art，當地常音譯成布雜藝術）及裝飾藝術（Art
Deco）的國家而言，柯布只是個無名小卒。直到 1932 年二月，紐約
現代美術館（MOMA）舉辦「國際式樣」大展，柯布與其他現代主
義先驅才在美國打響知名度。

1931 年三月正逢此大展籌備期，康的死黨萊斯撰文〈這個新建
築〉（This New Architecture）刊登於美國東岸建築圈的建築雜誌
《T-Square》（後改名為《Shelter》）。現代美術館「國際式樣」大
展更於 1932 年四月由紐約移師費城美術館續展，也就是在 1931 至
32 年間，路康才投入現代主義陣營，並積極地研習柯布。之後十多年，
路康陸續介入集合住宅及社區學校等計畫，其中運用了柯布的配置觀
念及建築語彙 [7]。

路康此生沒緣見柯布，自然得經由柯布的論述去瞭解他。柯布建築學
論述《邁向建築》（Vers Une Architecture）於 1923 年出版，其英譯
本（Towards A New Architecture）由 Frederick Etchells 於 1931 在倫
敦出版，通行於英語世界。這本英文首譯本，為了闡述柯布理念，時
而犧牲柯布原文批判性的辛辣指數，又為了常人易於理解，採用意涵
較廣的英文單字，導致流失了原文精確性。直到 2007 年，才由美國
蓋提研究中心（Getty Research Institute）出版英文重譯本，由 Jean-
Louis Cohen 主持重譯工作。不過，逝於 1974 年的路康是讀不到此重
譯本的。路康於 1931 至 32 年間開始研習柯布著作，正逢《邁向建築》
英譯本問世，此為康接觸柯布《邁向建築》論點最可能之途徑；當

然，康也有可能同時閱讀法文原版。筆者據幾個因素判斷路康必定是熟悉法文的：其一，學生修習外語為中學到大學之必要階段。十八至二十世紀初，法語被尊為世界語；國際條約、國際機構，均採法語為官方語 [8]。因此那時候的美國學生以法語為第一優先外語；其二，康就學的常春藤名校賓夕凡尼亞大學建築系有出身巴黎美院（École des Beaux-Arts）的法國籍教授克黑（Paul Philippe Cret, 1876-1945）。康受教於克黑，因此對建築之形式構成、空間層級、量體系列細分等手法，有獨到見解，凡此皆巴黎美院風格。康有四年時間（1920 至1924 年）受教於法國老師，耳濡目染，必然比常人更易熟習法文；其三，筆者發現路康在演講及聊天中常使用法語單字，例如 *ambience*（氛圍、環境）、*conferère*（同僚）、*rapport*（和諧關係）、*raison d'être*（存在）、*nuance*（細微差異），如果不是熟習法語，如何而能在演說中脫口而出。綜合以上三點，筆者認為路康是有能力閱讀《邁向建築》法文原版。

路康好追本溯源，如本書一章所述，康相信越接近事情源頭，越能找到問題之解答。路康說他愛看英國歷史，但總徘徊於第一冊；他說若可能，寧願看第零冊、第負一冊。以路康凡事提綱挈領，追本溯源的習慣，康之閱讀柯布著作，應專注於柯市《邁向建築》此最具影響力著作，甚而聚焦於此書開場宣言般的〈論題〉（Argument）。蓋 argument 一字，出典於希臘神話中的百眼神 *Argus*，因有百隻眼，能洞見真像；由之衍生拉丁文動詞 *arguere*，指將事情攤到陽光下，弄清楚、講明白。由 *arguere* 延伸出的名詞狀態 argument，在法文及英文均有此字，具有論題及真理的雙重涵義。柯布《邁向建築》首章

〈Argument〉有宣言的意思，為該書大關鍵，亦下文討論對象，以下簡稱論題。本文中所引原文，據法文本二版（1924）及英文首譯本（1931）。

建築之道與精神性

以下為論題首節〈工程師美學與建築〉的第三段：

> *L'architecte, par l'ordonnance des formes, réalise un ordre qui est une pure création de son esprit.*
>
> The Architect, by his arrangement of forms, realizes an order which is a pure creation of his spirit.
>
> 建築師，透過形式的安排，落實一種「道」，是他心靈的一種純粹創造。

這句話中，法文 *réalise* 為落實，是個動詞；而英文 realize 卻具有瞭解及落實雙重含意。法文 *esprit* 指心靈，等同英文 mind 或 spirit，中譯為心靈或精神皆可。英文 order 及法文 *ordre* 均有秩序及道的雙重指涉，然而細讀原文，心靈之實踐成果譯成「道」比譯成「秩序」來得貼切。建築師的心靈是自由的，落實為道，表現一種審時度勢的動態平衡；而秩序表現出的是整齊、畫一、序列、及層次，是出於精神意志力。法文 *ordonnance* 有佈局安排之意，英譯 arrangement 有安排、協議、約定等較廣含意，因此在英重譯本中已改用 ordonnance 這個法式英文，僅指佈局之意。

無論柯布指建築是純粹心靈的創造或精神的創造，它均意味著建築不是實存的構造體。「建築不等於建築物」是路康堅持的主張，他認為「所有的建築物皆非建築。」（All building is not architecture.）[9]。本書〈路康建築與建築教育論〉已討論其建築教育論三大方向，其中最有特色的是第三項「建築真的不存在」。路康說：

Architecture has no presence but exists as the realization of a spirit.
A work of architecture is made as an offering reflecting the nature of
that spirit.
建築不具外相，推存在於對精神領悟／實踐之中，一件建築作
品只是反映這精神本質的卑徵奉獻。

路康的這句話幾乎是柯布上述那句話的翻版，其 the realization 及 a spirit 均套用自柯布。康在直覺論之中，特別偏好使用 realize 及 realization 這兩個兼具頓悟及實踐雙重意義的英文字，極可能源自柯布所說的 réalise un ordre。路康極重心靈，且將心靈的價值擺在智力之上。他說：

The mind is the soul.
心靈是靈魂[10]。

Art is the expression of the soul. It is the only language of the soul.
藝術是靈魂的表現，這是靈魂的唯一語言[11]。

There is a great difference between mind and brain. A brain is merely an instrument, but the mind is the sole instrument. What the mind brings is un-measurable, and the brain can do, can become measurable.

心靈與腦力差別很大，腦只是個工具，心卻是唯一工具；心靈捎來不可量度的氣韻，腦力所能做的只可能是可量度的事[12]。

同在論題首節〈工程師美學與建築〉的第三段，柯布如此云：

il nous donne la mesure d'un ordre qu'on sent en accord avec celui du monde.

he gives us the measure of an order which we feel to be in accordance with that of our world.

他賦予我們能感測建築之『道』的度量工具，足使我們感覺與世界相契合。

由柯布這段話可以推知，他之謂 order 不是秩序。因為秩序這種事，正常人當可輕易察覺，不需要什麼「度測工具」；尤其柯布在同一段文字中也提到此心靈創造，喚起我們內心深奧的迴響，足知遠逾一般的秩序，方有深奧之境。且柯布所用 *mesure*（英文是 measure）一字在基督教神學中別有深意。此字的拉丁原文是 *mensure*。在基督神學中，上帝是無法觸測的，因此需要一個 *mensure* 作為中介工具的角色；那就是道成肉身的基督耶穌，讓信徒來感知上帝的偉大。*Mensure* 是個中保，透過它，基督徒才能觸知那不可測的奧祕。基於此，筆者認

為柯布所講的 order 和路康所指的 order，皆是惚兮恍兮的「道」，而不是「秩序」；只有道方才需要中介工具，來助人瞭解，來讓人感知與宇宙的諧和互動（路康對於order的討論，請參閱本書第一、二章）。

論題第四節〈視而不見之眼〉第四句：

> *L'architecture étouffe dans les usages.*
> *Les "styles" sont un mensonge.*
>
> Architecture is stifled by custom.
> The "styles" are a lie.
>
> 建築快被例行習慣弄到窒息了。
> 風格均係謊言。

柯布用 *usages* 一字有使用、習慣、例行公事等涵義。觀其上下文，此字應作例行習慣，而非作使用性，英文重譯版將之譯為 routine，由下一句「風格均係謊言」得知，柯布所指的例行習慣是建築式樣與風格。柯布受前輩德博多（Anatole de Baudot, 1834-1915）影響，知道建築要利用新科技及新材料創造出屬於自己時代的風格，堆砌過去的風格是毫無價值的。柯布也受到魯斯（Adolf Loos, 1870-1933）影響，不要去刻意創造新時代類型（types of the new age），那是時代自動會形成的事。柯布反對套用歷史式樣，諸如古典式、歌德式、維多利亞式，這些均是做作的，有如謊言；非出於經濟考量與時代需求的，應加以摒除。柯布主張建築要打破成習，開創新意，迎向新的時代。

論題第五節〈建築——羅馬的啟示〉第一及二句：

L'architecture, c'est, avec des matériaux bruts, établir des rapports émouvants.
L'architecture est au delà des chose utilitaires.

The business of Architecture is to establish emotional relationships by means of raw materials.
Architecture goes beyond utilitarian needs.

建築事業乃透過原料建立情感上的關係。

建築遠超越機能需求。

滿足了美與動人之後，才算成就了建築，如同《邁向建築》第五章〈建築〉前言，柯布詩意的文字[13]。柯布當然會感謝解決機能的工程師，「我的住宅很實用，謝謝你，就像我感激鐵路工程師與電信局一樣」，但是單解決機能是不夠的。柯布也受到拉斯金（Ruskin, 1819-1900）影響——建築師要多犧牲一點，做些機能之外的事；又受到黑諾（Reynaud, 1803-1880）影響——建築要以品味為優先。之後柯布又說直到美出現的一刻，它觸動了我的心，那才是建築。路康說：

你第一個感覺是美感（不是好看，也不是非常好看），只是美本身。就是這一剎那，或者你說是氛圍吧，一種完美的和諧。然後從美的氛圍，緊跟著，驚奇現身了[14]。

看見了，第一眼感覺整體和諧—美—不用保留，不用批判，不

用選擇……就是啊！一聲，如此而已 [15]。

筆者發現路康在不同場合，重複著上述類似的談話，也就是康以不同的語氣，盡力去描述柯布所指那一剎那的美的驚艷，那一瞬間體會建築之為何物的感覺。路康替義大利建築師卡羅・史卡帕（Carlo Scarpa）作品集寫的前言：

Beauty, the first sense; Art, the first word; Then Wonder; Then the inner realization of Form, the sense of the wholeness of inseparable elements.

美，第一感覺；藝術，第一個用詞，接著是驚奇，然後是對本質形的頓悟，一種不可分割的整全感。

論題第五節〈建築──羅馬的啟示〉第三及四句：

L'architecture est chose de plastique.
Esprit d'ordre, unité d'intention.

Architecture is a plastic thing.
The spirit of order, a unity of intention.

建築是形塑的工作。道的特質，目標整合。

路康的確不談「形塑」，亦不談可見可觸的「造形」（built form），反倒執著於「本質」（Form）的探索追究；他強調建築無相，若執意要定義建築，「那只是由無法分割之心智和心靈中所浮現的生活 [16]。」

（Architecture is a life emerging from inseparable aspects of mind and heart.）若從較實際的角度，路康主張建築由一室開始，對「自然光線以何種方式進入一室」作為建築初課最需斟酌之事。

筆者的看法是，柯布一生鍾情古典希臘建築，對量體如何在光線下躍然呈演，有高度的興致。因此柯布以簡單幾何量體在光之中作建築之表，是可以理解的。反倒是，路康獨愛古羅馬建築，對古羅馬人以精湛的拱系列結構，引導自然光進入穹窿空間，特有好感；路康晚年在印度、孟加拉不斷嘗試拱圈結構與引光之新鮮作法，由此可知路康重視室內氛圍與生活之互動，其建築論之無形無相確實和柯布大相逕庭。但柯布並不因為強調形塑之事而忽略建築的室內。在接下來〈平面的錯覺〉章節，柯布指出：「平面要以由內做到外的程序進行；外觀是室內的結果」「建築的元素是光和影，是牆面和空間。」這兩句話竟又和路康合拍了。

談到建築的整合、或稱整體平衡，兩人也同唱一調。本書〈路康靈魂論自然論〉章節中已詳細介紹透過向自然學習，建築追求一種全向式動態平衡。路康說：「設計是因勢權宜的行為，融合可用預算、基地條件、業主、現成的知識[17]。」路康在 Order is 文中談到：「莫扎特之樂作是設計作品，它們僅是道的演練──直覺的」。路康由自然中習得之動態平衡表現，在設計工作上就是以現有條件整合並到達道的境界，如同莫扎特的音樂。

論題第五節〈建築──心靈純粹的創造〉有「造形是建築師的試金石」

這千古名言，其下文有：

La modénature est libre de toute contrainte. Il ne s'agit plus ni d'usage, ni de traditions, ni de procédés constructifs, ni d'adaptations à des besoins utilitaires.

Contour is free of all constraint. There is here no longer any question of custom, nor of tradition, nor of construction nor of adaptation to utilitarian needs.

造形不受拘束。再無習慣、傳統，也無構造、也無機能實用上的等等限制。

由於英譯和法文原意有些出入，容筆者稍做說明。此句的主詞 *La modénature* 有外觀、輪廓、比例及細微調整的綜合意涵，以中文「造形」一詞譯之，近乎其神髓，比起帶著表格、格式含意的 form 英文這字，貼切多了。1931 年的英譯本譯為 Contour and profile，有累贅了點，也不夠貼切。如前所述，路康有足夠法文閱讀能力，對這句話不致有誤解。蓋提美術館英文重譯本已改譯 *La modénature* 為 Contour modulation，強化了增一分太多、減一分則太少的微調斟酌，恰恰就如同本地用語「造形」的內容。在本書〈路康建築與建築教育論〉已討論了路康追求建築的精神境界，呼籲建築界不要為了機能與功利，掩蓋了人性的光輝。路康極推崇十八世紀法國新派建築師勒杜（Ledoux）及布雷（Boulée），並指：「他倆人不是為滿足機能，或居住需求，而是挑戰拘束、衝破樊籠[18]。」建築師亦如藝術家，為求真理，無拘無束。當路康成名後，有記者詢問路康對時下美國建築界

有何看法，康靦腆地說，他從不關心別人在做什麼，因此不了解美國建築界的現況；之後，他怕人家認為他自負，連忙補上一句，「莫扎特也不關心別人在做什麼。」另有一回，路康提到他由第九版大英百科上讀到，巴哈之所以偉大，在於他因為一點不在乎其作品是否為原創、是否合於當代潮流的、是否用了最新的音樂知識，巴哈只關心音樂的真理[19]。康說：「藝術家只追尋真理，那些屬於傳統的或潮流的事，對藝術家均無意義[20]」。

1969年，路康接受賓夕凡尼亞大學建築學報《VIA》專訪時指出：「假如我為人師，要不斷地引用它人的作品，來建立我的權威，那我肯定不是位好老師；我可能被尊為史學家，但不會被尊為建築師[21]。」建築師滿足本質（真理），盡情表現，創造新的形式，而不顧習俗、潮流、傳統；有才華的藝術家皆能在業主的制約下，突破法規的拘束，滿足機能的需求，並自足的表現。藝術家所創造出的新領域如同一個新社會，為人（或後人）所接受；米開朗基羅如此，巴哈如此，莫扎特亦如此。康說：「莫扎特創造了社會，偉大的建築師好比柯布吧，也正在創造社會[22]。」建築師在滿足業主需求後，受到眾人肯定，又可以優遊於自我的世界中，的確十分不容易，但路康仍舊如此期勉自己，期勉吾等。

建築的經濟性與標準化

柯布在《邁向建築》中疾呼「新時代到了」，建築當採標準化與量產化，是此書的主軸。第六章〈量產住宅〉（*MAISONS EN SÉRIE*）那

些令人耳熟能詳的話：

> 大時代展開了；有一種新精神。工業正襲捲我們如洪水般帶到
> 既定宿命，賦予吾等新的工具以適應新時代……
> 我們必須創造量產精神；量產住宅的精神……

當時，第一次世界大戰結束不久，歐洲各地需求大量有效率地住宅開
發，並提高居住品質。柯布的企求具有強列的時代需求，其適時的口
號，迅速博得迴響；柯布巴不得房地產能準確快速地被產製，如機具
一般。後來，二次大戰中，德軍以機械化部隊重創歐洲，旋踵之間，
法國投降了——機器帶來的利益竟和災難等同，使得柯布的中晚年，
絕口不再提機械美學，此又是另一件時代之因果。在美國則不然，美
國以快速機械生產贏得二次大戰，當時皆稱此為「戰爭生產」（War
Production）。康在一篇討論紀念性的文章指出：

> 沒有一位建築師能夠重建一座屬於其他時代的大教堂，來實踐
> 時人的欲望、抱負、情愛與仇恨，此人之繼往開來所使然[23]。

> 這個時代正盼望展現它的責任感及慈善心來為一般大眾解決居
> 住及健康環境的問題[24]。

> 標準化、預製化、測試與實驗、客製化等，絕不是什麼讓敏銳
> 細膩的藝術家避之唯恐不及的怪獸。它們只是擁有龐大潛力的
> 工具，來改善吾人的生活，藉由化學、物理、工程、量產、組裝，

這些都是藝術家的必備知識，要無憂無懼地利用之，來開拓創
造本能，提振勇氣，由此引領他從事探祕於未知的領域 [25]。

這是 1944 年發表於新建築與都市計劃研討會（New Architecture
and City Planning, A Symposium）的文章，時二次大戰已近尾聲，
美國社會風起雲湧地籌劃戰後重建，路康與合夥建築師史多諾洛夫
（Stonorov）也積極投入量產集合住宅的計劃案及其它戰後建案。
康個人在政治及社會工作上均十分活躍，尤其在「美國規劃師及建
築師協會」（American Society of Planners and Architects），簡稱
ASPA，乃效法「國際現代建築會議」（CIAM）的一個組織，來推動
美國現代建築的發展。1946 年康擔任 ASPA 副總裁，隔年即任總裁。
康在這 1946 到 49 年段時間，熱中於房屋工業化之預製項目。當然，
在工業飛躍進步的時代巨輪運轉下，任誰也難逃脫它的影響力。路康
受柯布提倡之量產房屋、國際式樣、以及 CIAM 建築共識的影響，不
是什麼新鮮的事。值得注意的反而是康在國際現代式樣大纛下，創造
的詩意境界。

革命與破格

柯布《邁向建築》終樂章是〈建築或革命〉。由全章文意看，柯布認
為長久以來建築的步調太緩慢，完全趕不上工業飛快效率，因此呼籲
重視這已經捲進革命的時代。唯有秉持革命的心態，建築方能有大突
破。柯布的論題首段話：

Dans tous les domaines de l'industrie, on a posé des problèmes nouveaux, créé un outillage capable de les résoudre. Si l'on place ce fait en face du passé, il y a révolution.

In every field of industry, new problems have presented themselves and new tools have been created capable of resolving them. If this new fact be set against the past, then you have revolution.

在工業的各個領域，新的挑戰已出列，解決問題的新工具亦已備妥。若將此新局面比照過往，真是一場革命。

路康一向以打破規則之革命心態重新檢視建築；路康認為現代建築最大的問題在於人不能勇於打破過去的規則，使當下的建築物除了材料新穎外，和文藝復興建築無甚差別[26]。在路康心中，自然律（law）是永遠不改變的，但極不易被理解；而規則（rule）是人所制定的，永遠處於「暫定狀態的」（on trial），人一旦頓悟了自然律，人所制定的規則就自動要改變了。因此康主張拋棄成見，由回溯本質著手（本質是屬於自然律的），再經由平凡中發現神奇。康舉城市之用水為例：水源離城市十分遠，淨水取得不易；為何在都市中，老是使用能飲的淨水，來冷卻空調機，使用飲用水來滿足景觀泉池，為何不利用回收過濾水呢？為何不用回收濾水清洗街道呢[27]？康說這些話時是 1962 年，是筆者剛上小學一二年級時，是遠遠早於本地有環境永續意識之前。足見只要打破成規，一幅康莊遠景即在眼前。康說：「規則是制定來給人去打破的[28]。」「發現新規則是發現新的表現大道[29]。」

結語

比較兩位藝術家的思想或作品風格的關聯性：受誰的影響、又如何影響，本是件有趣但又具有風險的事。自古英雄所見略同，本就是極尋常的事。也因為柯布之辭世，帶給路康如此深的感傷與懊悔。那些路康對柯布逝世的發言，看來不是場面話、奉承話，其中明白地流露路康以柯布為師的訊息。康並不是一個頑固的人，常樂意接受朋友或業主的建議，也默默地向同事及學生學習：康向安婷（Anne Tyng）學習幾何操作、接受結構顧問寇門丹特（Komendant）的指教、接受業主沙克（Jonas Salk）的推翻前案而接受仿效阿西西（Assisi）修道院的建議、接受墨西哥建築師巴拉岡（Luis Barragán）關於沙克生物研究所採素淨廣場的意見、向他在普林斯頓教過的學生范吐利（Venturi）學習矯飾風表現；這些均為路康虛心受教的例子。對廿世紀的建築宗師而言，康一向不太重視萊特，對葛羅培領導的包浩斯風格，也保持著距離，唯有對柯布極為推崇，此為學界的看法[30]。也就是存在這些因素，使筆者發心，企圖找尋出路康在思想上與柯布的關聯性。

10 結論——路康設計之路

39 耶魯藝廊

路康大器晚成，遲至 1960 年代，方才成為世界建築舞台的焦點人物。
路康的建築作品散發著神祕與沉靜的氣質，頗令人感動。原先，路康
只是一位資深設計師，在大學裡指導設計課，偶爾還發表一些對都市
及建築看法的文章。路康的評圖、講課、文章中那詩意邏輯的說理、
獨特的跳躍式思考，一般人不易了解，也乏人重視與追究。路康的語
言經常是同業間的笑柄，許多人認為路康的語言能力不好，辭不達意，
不知所云。直到路康所設計的賓夕凡尼亞大學理查醫學中心落成，康
的聲譽鵲起，被譽為一代建築宗師，許多人才開始模仿路康的詞彙與
句法，做作詩意，期間以訛傳訛，曲解康的思想，為路康所憎恨。

1980 年代初，筆者於賓夕凡尼亞大學學習建築設計與歷史理論，受
路康思想的影響深鉅；其後，於 1992 年起，在安雅柏密西根大學以
路康思想為博士論文題目，經由廣泛蒐集資料，詳讀路康的文章、書
信與講演記錄之後，筆者可以肯定，康的語言十分精確，思想也周密
一致，完全不像常人所誤以為的那般。由於路康的詩人性格，不重推
理，習於跳躍思考，因此許多話，他不一次講完，總分成幾個段落，
在不同的場合中講述。那些未講完的話，容易喚起讀者的想像與猜測，
也就更具力量。事實上，康極推崇創作之「未完成性」，並以為作品
未完成，方能顯出藝術家個人企圖的無盡。康好用雙關語，許多字彙
的雙重含意常讓聽眾摸不著頭緒；再則，康所用字彙意涵，常異於常
人之理解，因此很容易造成誤會。

路康曾經說，向大師學習，不是學習他們的作品，而是學習他們如何
思考、如何看待問題。筆者向路康學習，聚焦於其思想，並且企圖由

康自己的說話與文字中，整理出五項路康的設計原則，期待學子能由此頓悟出設計的方向，因此名之曰「設計之路」。

一、追本溯源

路康認為現代建築最大的問題在於，人們不能勇於打過去的原則，使得現代建築除了材料新穎外，實在與文藝復興建築無甚差別。規則就是法、方法也。康提醒我們，建立規則的目的就是要打破它，而非遵守它。規則提供依循之法，有其利便，卻也同時帶來了拘束，因此要勇於破舊立新，方才是真設計創造。康的講法類似佛陀在《金剛經》所云：重法，也重非法；不應取法，也不應取非法；如來所說法，皆不可取，不可說；非法非非法。路康強調建立規則，更強調打破規則。筆者體悟出康所追求的真理，正介於「法」和「非法」之間。康認為在規則之上，存在一個顛撲不破的自然律。不同時空條件下的規則，僅是基於對自然律的領悟與詮釋所制定，一旦對自然律了解更多，規則也將隨之改變。發現新規則就是發現新的表現之路，而發現之路，始於溯源。

路康熱愛探索起點。在設計的工作上，回溯問題的起點是康源源不絕的靈感泉源。康深信萬物本身早已存有對問題的解答，他認為這就是物的本質。康在課堂上以 what 作為問題本質的代號，做設計時，常自問「what is?」他的名言是：

What was has always been. What is has always been. What will be

has always been.

舉凡過去、今天、以及未來的本質均早已存在。

本質是人類共同的約定，它的可信度遠超過其他的運作系統，同時也
超越科學的實證與統計學的分析。例如某人說，今天天氣真好，不需
科學證明，另一人即可同意，這就是人類的共同約定。路康曾說：

> 我不相信一物開始於某一刻，另一物開始於另一刻，而是天下
> 萬物均以同一方式於同一時刻開始。也可以說，它不是從任何
> 時刻開始的，它就是在那兒[1]。

「萬物在冥冥中早有定數」是康一貫堅持的想法，康也多次以他讀歷
史的經驗來說明他的起源論。康熱愛英國歷史，也擁有大部藏書。然
而每回閱覽，他總只看第一冊，而且總在頭三、四章間流連忘返。康
曾說，他真正的興趣是想看到第零冊，若有可能還想看負一冊、負二
冊，因為任何故事皆在遠古之前早已注定了。他深信越能接近事情的
源頭，越能找到問題的解答。這個源頭可沒有固定的起跑線──第零
冊之前有負一、負二冊──而這個起始點將隨個人記憶與慧根的差異
而有不同層次的領悟。

二、師法自然

路康所談的自然並非指大自然（雖然他常以擬人方式談它），而是自
然而然的本然，也就是本質與物性。萬物有其性，依性之不同，而成

就各種器物。由擬人的觀點來看，自然就成了造物者。萬物之生成均
遵守自然律，人若創作，自當學習自然，無論架屋、雕刻、創曲，均
需恪守自然律，也就是順物性、求自然。康將世界分為有生命與無生
命兩方，前者有情有性靈，以靈魂的表現為主；後者只是無情的遵守
律則，也就是物性的世界。康說：

　　自然是造器物的人。若無自然，器無法被造。事實上，自然是
　　神的工作室 [2]。

　　自然是無心的，自然不在乎夕陽之美 [3]

康認為傳統上認定光為白、影為黑的觀念是不自然的，事實上，這個
世界上，既沒有白光，也無黑影，吾人當破除白光黑影的刻板印象。
觀察自然，向自然請益，來頓悟出自己的真理，方能有所創造。真理
寓於平凡自然之中，沙灘上的每一顆卵石均告訴我們自然賦予它們具
有正確的顏色、重量、與位置；康更用「undeniable」（無法否定）
來取代前述的正確一詞；沙灘上的每一顆石子的位置均出於無意識的
安排，所呈現的是自然互動下的傑作。人類制定的規則，是有意識的
產物，因此更需隨環境的不同加以打破或調整，以適應新的情勢。

康也提醒我們要把握自然瞬息萬變的特質。康認為宇宙中沒兩個時刻
是相同的，由於自然無心，因此不可能在另一個時刻製造出與前一時
刻相同的產品，唯人類有心，方能透過機器不斷地得到相同的製品。
自然是一種重新調整平衡的工作。自然所為是在不同的時刻尋找新的

平衡，此為動態平衡。人若能在變易中求平衡，且再在平衡中求變易，並再次追求下一個平衡，則作品不僅富於張力，更能反映不同的時代精神。

路康所主張學習自然的理論中，最深澳的莫過於 Order 理論。康所謂的 Order 並不是秩序。康針對這點提出鄭重申明，他說：

> Orderliness（秩序）只和設計有關，卻和 Order 毫無關係。秩序只是一種對存在方式的理解。由秩序之中，人可以感受物存在的意志。這種存在的意志，可以是一種形狀或一種機能需求[4]。

> Order 是種存在形式的創造者，絕對不具存在意志。我選擇 Order 這字代替知識（knowledge），因為個人的知識過於貧乏，不足以抽象地表達思想[5]。

綜觀康的談話紀錄，他所謂 Order 實為一種自然律之間的相互關係，也是一種和諧的互動。康屢次用「互動」（interplay）來描述 Order。康早在 1950 年代開始談 Order，也就發覺 Order 的不可描述性，只能意會不足言傳。這全然是老子云「道可道，不能道」的性質。到後來，康只說 Order is，無復它言。筆者認為康的 Order，類同古希臘人所重視的 cosmos，也近似中華文化之道家所講的「道」。路康相信透過道的領悟，建築師可以獲得創造力與自我批判的能力，對那些不熟悉的設計案能給與一個正確的「形」。同時設計者必須去體會不同物質的道，如風之道、水之道、與光之道。康常提到「道」之

無法觸察，全憑感覺。領悟「道」就是領悟事物的本質，之後方可著手設計。

建築的 Order，或說建築之道，就是透徹地領悟設計案的本質。對康而言，學校的本質是在一棵樹下，一位不自以為是老師的人，與另一群不自以為是學生的人，隨興聊天討論。康認為，街的本質是想成為一棟房子；市中心的本質是人之「去處」而非「人通過之處」；圖書館的本質是一人捧著書走入光中；大學教堂的本質是一場儀典、一座令人無法描述其氣氛的地方，並具有一座任何人都不願進入的迴廊。康經常以「任何人都不願進入」這句令人費解的話描述建築物的品質。其實由康走訪比薩廣場的日誌記載，即可明白路康的比喻：它是因為建築物太動人，使人不願貿然進入；學生若受到老師的啟發有所感動，那麼也就沒有進入大學教堂的必要了。

建築材料的「道」就是掌握材料的本性。康的著名寓言〈建築師與磚對話〉，點出了磚塊的性是適合為拱，而不適合為梁；拱其實就是磚的梁。康在許多場合總不忘提醒人們尊重材料物性。路康認為「道」無關乎好看與否，大自然依循「道」創造了大象，同時也造了人類。大象與人，外貌殊異，卻皆是同一個道所呈現的不同產品；遵從道，針對不同的環境需求，成就了不同型態的產品。

三、相信直覺

路康一生呼籲直覺的重要性，並將直覺之知稱為 knowing，以區別常

人所講的 knowledge（知識）。在二十世紀一切講求實證科學的學術
圈內，康的直覺論是另一孤獨的聲音。康深信直覺是人與生俱來的有
力工具，藉由它可以洞悉事物的本質；直覺之實在、可信賴，是人類
最珍貴的感官。直覺是個人的，每個人均有獨到的直覺，因而更顯示
出個人特質。每個人對同一種知識能產生不同的認知，即出於直覺的
作用。路康強調知與知識不同──知是個人的領悟，而知識只是資訊；
知是對事物本質的領悟，而知識可以激發我們的直覺力；領悟全憑個
人的修為，無法與他人分享，而知識是眾人共享的資源。

路康鼓勵人去培養直覺，而且直覺也需要營養來茁壯，他曾說：「直
覺是可以餵養的[6]。」康的建築教育注重啟發與培養，他以為本質洞
見力之養成，並非靠著特殊的方法論。路康承認自己做設計絕不使用
方法，只遵守一些原則，旨在體悟本質、眾所認定的建築真理。他說：

> 新奇的方法，無非為了製造某一種盒子，早已扭曲變形；某人
> 告訴我們這麼做、告訴我們那麼做；是這、是那兒；事實上我
> 不認為人可學習那些並不存在於其內心的東西[7]。

四、由形邁向設計

路康是出生於愛沙尼亞的猶太家庭。公元一世紀 70 年代，羅馬人消
滅猶太國，導致猶太人的大流亡，絕大多數遷徙至泛希臘文化地區，
因此猶太人受希臘文化影響深鉅，尤其希臘人那窮究物理，追探本源
的態度。路康所強調的「形」（form）不是我們常說的「造型」（built

form），而是近似希臘人探索的「理型」或「原型」。

康的 form 是對物性的一種「領悟」（realization），而非吾人所只
指之具體的外觀與型態。康用 realization 一字，取其一語雙關之妙
── realization 既為領悟，又可作實踐解。對本質的透徹理解，也就
是掌握了 form，即可實踐其設計。若不能領悟本質，則談不上「形」
的成立。康說：「形不具外相，實存於心[8]。」康承襲亞理斯多德的
想法，將形與物質二分：形是可脫離物質而存在於心的理念，吾人對
一物的理解是針對其通性所建立了概念，也就是對本質之形的理解；
而感知（sense）是五官對於此物質的反應，同一物品在不同環境中，
因不同的條件、迥然迥異的氣氛與光線，五官會得到不同的感知。因
此，五官所感，是物的特性，心靈所知，是物的通性。以水果為例，
人透過感官瞭解一只特定的蘋果，包括形狀、大小、顏色、新鮮度，
例如在月光下有一只銀白色的蘋果，透過 form 的領悟，便能分辨出
蘋果與橘子兩種水果的區別。康指出，所謂 form，包含系統的和諧、
對「道」的感覺，以及個體存在的自明特質── form 是無形狀大小的。

由建築設計的角度來看，康的「形」是空間與人類行為的和諧關係，
「形」也是整體中不可分的關係。路康有一著名的比喻「Spoon is not
a spoon」：Spoon 是湯匙的本性，它需具備一柄與一勺；柄用以持之，
勺用以盛液，在尺度與重量上，均要便於吾人操作；而 a spoon 是一支
獨特的湯匙，設計者是透過湯匙本質的體悟，所詮釋的獨設計品，以
慎選的材料、形狀、尺寸、與比例呈現。康也曾說 house 是「形」，
而 a house 是依環境條件下所為的一棟住宅，一個獨到的空間詮釋。

路康主張形式是本質（form is what），設計是實踐（design is how）；形式是通性，非個人能獨佔；形之被領悟不屬於領悟者，只有形的詮釋能屬於藝術家，設計屬於設計者；詮釋的工作就是設計，設計是中介或手段，因而將對本質的領悟，透過材料、選擇、剪裁而出來獨特的一件設計作品。著手設計是對「形」產生信仰的那一刻，而設計是服務此信念的造物者。營造與實踐是在對「道」之心領神會後著手。

康又認為設計不可聽、不可見，只是求諸本性而存於心靈。康認為一件設計品是由對「形」頓悟後所射出的火花、是具備材質、型態與尺寸的完成品。透過設計，吾人知道如何配合條件情勢，而加以取捨選擇。設計是因勢而定的活動，端看預算、基地條件、業主偏好，以及目前的技術與知識的限制來加以取捨斟酌。

路康提醒設計者要分辨形、設計與設計物三者的關係，並強調形在設計中的優先性。然而，康卻沒想要建立一套由「形」發展到「設計成品」的方法論。他說：

> 所有我談的並非一種思想與操作系統，用來由形發展設計。設計是對形的頓悟，這種相對關係是建築中最耐人尋味的一部分[9]。

五、表現

路康認為從事建築教育，有三樣東西一定要傳授給學生：

一、瞭解建築並不存在。

二、專業知識。

三、知道如何表現。

第一件事強調建築屬於心靈，無實無相，為有建築物能以實物存在；
第二件事的必然性已不需要討論；第三件事是康最為強調的表現。人
活著的目的就是為了表現，來證實生命的存在，而藝術就是人的表現
媒介。康說：

> 人來表現自己是特權；人必須被賦予哲學的意義，信仰的意義，
> 誠實的意義[10]

康指出由古埃及金字塔所散發出來的寧靜氣氛中，便可感受到人類的
表現欲，這欲望早在金字塔的第一方石塊砌成之前就已存在。康更以
光明與靜謐來象徵外表與內在表現欲的二元性：靜謐是存在之欲，而
光賦予此存在之外相。由光到靜謐，以及由靜謐到光的路徑，就是靈
感孕育的環境，表現欲與作品的可行性，便在這路上相逢。表現是生
命世界共有的特色，有生命，就有靈魂，也就存在表現欲。這就是有
情的生命世界與無情的物性世界，其最大差異。路康設計理念的精髓，
在於求教無情世界的物性，融合創作者有情的表現，成就一件傑作。
人能自然所不能，自然能人所不能，兩造互補，成就一個完整的宇宙。

路康主張「建築無相」無非在喚起大眾追求精神的境界。「追本溯源」
可幫助設計者擺脫成見，拋棄教條，由原點重新來過，方能面對新的

時代以及新的環境，做出正確的詮釋。追溯本質，尊重物性，向自然學習，可幫助我們的創作；去偽飾，返璞真，讓我們由平凡中創造神奇。路康要設計者一面盡情表現，同時能掌握整體的和諧；以謙懷之心，快樂地工作，盡情地表現。這些看法深刻地點出設計與設計作品的本質。六十年前，當現代建築弊病叢生、運途多舛之際，康曾是一代精神導師，引導現代建築走入新方向。當後現代譁眾取寵的手法日益技窮，走順性自然路線的，漸成主流，路康的設計哲思，無疑是一盞明燈，為徬徨的後現代，照亮了路；也如一道清流，澄澈冷冽，正是目前紛亂舞台上迫切需要的解熱劑。

2014 年仲夏重定

11 附錄——與朱鈞老師訪談紀錄

時間／2000 年五月十五日午后一點至兩點半
地點／朱先生位於忠孝東路巷中的寓所
訪談者／王維潔（以下簡稱王）
受訪者／朱鈞（以下簡稱朱）

王　請問朱先生，當年是什麼因緣接觸到路康？

朱　1962 年我到普林斯頓唸書的時候，除了拿了一個學費獎學金外，
　　另外有一個助理獎學金 curatorship，就是要為演講做一些準備工
　　作，例如負責幻燈機、投影機、黑板等等。當時，路康在普大建
　　築系有一個講座，康除了例行地常來普大評圖外，每個學期均會
　　到普大來演講（上課）。因此，我每個學期均會有一個星期以上
　　與康接觸的機會，為他準備演講所需的東西。

王　那時，康住在普大校園之中嗎？

朱　他住哪兒並不清楚，是由學校安排的。當時，校園外有一家兩百
　　多年歷史的老旅館（Nassau Inn），我不清楚是否康住在那裡，
　　反正，每天早上康就到學校來了，我為他工作從沒有額外加班。

王　路康給的是一系列演講嗎？

朱　是類似討論會（Seminar）的演講，為研究生開的。

王　您那時是研究所幾年級？

朱　研一及研二，兩年。

王　路康講些什麼內容？

朱　路康給的並不是正式的演說，只是隨便聊天，聊到哪裡就算哪裡。
　　大部分都是康起頭先講，學生有問題再發問。

王　路康也寫黑板嗎？

朱　寫的！不過都被我擦掉了（笑）。

王　根據您的記憶，當時康所用的語言字彙詞句學生們都能聽得懂嗎？

朱　我覺得或許我個人的思考方式和路康接近，因此他所講的我均能夠瞭解接受。但是我認為一半以上的同學覺得他在胡扯，也就是同學並不能充分地了解。

王　以我的理解，漢寶德先生也提過康在普大的演說，許多聽者都覺得不知所云。依您看這是什麼原因呢？

朱　當時大部分的學生都認為，普大建築系與時代主流脫節了。當時是國際式樣極盛的時代，這個學校卻和流行的時代精神一點關係也沒有，學生普遍有些不滿，因此對系上請來的非主流演講者也覺得十分陌生。

王　當年普大是教法國美術學院的東西嗎（Beaux-Art）？

朱　也並不是，主要是講建築的涵義，由人文的觀點出發。當時這是由研究所所長尚拉巴度（Jean Labatut）所堅持的路線，因此，學生對拉巴度頗為反感。拉巴度和路康是好朋友，和萊特（Frank Lloyd Wright）好像也不錯。我印象最深的是路康和富勒（Buckminster Fuller）的演講。富勒有很多特別的想法，均是由數學上的 Order、理性來看；而路康的觀點則非常人文哲學。路康講的東西是無法觸測的（Intangible），例如什麼是學校的本質等等（schoolness of the school），康好用抽象名詞代替一般名詞。

王　1962 年的時候，路康的名氣不是很大了嗎？

朱　是的，當時賓大理查醫學中心已經蓋好了。

王　為什麼一般學生對康的理論仍覺得虛幻而不可觸及呢？

朱　學生尊重路康設計的建築物，卻對他的理論感到陌生。這主要的
　　因素是當時大家重視造形，可以說重視 tangible（可觸及的）東
　　西。因為學生以為可觸及的可以被建造出來，例如沙克生物研究
　　所，也不錯啊！所以學生不太能接受 intangible 的理論。我個人
　　以為受路康影響最深的學生是范土利（Robert Venturi）。范在
　　普大唸書時，康常來普大評圖、演講，這個講座是（1961-1967
　　Class of 1913 Visiting Lecturer, Princeton University）是由 1913
　　年的校友 Class 捐贈。

王　也就是說，當您在普林斯頓時，路康已經在普大辦了十多年的講
　　座了。

朱　講座只有一年，但此前康常來評圖，所以路康和拉巴度教授的關
　　係是非常密切的。和路康關係密切的是耶魯及普林斯頓。我認為
　　耶魯與普林斯頓對路康的尊重可能都比康的母校賓大對康的敬重
　　來得多。我想，在耶魯有文生‧史考利（Vincent Scully）支持路
　　康。史考利是在美術史系，他是一直支持康的。而在普林斯頓，
　　我認為唯一了解路康思想的就是拉巴度教授。拉巴度曾講過，當
　　時名建築師如沙利南與魯道夫，均是玩造形的高手，都是聰明的
　　建築師；而路康是真正有「智慧」（wisdom）的建築師。路康的
　　智慧不是學來的，而是培養來的。

王　路康的哲學中，有些近似老莊的觀念，您認為是什麼原因？

朱　我認為康為猶太人後裔，受猶太思想的影響甚深，那些本來就和
　　老莊接近的。據我自己的了解，路康亦有可能是經由拉巴杜教授
　　知道老莊的觀念。因為普林斯頓大學第一位建築博士張一調作的

論文是老子《道德經》與建築的關係，那是由拉巴度所指導的博士論文。路康可能經由拉巴度看過張的文章，或者與拉巴度談到老子的《道德經》。

王　張一調的博士研究於 1956 年在普林斯頓出版，書名《The Tao of Architecture》。以您的理解，張在做此論文的時間大約是何時？

朱　普大的博士論文至少要做個兩到三年。

王　也就是說，拉巴度指導張一調作博士論文的時間大約在 1953 到 1956 年間，而路康首篇關於 Order 理論的文章〈Order is〉發表於 1955 年，在時間上是合榫的。

朱　我覺得你要把各種因素都列入考量。我認為康本人受猶太思想影響極大，若是路康曾受老莊影響，他可能自己會說出來。

王　我檢視路康言論集中，還沒找到康本人提到與猶太的關聯，倒是在烏曼（Wurman）所輯的路康言論集第 230 頁中，路康自述曾研習過《莊子》一書，並云相當困難，不過由書中學到很多。我到今天仍找不到路康研讀老子的記錄，反而是當我讀完了張一調的《The Tao of Architecture》，發現張文中節錄老子《道德經》的經句英譯文（是張一調自己翻譯的），無論在語法、句型、用字與觀念上均與路康所講的多有雷同。

朱　這是十分可能的。路康本人不是一個 academic scholar（引經據典的學者），他去看書都是先由心去感受，然後變成了潛意識，再隨興地講出來，而不必要去引經據典說明其出處。據我所知，康要求我們不要刻意去做一件事，因為刻意，自我意識將升高，結果對事情的真實面反倒無法掌握。

王　張的博士論文以今天出版的版面來看共七十多頁，而正文也只有

五十多頁。正文分成的段落間插入一些《道德經》的經文英譯。這些經句清楚的傳達出與路康的主張相契合的觀點。依朱先生的理解，是否拉巴度指導張一調的博士論文時，將老子《道德經》精彩的觀念與路康分享，使得康在構思 Order 理論時，有意無意，直接或間接地受到老子思想的影響？

朱　有這個可能！我想這是可能的！就像藝術家們一樣，許多朋友間互相影響。藝術家和學術研究者不一樣的地方是，絕不會在很多地方去確認考證，反倒經由朋友間的相互影響。我對現代藝術的感覺是藝術家間的共同處，例如克林姆（Gustav Klimt）畫中的服裝圖案和保羅‧克利（Paul Klee）有什麼異同之處。藝術家經由感受去表現，並非抄襲。你將發現路康這種人也是用這種方式去思考、來表現，而不是經由理論之類的東西。拉巴度說康是一個有智慧的建築師，這話相當正確。

我認為康是在潛意識中受到極深的影響，他是在一個非常猶太人的家庭中長大。早期主要的設計是猶太教堂。張一調的論文是 1956 年在普林斯頓出版，但論文本身是在 1940 年代末或 1950 年代初完成，有待查證。當時他因中日戰爭，或內戰不能回中國，拉巴度才留他下來的。是美國第一個建築的博士。

王　可不可以談談您和拉巴度的關係。

朱　我與拉巴度的師生關係可不是一般的密切，而是非常密切。我在普林斯頓兩年，第一年都是跟著他，第二年上學期跟了一位瑞典教授，到下學期又是跟他做畢業設計。也就是說，兩年中有三個學期是跟著拉巴杜教授。我受拉巴度的影響非常大。當年我在成功大學唸書的時候，貝聿銘先生正在東海大學做教堂，沙利寧在

耶魯做溜冰館，都在玩雙曲面的造型。我們初學建築的時候，同學們多半在抄襲一個造形。有一回在普大的設計案是一座教堂，自己選基地，定設計內容。我自己是個天主教徒，所以我在普林斯頓的叢林中選了塊基地，設計一座天主教堂。當時對同學來說，最重要的事是蓋的東西看起來像不像教堂。教堂都要有十字架，於是考量十字架的大小比例位置與造形成了重點。我同拉巴度討論，拉只講了一句話，掉頭就走。他說：「你對十字架的作法，根本對十字架是個 insult（侮辱），你把十字架當作一個decoration，它應該具有更深的涵義。」拉巴度就是這樣子教學生的。那時，我這個設計都進行了百分之六十的時間了，我仍然決定翻案。我重新思考教會的本質是什麼，於是最後我做出了一個沒有十字架的教堂。那時候拉巴度請了一位《Liturgical Arts》雜誌的主編來評圖。他十分欣賞我的案子，並要求我把這個設計刊登在這個雜誌上。我今天做建築都是為了生存，並不是代表我認為建築應該這樣做。我認為拉巴度的觀念是正確的。他認為一般人設計的都是建築物（building）而不是建築（architecture）。建築應該有更高的層次。

王　您與拉巴度兩年的相處，是否認為拉巴度在當時是個非主流的、孤獨的聲音？

朱　我想，幾乎沒有人曉得他。

王　那麼他又是如何能到普林斯頓去任教？

朱　普大一直是採取四年大學、兩年研究所的課程。拉巴度擔任研究所所長。他是法國美術學院 Beaux-Art 畢業，拿到羅馬大獎的二等獎，在三十多歲就到了普林斯頓。是誰請他來的我不清楚。拉

巴度同美國建築界沒什麼淵源，而路康那時在費城工作，他如何認識康，我不清楚。拉巴度對普林斯頓有很大的貢獻。直到今天，普大建築碩士班一年只畢業個五、六人。儘管人們不太了解拉巴度，但是到 1960 年代，所有的普大建築碩士都由他帶論文，不論兩年或一年半的 program，第一個與最後一個學期都是由他帶，所以有三十多年的普大研究生都受到他的影響。雖然他不在主流中，卻有很大的影響力。他由人文的觀點來看問題，而當時的現代主義均由理性、機能為出發點。拉巴度從來不與別人攀關係。他告訴我們不要管別人講什麼，最重要的是 honest to yourself。你看范土利、查里士摩爾這些人原先都不是建築的主流，到了後來，對建築的影響都很大。葛瑞夫（Michael Grave）雖然求學時和普大沒什麼關係，他拿了羅馬大獎，去羅馬研究後回來，就到了普林斯頓任教。葛瑞夫在 PA 雜誌上似乎提過當時許多學校都要他去，之所以選擇了普林斯頓，是因為普大是個自由、沒有傳統包袱的地方。他覺得在普大比較有發揮的機會。

王　當時全世界的主流是機能掛帥，康與拉巴度都是孤獨的聲音。

朱　對！對！拉巴度似乎一生都沒蓋過房子。

王　我想了解為何拉巴度年年請康去普大演講？

朱　當時，普大建築系有一個討論會（Seminar）的課，由學生做報告。為了這個課，拉巴度找了一些特別的人來上這課。他找保羅魯道夫，也有時找邊緣人物，例如路康之流的。1940 年代，他找過萊特。這課是普大的一個特色。我在 1964 年由普大畢業後，在哥倫布（Columbus, Ohio）搞了一個叫「Studio of Environmental Studies」的工作室。當時，少有人從 environment 的方面來思

考。我同拉巴度談了，他寄了一篇哈佛著名的神學教授保羅·田立克（Paul Johannes Tillich）的文章給我。提利洗曾在 AIA 發表一篇文章，談 environment 和 surrounding 的關係，提利洗特別提到前者是個人對「周遭實物」（physical surrounding）的經驗。他舉例說一個人牽狗在路上走，這人和狗分享了一個相同的 surrounding，卻各自體會了不同的 environment。我覺得，你研究路康，可以發現路康和拉巴度有許多共同點。其次，我建議你有時間，去看看柏格森（Henri Bergson）的哲學。有一本叫《創造性演化》（Creative Evolution）的書，之中有許多和路康近似的思想。柏格森是猶太裔的法國人，你或許會發現康受柏格森的影響也很大。所以我們可以領悟到，許多人都是互相影響的。

王　我在建築學報發表的〈詮 Order is —— 試論路康 Order 理論〉一文的末尾已提到柏格森的一些與康相近的論點。謝謝朱先生的提醒，我會再好好地研讀柏格森。

註釋

1 詮〈Order is〉——試論路康 Order 理論

1 康的出生證明記為 1901 年，然而康自稱生於 1902 年，參見：
Tyng, Alexandra (1984) *Beginnings: Louis I. Kahn's Philosophy of Architecture*. John Wiley & Sons, p.1.

2 關於賓大，為避免與 Penn State University 混淆，台灣賓大校友決定將校名中譯為「賓夕凡尼亞大學」而不稱「賓州大學」，以免被誤會為州立大學。康求學經歷參見：
Brownlee & De Long (1997) *Kahn*. Thames & Hudson, p.13.

3 Tyng, Alexandra (1984) *Beginnings: Louis I. Kahn's Philosophy of Architecture*, John Wiley & Sons, pp.1-3.

4 Ibid., p.3.

5 王維潔（1993）〈路康與亞里斯多德知識論之研究〉，建築學會第六屆建築論文發表會。

6 康所創造的新字例如有 orderliness（秩序）、commoness 與 commonalty（平凡）、incompleteness（未完成性）、in-touchness（感動）、chairness（椅子之性）、immeasurable（氣韻的、非量度的）。

7 漢寶德（1972）《路易士・康》，境與象出版社。

8 Kahn (1962) "Form and Design." In Scully, Vincent. *Louis I. Kahn (Makers of Contemporary Architecture)*, George Braziller, pp.114-121.

9 Kahn (1974) "Harmony Between Man and Architecture." *Design Incorporating Indian Builder*, vol.18, no.3, pp.23-28.

10 Wurman, Richard Saul ed. (1986) *What Will Be Has Always Been: The Words of Louis I. Kahn*, Rizzoli, p.258.

11 〈Order is〉此文在台灣最早的譯本出自於漢寶德先生於 1972 年編譯的《路易士・康》，頁90-91。漢先生給的標題是〈秩序〉。

12 Kahn (1959) "New Frontiers in Architecture." *Otterlo CIAM*, Oscar Newman, ed. (1961), Universe Books, pp.205-216.

13 Lobell, John (1979) *Between Silence and Light: Spirit in the Architecture of Louis I. Kahn*, Shambhala, p.63.

206 路康建築設計哲學

14 Kahn (1959) "New Frontiers in Architecture." *Otterlo CIAM*, Oscar Newman, ed. (1961), Universe Books, pp.205-216.

15 Kahn (1962) "Form and Design." In Scully, Vincent. *Louis I. Kahn (Makers of Contemporary Architecture)*, George Braziller, pp.114-121.

16 路康於 1955 年在 Tulane 大學的演說〈建築事〉（This Business of Architecture），引自：Latour, Alessandra ed. (1991) *Louis I. Kahn: Writings, Lectures, Interviews*, Rizzoli International Publications, p.62.

17 見本書二章。

18 Order is 有可能指道即存在本身；亦有可能是康沒把話說玩。兩種可能性皆有證據。前者如康在講話中數度提到「道之無所不在」（Prevailance of Order），指的是道即存在本身。參見：Latour, Alessandra ed. (1991) *Louis I. Kahn: Writings, Lectures, Interviews*, Rizzoli International Publications, pp.246-247.
後者話沒說完之證據，可從 Alexandra Tyng 的著作得知，文指稱當年路康為了給 order 下定義，擬出一長串不同的替選文案，並朗讀斟酌之。康的情婦安婷（Anne Tyng）正好聽到了就說單唸 Order is 最是鏗鏘有力。故路康依她的意見，只說 Order is，以表達其未能盡述之意。兩相比較，筆者願採後者──話未能盡述之解。參見：
Tyng, Alexandra (1984) *Beginnings: Louis I. Kahn's Philosophy of Architecture*, John Wiley & Sons, p.29.

19 此為康在以色列特拉維夫「建築師教育與訓練論文發表會」之論文：
Wurman, Richard Saul ed. (1986) *What Will Be Has Always Been: The Words of Louis I. Kahn*, Rizzoli, p.244.

20 漢寶德（1972）《路易士・康》，境與象出版社。

21 康於 1962 年「國際設計年會」所提交之論文：
Kahn (1964) "A Statement." *Arts and Architecture*, vol.81, no.5, pp.18-19.

22 Kahn (1967) "Address." *The Boston Society of Architects Journal*, no.1, pp.7-20.

23 路康於 1967 年在波士頓新英格蘭音樂學院的演講〈Space and Inspiration〉，引自：
Latour, Alessandra ed. (1991) *Louis I. Kahn: Writings, Lectures, Interviews*, Rizzoli International Publications, p.225.

24 Le Corbusier (1931) *Towards A New Architecture*, Dover Publications, p.153.

25 康於 1962 年「國際設計年會」所提交之論文：
Kahn (1964) "A Statement." *Arts and Architecture*, vol.81, no.5, pp.18-19.

26 王維潔（2014）〈希臘古典美學的音樂佐證〉。《建築學報》，89 期，211-223 頁。

Peters, Francis (1967) *Greek Philosophical Terms: A Historical Lexicon*, New York University Press, p.74.

27　康於 1962 年「國際設計年會」所提交之論文：
Kahn (1964) "A Statement." *Arts and Architecture*, vol.81, no.5, pp.18-19.

28　同上註。

29　Kahn (1962) "Form and Design." In Scully, Vincent. *Louis I. Kahn (Makers of Contemporary Architecture)*, George Braziller, pp.114-121.

30　參考 2000 年版《科林斯英語辭典》（Collins English Dictionary）。

31　同註 12，康與友人 Jaime Mehta 於 1973 年 10 月 22 日之談話可參見：
Wurman, Richard Saul ed. (1986) *What Will Be Has Always Been: The Words of Louis I. Kahn*, Rizzoli, p.227.

32　同上註。

33　此文為路康於科羅拉多（Aspen, Colorado）國際設計年會所提之論文。路康於文中反覆解釋自然、本然（康用 nature 一語雙關，既代表大自然，亦代表本然）、自然之紀錄，種子之性等路康自然論的重要觀念。原文參見：
Latour, Alessandra ed. (1991) *Louis I. Kahn: Writings, Lectures, Interviews*, Rizzoli International Publications, pp.145-152.

34　路康對 Pratt 學院之演講，摘自：
Kahn (1982) "1973: Brooklyn, New York." *Perspecta*, 19, pp.89-100.

35　Kahn (1972) "An Architecture Speaks His Mind." *House & Garden*, vol.142, no.4, p.124.

36　康所指的「機構」（institution）不是常人認為的辦公處所或機關組織，而是被一塊土地、居民及文化歷史長久以來所接受認定的「常規」，意義近似場所論的「場所」，具有比地點更多的文化、歷史、居民意識之涵義。

37　Wurman, Richard Saul ed. (1986) *What Will Be Has Always Been: The Words of Louis I. Kahn*, Rizzoli, p.2.

38　Kahn (1972) "An Architecture Speaks His Mind." *House & Garden*, vol.142, no.4, p.124.

39　Ibid.

40　王維潔（1999）《南歐廣場探索》，田園城市文化事業，頁 14 及 17。

41　賓夕凡尼亞大學之路康檔案室藏有多楨路康在義大利的速寫，其中「San Gimignano: Piazza della Cistina」與「Siena: Piazza del Campo」均是中世紀由大街演變形成的廣場。

42　Tyng, Alexandra (1984) *Beginnings: Louis I. Kahn's Philosophy of Architecture*, John Wiley &

Sons, pp.28-29.

43 Latour, Alessandra ed. (1991) *Louis I. Kahn: Writings, Lectures, Interviews*, Rizzoli International Publications, p.54.

44 Kahn (1959) "New Frontiers in Architecture." *Otterlo CIAM*, Oscar Newman, ed. (1961), Universe Books, pp.205-216.

45 路康於 1960 年在東京世界設計年會的發言 , 引自：
Industrial Design, vol.7, p.49.

46 Kahn (1960) "On Form and Design." *The Journal of Architectural Education*, vol.XV, no.3, pp.62-65.

47 依筆者的看法，路康受希臘哲學影響的層面頗廣，在此只能擇要列舉，容筆者另設專文探討。路康因成長於猶太家庭，在猶太／希臘的思想環境中成長。古希臘哲學中的米利都學派（Miletos）所探討的「太初」（*Arche*，拉丁文作 *Principium*，德文譯作 Anfang，法文譯作 *Principe* 或 *Commencement*，英文譯作 Beginning），極可能是路康「本源論」（the very beginning）的藍本，促成康在設計中追本溯源的觀念。公元前六世紀由東方傳入希臘的神祕哲學「奧爾菲」（*Orpheus*），所強調的「實踐觀」與「知行合一」，與路康的形——本即實踐（Form as the realization of a nature）互相契合。赫拉克利圖（Herakleitos, ca544-484 B.C.）與柏拉圖所主張的萬物有靈說與靈魂恆動說，與路康「靈魂」（*psyche*）是追本溯源的原動力的說法極為雷同。亞里斯多德所主張的靈魂由思想及欲望所發動，在路康的文章中屢現蹤跡。柏拉圖與亞里斯多德之《理形論》（*Eidos*），極可能是路康建構「形」（Form）的藍本。見王維潔（1993）〈路康與亞里斯多德形理論之研究〉，建築學會第六屆建築論文發表會。

48 Peters, Francis (1967) *Greek Philosophical Terms: A Historical Lexicon*, New York University Press, p.50.

49 康於 1962 年「國際設計年會」所提交之論文：
Kahn (1964) "A Statement." *Arts and Architecture*, vol.81, no.5, pp.18-19.

50 此為路康於 1967 年，在波士頓新英格蘭音樂學院演講「空間與靈感」（Space and Inspiration），參見：
Latour, Alessandra ed. (1991) *Louis I. Kahn: Writings, Lectures, Interviews*, Rizzoli International Publications, pp.224-229.

51 Kahn (1972) "How'm I Doing, Corbusier?" *The Pennsylvania Gazette*, vol.71, no.3, pp.19-26.

52 Kahn (1959) "New Frontiers in Architecture." *Otterlo CIAM*, Oscar Newman, ed. (1961), Universe Books, pp.205-216.

53 Shipley, Joseph Twadell (1945) *Dictionary of Word Origins*, Philosophical Library, p.341.

54 路康於 1973 年在費城 Tiffany Lecture 的演說〈Architecture and Human Agreement〉。引自：
Wurman, Richard Saul ed. *What Will Be Has Always Been: The Words of Louis I. Kahn*, p.213.

55 Kahn (1972) "I Love Beginnings." Lecture at "The Invisible City." International Design Conference, Aspen, Colorado. *Architecture and Urbanism* (special edition, 1975), pp.278-286.

56 Peters, Francis (1967) *Greek Philosophical Terms: A Historical Lexicon*, New York University Press, pp.62-63.

57 Kahn (1953) "On the Responsibility of the Architect." *Perspecta*, 2, pp.47-50.

58 劉文譚（1967）《現代美學》，商務，頁 123。

59 老子《道德經》，二十一章。

60 Kahn (1972) "I Love Beginnings." Lecture at "The Invisible City." International Design Conference, Aspen, Colorado. *Architecture and Urbanism* (special edition, 1975), pp.278-286.

61 路康對 Pratt 學院之演講，摘自：
Kahn (1982) "1973: Brooklyn, New York." *Perspecta*, 19, pp.89-100.

62 Kahn (1972) "I Love Beginnings." Lecture at "The Invisible City." International Design Conference, Aspen, Colorado. *Architecture and Urbanism* (special edition, 1975), pp.278-286.
另參考路康在以色列特拉維夫「建築師教育與訓練論文發表會」之論文，收錄於：
Wurman, Richard Saul ed. (1986) *What Will Be Has Always Been: The Words of Louis I. Kahn*, Rizzoli, p.244.

63 路康對 Pratt 學院之演講，摘自：
Kahn (1982) "1973: Brooklyn, New York." *Perspecta*, 19, pp.89-100.

64 劉文譚（1967）《現代美學》，商務，頁 123。

65 同上註，頁 64。

66 同上註，頁 46。

67 路康對 Pratt 學院之演講，摘自：
Kahn (1982) "1973: Brooklyn, New York." *Perspecta*, 19, pp.89-100.

2 路康 Order 論與老子思想類比初探

1 康所謂的 Nature，並不是指自然界的大自然，而是自然而然，自己就是那樣子的，毫無人為因素在內的本性。康講的 Nature，與古希臘人所講的，以及中國老莊所講的自然，皆是一樣的東西。

2　Henricks, Robert G. (1989) *Lao-Tzu: Te-Tao Ching*, Ballantine Books, pp.236-237.

3　Wu, C. H. (1961) *Tao Teh Ching*, St John's University Press, pp.50-51.

4　「負」與「抱」，代表一物之前後兩個方向。某些學者主張「萬物負陰而抱陽」指萬物交合之行為是不正確的，因為不是萬物皆可交合。又，即便是交合，不是負陰，就是抱陽，豈有同時之理。

5　Kahn (1962) "Form and Design." In Scully, Vincent. *Louis I. Kahn (Makers of Contemporary Architecture)*, George Braziller, pp.114-121.

6　路康於 1968 年在賓夕凡尼亞大學土木機械工程學系之演講。

7　Kahn (1964) "A Statement." *Arts and Architecture*, vol.81, no.5, pp.18-19.

8　Ibid.

9　路康為此書所寫的序言：
Myron, Goldfinger (1969) *Villages in the Sun: Mediterranean Community Architecture*. Lund Humphries.

10　Kahn (1964) "A Statement." *Arts and Architecture*, vol.81, no.5, pp.18-19.

11　Ibid.

12　Kahn (1955) "Order is." *Perspecta*, 3, p.59.

13　Ibid.

14　路康於 1973 年在以色列台拉維夫「建築師之教育與訓練論文發表會」之演講，摘自：
Wurman, Richard Saul ed. (1986) *What Will Be Has Always Been: The Words of Louis I. Kahn*, Rizzoli, p.244.

15　路康於 1955 年在紐澳良杜蘭大學（Tulane University）演講，節錄自：
Latour, Alessandra ed. (1991) *Louis I. Kahn: Writings, Lectures, Interviews*, Rizzoli International Publications, p.63.

16　同上註。

17　Kahn (1955) "Order is." *Perspecta*, 3, p.59.

18　Wu, John C. H. trans. (1961) *Tao Teh Ching*, St. John's University Press, pp.42-43.

19　Tyng, Alexendra (1984) *Beginnings: Louis I. Kahn's Philosophy of Architecture*, John Wiley & Sons, p.28.

20　Duyvendak, J. J. L. trans. and annot. (1954) *Tao Te Ching: The Book of the Way and Its Virtue*, John Murray.

21 Wu, John C. H. trans. (1961) *Tao Teh Ching*, St. John's University Press.

22 Chan, Wing-tsit trans. and annot. (1963) *The Way of Lao Tzu (Tao Te Ching)*, Bobbs-Merrill.

23 安婷（Anne Tyng）為筆者在賓大求學時的老師，此為安婷對筆者說的。關於安婷在江南的童年往事，可見：
Tyng, Anne Griswold ed. (1997) *Louis Kahn & Anne Tyng: The Rome Letters 1953-1954*, Rizzoli, pp.18-23.

24 Tyng, Alexandra (1984) *Beginnings: Louis I. Kahn's Philosophy of Architecture*, John Wiley & Sons, p.21.

3　再論路康設計哲學與老子思想淵源

1 Latour, Alessandra ed. (1991) *Louis I. Kahn: Writings, Lectures, Interviews*, Rizzoli International Publications, pp.81-99.

2 王維潔（2000）《路康建築設計哲學論文集》，田園城市文化事業，頁 19。

3 康在萊斯大學與學生的談話記錄：
Latour, Alessandra ed. (1991) *Louis I. Kahn: Writings, Lectures, Interviews*, Rizzoli International Publications, p.164.

4 Kahn (1962) "Form and Design." In Scully, Vincent. *Louis I. Kahn (Makers of Contemporary Architecture)*, George Braziller, p.113.
另引自康於 1962 年 Aspen 國際設計年會所提的講詞〈A Statement〉，參見：
Latour, Alessandra ed. (1991) *Louis I. Kahn: Writings, Lectures, Interviews*, Rizzoli International Publications, p.148.

5 Latour, Alessandra ed. (1991) *Louis I. Kahn: Writings, Lectures, Interviews*, Rizzoli International Publications, p.115

6 Ibid.

7 康於 1973 年在 Pratt 學院之演講，參見：
Kahn (1982) "1973: Brooklyn, New York." In Latour, Alessandra ed. (1991) *Louis I. Kahn: Writings, Lectures, Interviews*, Rizzoli International Publications, p.324.

8 康在許多場合談「無法量度」所使用的字眼皆為自己所創，例如：unmeasurable 、immeasurable。讀者可參閱其論文：
Kahn (1969) "Silence and Light." In Latour, Alessandra ed. (1991) *Louis I. Kahn: Writings, Lectures, Interviews*, Rizzoli International Publications, pp.234-246.

9　Kahn (1955) "Order is."

10　康在台拉維夫建築研習會「建築師的教育與訓練」中所發表之論文，參見：
Wurman, Richard Saul ed. (1986) *What Will Be Has Always Been: The Words of Louis I. Kahn*, Rizzoli, p.244.

11　Kahn (1955) "Order is."

12　引自康於 1962 年 Aspen 國際設計年會所提的講詞〈A Statement〉，參見：
Latour, Alessandra ed. (1991) *Louis I. Kahn: Writings, Lectures, Interviews*, Rizzoli International Publications, p.148.

13　Kahn (1962) "Form and Design." In Scully, Vincent. *Louis I. Kahn (Makers of Contemporary Architecture)*, George Braziller, p.113.

14　王維潔（2000）《路康建築設計哲學論文集》，田園城市文化事業，頁 16。

15　同上註，頁 75-77。

16　康在台拉維夫建築研習會「建築師的教育與訓練」中所發表之論文，參見：
Wurman, Richard Saul ed. (1986) *What Will Be Has Always Been: The Words of Louis I. Kahn*, Rizzoli, p.246.

17　Wurman, Richard Saul ed. (1986) *What Will Be Has Always Been: The Words of Louis I. Kahn*, Rizzoli, p.258.
王維潔（2000）《路康建築設計哲學論文集》，田園城市文化事業，頁 17。

18　王維潔（2000）《路康建築設計哲學論文集》，田園城市文化事業，頁 53-57 及頁 13。

19　Antoniades (1990) *Poetics of Architecture*, VIVR BOOK, p.19.

4　路康靈魂論與自然論

1　Peters, Francis (1967) *Greek Philosophical Terms: A Historical Lexicon*, New York University Press, p.166.

2　Ibid., p.61.

3　曾仰如（1989）《亞里斯多德》，東大圖書，頁 155。

4　同上註。

5　引自康於 1962 年 Aspen 國際設計年會所提的講詞〈A Statement〉，參見：
Latour, Alessandra ed. (1991) *Louis I. Kahn: Writings, Lectures, Interviews*, Rizzoli International Publications, p.146.

6 同上註。

7 同上註。

8 引自康於 1962 年 Aspen 國際設計年會所提的講詞〈A Statement〉，參見：
Latour, Alessandra ed. (1991) *Louis I. Kahn: Writings, Lectures, Interviews*, Rizzoli International Publications, p.145.

9 鄔昆如（1974）《西洋哲學史》，正中書局，頁 123-25。

10 同上註，頁 128。引用柏拉圖全集《法律》（Laws）第 959 節。

11 同上註，頁 130。引用柏拉圖全集《法律》（Laws）第 895 節。

12 Kahn (1962) "Form and Design." In Scully, Vincent. *Louis I. Kahn (Makers of Contemporary Architecture)*, George Braziller, pp.114-121.

13 Ibid.

14 引自康於 1962 年 Aspen 國際設計年會所提的講詞〈A Statement〉，參見：
Latour, Alessandra ed. (1991) *Louis I. Kahn: Writings, Lectures, Interviews*, Rizzoli International Publications, p.145.

15 *Architecture and Urbanism*, vol.3, no.1, p.23.

16 引自康於 1962 年 Aspen 國際設計年會所提的講詞〈A Statement〉，參見：
Latour, Alessandra ed. (1991) *Louis I. Kahn: Writings, Lectures, Interviews*, Rizzoli International Publications, p.145.

17 Wurman, Richard Saul ed. (1986) *What Will Be Has Always Been: The Words of Louis I. Kahn*, Rizzoli, p.260.

18 引自康於 1962 年 Aspen 國際設計年會所提的講詞〈A Statement〉，參見：
Latour, Alessandra ed. (1991) *Louis I. Kahn: Writings, Lectures, Interviews*, Rizzoli International Publications, p.149.

19 引自康於 1959 年在奧特洛（Otterlo）舉行的「國際現代建築會議」之發言，參見：
Latour, Alessandra ed. (1991) *Louis I. Kahn: Writings, Lectures, Interviews*, Rizzoli International Publications, p.83.

20 *Architecture and Urbanism*, vol.3, no.1, p.23.

21 引自康於 1962 年 Aspen 國際設計年會所提的講詞〈A Statement〉，參見：
Latour, Alessandra ed. (1991) *Louis I. Kahn: Writings, Lectures, Interviews*, Rizzoli International Publications, p.146.

22 同上註，頁 149。

23 Kahn (1972) "How'm I Doing, Corbusier?" *The Pennsylvania Gazette*, vol.71, no.3, pp.19-26.
Latour, Alessandra ed. (1991) *Louis I. Kahn: Writings, Lectures, Interviews*, Rizzoli International Publications, p.310.

24 *Architecture and Urbanism*, vol.3, no.1, p.23.

25 為康在以色列特拉維夫「建築師教育與訓練論文發表會」之論文：
Wurman, Richard Saul ed. (1986) *What Will Be Has Always Been: The Words of Louis I. Kahn*, Rizzoli, p.246.

26 同上註。

27 引自康於 1962 年 Aspen 國際設計年會所提的講詞〈A Statement〉，參見：
Latour, Alessandra ed. (1991) *Louis I. Kahn: Writings, Lectures, Interviews*, Rizzoli International Publications, p.146.

28 同上註。

29 Wurman, Richard Saul ed. (1986) *What Will Be Has Always Been: The Words of Louis I. Kahn*, Rizzoli, p.246.

30 Peters, Francis (1967) *Greek Philosophical Terms: A Historical Lexicon*, New York University Press, p.74.

31 Wurman, Richard Saul ed. (1986) *What Will Be Has Always Been: The Words of Louis I. Kahn*, Rizzoli, p.246.

32 葛雷易克（James Gleick）著，林和譯（1991）《渾沌》（Chaos），天下文化。
布里格斯（John Briggs）、彼特（F. David Peat）合著，王彥文譯（1993）《渾沌魔鏡》，牛頓出版公司。

33 引自康於 1962 年 Aspen 國際設計年會所提的講詞〈A Statement〉，參見：
Latour, Alessandra ed. (1991) *Louis I. Kahn: Writings, Lectures, Interviews*, Rizzoli International Publications, p.146.

34 同上註。

35 Kahn (1967) "Address." *The Boston Society of Architects Journal*, no.1, pp.7-20.

36 引自康於 1962 年 Aspen 國際設計年會所提的講詞〈A Statement〉，參見：
Latour, Alessandra ed. (1991) *Louis I. Kahn: Writings, Lectures, Interviews*, Rizzoli International Publications, p.146.
亦見路康於 1967 年三月六日在普林斯頓大學的第一場演講〈The White Light and the Black Shadow〉，引自：
Wurman, Richard Saul ed. (1986) *What Will Be Has Always Been: The Words of Louis I. Kahn*,

Rizzoli, p.15.

37 引自康於 1962 年 Aspen 國際設計年會所提的講詞〈A Statement〉，參見：
Latour, Alessandra ed. (1991) *Louis I. Kahn: Writings, Lectures, Interviews*, Rizzoli International Publications, p.146.

38 康於 1967 年在波士頓新英格蘭音樂學院的演講〈Space and Inspirations〉，引自：Latour, Alessandra ed. (1991) *Louis I. Kahn: Writings, Lectures, Interviews*, Rizzoli International Publications, p.228.

39 Kahn (1974) "Harmony Between Man and Architecture." *Design* (Incorporating *Indian Builder*), vol.18, pp.23-28.

40 *Architecture and Urbanism*, vol.3, no.1, p.23.

41 Ibid.

42 引自康於 1962 年 Aspen 國際設計年會所提的講詞〈A Statement〉，參見：
Latour, Alessandra ed. (1991) *Louis I. Kahn: Writings, Lectures, Interviews*, Rizzoli International Publications, p.146.

43 Kahn (1972) "How'm I Doing, Corbusier?" *The Pennsylvania Gazette*, vol.71, no.3, pp.19-26.

44 Wurman, Richard Saul ed. (1986) *What Will Be Has Always Been: The Words of Louis I. Kahn*, Rizzoli, p.232.

45 Ibid., p.28 & p.77.

46 康最常提到的當代建築師為墨西哥的路易斯·巴拉岡（Luis Barragan），此外就是康的前輩柯比意，再來就是義大利的卡羅·史卡帕（Carlo Scarpa）。此三位均能在作品中傳達詩情的氣質，除此三位之外，康對同時代的建築師幾乎絕口不提。

47 康於 1967 年在波士頓新英格蘭音樂學院的演講〈Space and Inspiration〉，引自：Latour, Alessandra ed. (1991) *Louis I. Kahn: Writings, Lectures, Interviews*, Rizzoli International Publications, p.229.

48 Kahn (1955) "Order Is." *Perspecta*, 3.

49 康於 1972 年 Aspen 國際設計年會講詞〈The Invisible City〉，參見：
Wurman, Richard Saul ed. (1986) *What Will Be Has Always Been: The Words of Louis I. Kahn*, Rizzoli, p.152.

50 路康於 1967 年在波士頓新英格蘭音樂學院的演講〈Space and Inspiration〉，引自：
Latour, Alessandra ed. (1991) Louis I. Kahn: Writings, Lectures, Interviews, Rizzoli International Publications, p.225.

51 引自康於 1962 年 Aspen 國際設計年會所提的講詞〈A Statement〉，參見：
Latour, Alessandra ed. (1991) *Louis I. Kahn: Writings, Lectures, Interviews*, Rizzoli International Publications, p.148.

52 康於 1967 年在波士頓新英格蘭音樂學院的演講〈Space and Inspiration〉，引自：
Latour, Alessandra ed. (1991) *Louis I. Kahn: Writings, Lectures, Interviews*, Rizzoli International Publications, p.225.

53 引自康於 1962 年 Aspen 國際設計年會所提的講詞〈A Statement〉，參見：
Latour, Alessandra ed. (1991) *Louis I. Kahn: Writings, Lectures, Interviews*, Rizzoli International Publications, p.148.

54 Kahn (1972) "I Love Beginnings." Lecture at "The Invisible City." International Design Conference, Aspen, Colorado. *Architecture and Urbanism* (special edition, 1975), pp.278-286.

55 康於 1967 年在波士頓新英格蘭音樂學院的演講〈Space and Inspiration〉，引自：
Latour, Alessandra ed. (1991) *Louis I. Kahn: Writings, Lectures, Interviews*, Rizzoli International Publications, p.225.

56 王維潔（1999）〈詮 Order Is：試論路易康 order 理論〉。《中華民國建築學報》31 期。又見：
Kahn (1982) "1973: Brooklyn, New York." *Perspecta*, 19, pp.89-100.

57 引自康於 1962 年 Aspen 國際設計年會所提的講詞〈A Statement〉，參見：
Latour, Alessandra ed. (1991) *Louis I. Kahn: Writings, Lectures, Interviews*, Rizzoli International Publications, p.148.

58 Kahn (1965) "Remarks." In Latour, Alessandra ed. (1991) *Louis I. Kahn: Writings, Lectures, Interviews*, Rizzoli International Publications, p.198.

59 康於 1967 年在波士頓新英格蘭音樂學院的演講〈Space and Inspiration〉，引自：
Latour, Alessandra ed. (1991) *Louis I. Kahn: Writings, Lectures, Interviews*, Rizzoli International Publications, p.225.

60 康於 1974 年為《詩人建築師卡羅‧史卡帕》（Carlo Scarpa Architetto Poeta）一書所寫的序言。

61 Kahn (1959) "New Frontiers in Architecture: CIAM in Otterlo." In Latour, Alessandra ed. (1991) *Louis I. Kahn: Writings, Lectures, Interviews*, Rizzoli International Publications, pp.83-84.

62 Ibid.

5 路康知識論與形論

1 康於 1972 年在維吉尼亞大學演講〈Architecture and Human Agreement〉，可見：Wurman,

Richard Saul ed. (1986) *What Will Be Has Always Been: The Words of Louis I. Kahn*, Rizzoli, p.133.

2 劉文譚（1967）《現代美學》，商務，頁 215-219。

3 路康對 Pratt 學院之演講，摘自：
Kahn (1982) "1973: Brooklyn, New York." *Perspecta*, 19, pp.89-100.

4 康於 1968 年在普林斯頓大學演講〈The White Light and the Black Shadow〉，可見：
Wurman, Richard Saul ed. (1986) *What Will Be Has Always Been: The Words of Louis I. Kahn*, Rizzoli, pp.14-17.

5 路康對 Pratt 學院之演講，摘自：
Kahn (1982) "1973: Brooklyn, New York." *Perspecta*, 19, pp.89-100.

6 同上註，另可見：
Kahn (1974) "Harmony Between Man and Architecture." *Design* (Incorporating *Indian Builder*), vol.18, pp.23-28.

7 Latour, Alessandra ed. (1991) *Louis I. Kahn: Writings, Lectures, Interviews*, Rizzoli International Publications, p.308, 322, 323.
Wurman, Richard Saul ed. (1986) *What Will Be Has Always Been: The Words of Louis I. Kahn*, Rizzoli, p.158.

8 Latour, Alessandra ed. (1991) *Louis I. Kahn: Writings, Lectures, Interviews*, Rizzoli International Publications, p.308.

9 路康對 Pratt 學院之演講，摘自：
Kahn (1982) "1973: Brooklyn, New York." *Perspecta*, 19, pp.89-100.

10 康於 1972 年 Aspen 國際設計年會講詞〈The Invisible City〉，參見：
Wurman, Richard Saul ed. (1986) *What Will Be Has Always Been: The Words of Louis I. Kahn*, Rizzoli, p.159.

11 Kahn (1970) "Architecture: Silence and Light" In Latour, Alessandra ed. (1991) *Louis I. Kahn: Writings, Lectures, Interviews*, Rizzoli International Publications, p.257.

12 Kahn (1974) "Harmony Between Man and Architecture." *Design* (Incorporating *Indian Builder*), vol.18, pp.23-28.

13 引自康於 1962 年 Aspen 國際設計年會所提的講詞〈A Statement〉，參見：
Latour, Alessandra ed. (1991) *Louis I. Kahn: Writings, Lectures, Interviews*, Rizzoli International Publications, p.148.

14 同上註。

15 Kahn (1961) "Form and Design." In Latour, Alessandra ed. (1991) *Louis I. Kahn: Writings, Lectures, Interviews*, Rizzoli International Publications, p.113.

16 Ibid.

17 康相信宇宙間只存有一個普世的宇宙大靈魂，每一個人均擁有此一大靈魂的某些成分，個人之靈魂雖然相似，卻不完全一致。
參見康於 1962 年 Aspen 國際設計年會所提的講詞〈A Statement〉：
Latour, Alessandra ed. (1991) *Louis I. Kahn: Writings, Lectures, Interviews*, Rizzoli International Publications, p.146.
路康關於靈魂的討論，見本書第四章〈路康靈魂論與自然論〉。

18 康在萊斯大學與學生的對話，參見：
Latour, Alessandra ed. (1991) *Louis I. Kahn: Writings, Lectures, Interviews*, Rizzoli International Publications, p.177.

19 康於 1967 年在波士頓新英格蘭音樂學院的演講〈Space and Inspiration〉，引自：
Latour, Alessandra ed. (1991) *Louis I. Kahn: Writings, Lectures, Interviews*, Rizzoli International Publications, p.225.

20 引自康於 1959 年在奧特洛（Otterlo）舉行的「國際現代建築會議」之發言，參見：
Latour, Alessandra ed. (1991) *Louis I. Kahn: Writings, Lectures, Interviews*, Rizzoli International Publications, p.81.

21 康於 1973 年在費城 Tiffany 講座講詞，參見：
Wurman, Richard Saul ed. (1986) *What Will Be Has Always Been: The Words of Louis I. Kahn*, Rizzoli, p.213.

22 路康對 Pratt 學院之演講，摘自：
Kahn (1982) "1973: Brooklyn, New York." *Perspecta*, 19, pp.89-100.

23 Kahn (1972) "I Love Beginnings." Lecture at "The Invisible City." International Design Conference, Aspen, Colorado. *Architecture and Urbanism* (special edition, 1975), p.286.

24 路康對 Pratt 學院之演講，摘自：
Kahn (1982) "1973: Brooklyn, New York." *Perspecta*, 19, pp.89-100.

25 同上註。

26 Le Corbusier (1985) *Towards A New Architecture*, Dover Publications , p.153.

27 康於 1974 年為《詩人建築師卡羅‧史卡帕》（Carlo Scarpa Architetto Poeta）一書所寫的序言。可見：
Latour, Alessandra ed. (1991) *Louis I. Kahn: Writings, Lectures, Interviews*, Rizzoli International

Publications, p.332.

28 路康對 Pratt 學院之演講，摘自：
Kahn (1982) "1973: Brooklyn, New York." *Perspecta*, 19, pp.89-100.

29 Jung, C. G. (1981) *The Archetype and the Collective Unconscious (The Collected Works of C.G. Jung vol.9 Part 1)*. Princeton University Press.

30 Kahn (1974) "Harmony Between Man and Architecture." *Design* (Incorporating *Indian Builder*), vol.18, pp.23-28.

31 Tyng, Alexandra (1984) *Beginnings: Louis I. Kahn's Philosophy of Architecture*, Wiley & Sons, p.19.

32 Jung, C. G. (1981) *The Archetype and the Collective Unconscious (The Collected Works of C.G. Jung vol.9 Part 1)*. Princeton University Press.

33 鄔昆如（1974）《西洋哲學史》，正中書局，頁 93-114。

34 同上註，頁 110-111。

35 田士章、余紀元（1991）《柏拉圖 , 亞里士多德》，書泉，頁 29-55。
Angeles P.A. (1992) *Philosophy*, Harper Perennial, pp.30-38.

36 鄔昆如（1974）《西洋哲學史》，正中書局，頁 115-121

37 同上註，頁 145。

38 曾仰如（1989）《亞里斯多德》，東大書局，頁 129。

39 Peters, Francis (1967) *Greek Philosophical Terms: A Historical Lexicon*, New York University Press, p.121-122

40 Modrak D. K. W (1987) *Aristotle: The Power of Perception*, The University of Chicago Press, pp.160-61.
Kal, V. (1988) *On Intuition and Discursive Reasoning in Aristotle*, Leiden, p.11.

41 鄔昆如（1974）《西洋哲學史》，正中書局，頁 165。

42 Adler, M. J. (1978) *Aristotle For Everybody*, Macmillan, p.153.

43 鄔昆如（1974）《西洋哲學史》，正中書局，頁 169-170。

44 同上註，頁 170。

45 Kahn (1953) "On the Responsibility of the Architect." *Perspecta*, 2, pp.47-50.

46 Kahn (1955) "Order is." *Perspecta*, 3, p.59.

47 路康對 Pratt 學院之演講，摘自：

220　路康建築設計哲學

Kahn (1982) "1973: Brooklyn, New York." *Perspecta*, 19, pp.89-100.

48　康於 1974 年為《詩人建築師卡羅‧史卡帕》（Carlo Scarpa Architetto Poeta）
一書所寫的序言。可見：
Latour, Alessandra ed. (1991) *Louis I. Kahn: Writings, Lectures, Interviews*, Rizzoli International
Publications, p.332.

49　Peters, Francis (1967) *Greek Philosophical Terms: A Historical Lexicon*, New York University
Press, p.50.

50　引自康於 1962 年 Aspen 國際設計年會所提的講詞〈A Statement〉，參見：
Latour, Alessandra ed. (1991) *Louis I. Kahn: Writings, Lectures, Interviews*, Rizzoli International
Publications, p.148.
又見康於 1967 年在波士頓新英格蘭音樂學院的演講〈Space and Inspiration〉，引自：
Latour, Alessandra ed. (1991) *Louis I. Kahn: Writings, Lectures, Interviews*, Rizzoli International
Publications, p.225.

6　路康建築與建築教育論

1　Pevsner, N. (1990) *An Outline of European Architecture*, Penguin. pp.15-17.

2　Alberti, Leon Battista (1988) *On the Art of Building in Ten Book* (Rykwerk, Joseph trans.), The
MIT Press, pp.155-156.

3　Ruskin, J. (1979) *The Seven Lamps of Architecture*, Farrar, Straus and Giroux, p.15.

4　Saarinen, E. (1948) *The Search for Form in Art and Architecture*, Dover Publications.

5　Le Corbusier (1960) *Towards A New Architecture*, p.187.
亦參照 1923 年 Editions Cres 版法文本《Vers Une Architecture》。

6　維特魯維（Marcus Vitruvius Pollio）著，高履泰譯（1997）《建築十書》（De Architectura
Libri Decem），建築學文化，頁 8-10。其中 *Venustas* 一般皆譯作美觀，拉丁文原意為「像維
納斯的高雅」，亦見 Morgan 教授於 1914 年的英譯本第 13 至 17 頁。

7　Kahn (1953) "On the Responsibility of the Architect." *Perspecta*, 2, pp.47-50.

8　康於 1964 年在萊斯與學生的談話，參見：
Latour, Alessandra ed. (1991) *Louis I. Kahn: Writings, Lectures, Interviews*, Rizzoli International
Publications, p.167-168.

9　引自康於 1962 年 Aspen 國際設計年會所提的講詞〈A Statement〉，參見：
Latour, Alessandra ed. (1991) *Louis I. Kahn: Writings, Lectures, Interviews*, Rizzoli International

Publications, p.152.

10　Wurman, Richard Saul ed. (1986) *What Will Be Has Always Been: The Words of Louis I. Kahn*, Rizzoli, p.73.

11　Kahn (1970) "Architecture: Silence and Light" In Latour, Alessandra ed. (1991) *Louis I. Kahn: Writings, Lectures, Interviews*, Rizzoli International Publications, p.248.

12　康於 1972 年在賓夕凡尼亞大學學生小報所發表的文章：
Kahn (1972) "How'm I Doing, Corbusier?" *The Pennsylvania Gazette*, vol.71, no.3, pp.19-26.
Latour, Alessandra ed. (1991) *Louis I. Kahn: Writings, Lectures, Interviews*, Rizzoli International Publications, p.306.

13　同上註。

14　Wurman, Richard Saul ed. (1986) *What Will Be Has Always Been: The Words of Louis I. Kahn*, Rizzoli, p.73.

15　Kahn (1962) "Form and Design." In Scully, Vincent. *Louis I. Kahn (Makers of Contemporary Architecture)*, George Braziller, pp.114-121.

16　康於 1964 年在萊斯與學生的談話，參見：
Latour, Alessandra ed. (1991) *Louis I. Kahn: Writings, Lectures, Interviews*, Rizzoli International Publications, p.167-68.

17　康於 1972 年在 Tulane 大學 Lawrence 講座的演說〈Architecture〉，參見：
Latour, Alessandra ed. (1991) *Louis I. Kahn: Writings, Lectures, Interviews*, Rizzoli International Publications, pp.271-272.

18　康於 1972 年在賓夕凡尼亞大學學生小報所發表的文章：
Kahn (1972) "How'm I Doing, Corbusier?" *The Pennsylvania Gazette*, vol.71, no.3, pp.19-26.
Latour, Alessandra ed. (1991) *Louis I. Kahn: Writings, Lectures, Interviews*, Rizzoli International Publications, p.299.

19　康於 1953 年在普林斯頓大學演講詞〈Architecture and University〉，參見：
Latour, Alessandra ed. (1991) *Louis I. Kahn: Writings, Lectures, Interviews*, Rizzoli International Publications, p.56.

20　Kahn (1974) "Harmony Between Man and Architecture." *Design* (Incorporating *Indian Builder*), vol.18, pp.23-28.
Latour, Alessandra ed. (1991) *Louis I. Kahn: Writings, Lectures, Interviews*, Rizzoli International Publications, p.342.

21　康於 1967 年為對波士頓新英格蘭音樂學院演講〈Space and Inspirations〉，引自：

Latour, Alessandra ed. (1991) *Louis I. Kahn: Writings, Lectures, Interviews*, Rizzoli International Publications, p.225.

22 康於 1972 年在賓夕凡尼亞大學學生小報所發表的文章：
Kahn (1972) "How'm I Doing, Corbusier?" *The Pennsylvania Gazette*, vol.71, no.3, pp.19-26.
Latour, Alessandra ed. (1991) *Louis I. Kahn: Writings, Lectures, Interviews*, Rizzoli International Publications, p.299.

23 Wurman, Richard Saul ed. (1986) *What Will Be Has Always Been: The Words of Louis I. Kahn*, Rizzoli, p.231

24 康於 1972 年在賓夕凡尼亞大學學生小報所發表的文章：
Kahn (1972) "How'm I Doing, Corbusier?" *The Pennsylvania Gazette*, vol.71, no.3, pp.19-26.
Latour, Alessandra ed. (1991) *Louis I. Kahn: Writings, Lectures, Interviews*, Rizzoli International Publications, p.298.

25 同上註，頁 298-299。

26 柯布著，施植明譯（1997）《邁向建築》（序言），田園城市文化事業。

27 康於 1972 年在 Tulane 大學 Lawrence 講座的演說〈Architecture〉，參見：, 見 Latour, Alessandra ed. (1991) *Louis I. Kahn: Writings, Lectures, Interviews*, Rizzoli International Publications, p.277.

28 同上註。

29 Kahn (1959) "New Frontiers in Architecture: CIAM in Otterlo." In Latour, Alessandra ed. (1991) *Louis I. Kahn: Writings, Lectures, Interviews*, Rizzoli International Publications, p.89.

30 康於 1971 年在 AIA 的演講〈The Room, The Street, and Human Agreement〉，摘自：
Latour, Alessandra ed. (1991) *Louis I. Kahn: Writings, Lectures, Interviews*, Rizzoli International Publications, p.263.

31 同上註，頁 264。

32 Shipley, Joseph T. (1945) *Dictionary of Word Origins*, Philosophical Library, p.64.

33 康於 1971 年在 AIA 的演講〈The Room, The Street, and Human Agreement〉，摘自：
Latour, Alessandra ed. (1991) *Louis I. Kahn: Writings, Lectures, Interviews*, Rizzoli International Publications, p.263.

34 引自康於 1962 年 Aspen 國際設計年會所提的講詞〈A Statement〉，參見：
Latour, Alessandra ed. (1991) *Louis I. Kahn: Writings, Lectures, Interviews*, Rizzoli International Publications, p.151.

35 康於 1971 年在 AIA 的演講〈The Room, The Street, and Human Agreement〉，摘自：
Latour, Alessandra ed. (1991) *Louis I. Kahn: Writings, Lectures, Interviews*, Rizzoli International
Publications, p.266.

36 同上註，頁 263-269。

37 Latour, Alessandra ed. (1991) *Louis I. Kahn: Writings, Lectures, Interviews*, Rizzoli International
Publications, p.86, 76-77, 115, 186, 259.
Wurman, Richard Saul ed. (1986) *What Will Be Has Always Been: The Words of Louis I. Kahn*,
Rizzoli, p.77.

38 康於 1957 年在加拿大皇家建築學會的演講〈Space Order and Architecture〉，引自：
Latour, Alessandra ed. (1991) *Louis I. Kahn: Writings, Lectures, Interviews*, Rizzoli International
Publications, p.77.

39 Kahn (1959) "New Frontiers in Architecture: CIAM in Otterlo." Latour, Alessandra ed. (1991)
Louis I. Kahn: Writings, Lectures, Interviews, Rizzoli International Publications, p.86.

40 Kahn (1971) "Not for the Fainthearted." Latour, Alessandra ed. (1991) *Louis I. Kahn: Writings,
Lectures, Interviews*, Rizzoli International Publications, p.259.

41 Kahn (1959) "New Frontiers in Architecture: CIAM in Otterlo." In Latour, Alessandra ed. (1991)
Louis I. Kahn: Writings, Lectures, Interviews, Rizzoli International Publications, pp.82-83.

42 田士章、余紀元（1991）《柏拉圖‧亞里士多德》書泉，頁 19。

43 引自康於 1962 年 Aspen 國際設計年會所提的講詞〈A Statement〉，參見：
Latour, Alessandra ed. (1991) *Louis I. Kahn: Writings, Lectures, Interviews*, Rizzoli International
Publications, p.113.

44 同上註，頁 87。

45 Kahn (1962) "Form and Design." In Scully, Vincent. *Louis I. Kahn (Makers of Contemporary
Architecture)*, George Braziller, pp.114-121.

46 路康對 Pratt 學院之演講，摘自：
Kahn (1982) "1973: Brooklyn, New York." *Perspecta*, 19, pp.89-100.

47 康於 1967 年為對波上頓新英格蘭音樂學院演講〈Space and Inspirations〉，引自：
Latour, Alessandra ed. (1991) *Louis I. Kahn: Writings, Lectures, Interviews*, Rizzoli International
Publications, p.225.

48 康在以色列特拉維夫「建築師教育與訓練論文發表會」之論文，參見：
Wurman, Richard Saul ed. (1986) *What Will Be Has Always Been: The Words of Louis I. Kahn*,
Rizzoli, p.246.

49 引自康於 1962 年 Aspen 國際設計年會所提的講詞〈A Statement〉，參見：
Latour, Alessandra ed. (1991) *Louis I. Kahn: Writings, Lectures, Interviews*, Rizzoli International Publications, p.149.

50 康於 1964 年在萊斯與學生的談話，參見：
Latour, Alessandra ed. (1991) *Louis I. Kahn: Writings, Lectures, Interviews*, Rizzoli International Publications, p.178.

51 同上註。

52 Wurman, Richard Saul ed. (1986) *What Will Be Has Always Been: The Words of Louis I. Kahn*, Rizzoli, p186.

7 路康光論

1 公元 118 年，羅馬皇帝哈德良建萬神殿，採用頂天光投射於代表世界的圓形空間，作為哈德良政權奠基的象徵。

2 由早期基督教時代起，宗教建築採用室內光線的變化創造出異質的聖靈氣氛，營造出與世俗世界截然不同的天國意象。

3 約翰福音中指出：光就是生命、真理與道路，光成為千百年來基督教建築的主題。

4 羅馬聖彼得大教堂神龕，貝里尼（Bernini）採用光線爆炸翻騰地浮雕佈置象徵基督的勝利。
參考：
Norberg-Schulz (1983) *Meaning in Western Architecture*, Rizzoli.

5 Le Corbusier (1986) *Towards A New Architecture*, Dover Publications, p.29.

6 Kahn (1959) "New Frontiers in Architecture." *Otterlo CIAM*, Oscar Newman, ed. (1961), Universe Books, pp.205-216.
Latour, Alessandra ed. (1991) *Louis I. Kahn: Writings, Lectures, Interviews*, Rizzoli International Publications, p.88.

7 Wurman, Richard Saul ed. (1973) *The Notebook and Drawing of Louis Kahn*, The MIT Press.

8 Kahn (1969) "Wanting to Be: The Philadelphia School." *Progressive Architecture*.

9 1960 年四月，加州柏克萊大學舉辦四十六屆大學建築學院聯合會，康在演講中指出。參見：
Kahn (1960) "On Form and Design." *The Journal of Architectural Education*, vol.XV, no.3, pp.62-65.

10 *Perspecta*, 9/10 (1965), pp.304-333.
Latour, Alessandra ed. (1991) *Louis I. Kahn: Writings, Lectures, Interviews*, Rizzoli, p.198.

11 Latour, Alessandra ed. (1991) *Louis I. Kahn: Writings, Lectures, Interviews*, Rizzoli, p.106, 116, 131, 132, 152, 157.

12 *Perspecta*, 9/10 (1965), pp.304-333.

13 Kahn (1955) "Order and Form." *Perspecta*, 3, pp.46-63.

14 *Perspecta*, 9/10 (1965).
Latour, Alessandra ed. (1991) *Louis I. Kahn: Writings, Lectures, Interviews*, Rizzoli, p.199.
1974 年，路康接受 Arnold J. Aho 訪問時，指出達卡案受到古羅馬卡拉卡拉大浴場的啟發。
參見：
Wurman, Richurd Saul ed. (1986) *What Will Be Has Always Been: The Words of Louis I. Kahn*, Rizzoli, p.106.

15 《舊約》聖經記載所羅門王神殿為古代建築奇觀。聖蘇菲亞教堂完工之際，查士丁尼說：「所羅門王，我終於戰勝你了。」參見：
Norberg-Schulz (1983) *Meaning in Western Architecture*, Rizzoli, p.69.

16 Latour, Alessandra ed. (1991) *Louis I. Kahn: Writings, Lectures, Interviews*, Rizzoli, p.217.
在自述中康將達卡大會堂比擬為清真寺，在座向上朝麥加。在室內空間上，利用光線烘托出回教文化的氣氛。

17 Ronner, Heinz & Jhaveri, Sharad (1987) *Louis I. Kahn: Complete Work 1935-1974*, Birkhäuser, pp.247-48.

18 Büttiker, U. (1993) *Louis I. Kahn: Light and Raum*, Birkhäuser, p.153.

19 康在費城 Drexel 大學建築社團演講，參見：
Wurman, Richard Saul ed. (1986) *What Will Be Has Always Been: The Words of Louis I. Kahn*, Rizzoli, p.29.

20 Panofsky, E. (1946) *Abbot Suger on the Abbey Church of St. Denis and Its Art Treasures*, Princeton University Press, pp.19-20.

21 Kahn (1972) "I Love Beginnings." Lecture at "The Invisible City." International Design Conference, Aspen, Colorado. *Architecture and Urbanism* (special edition, 1975), pp.278-286.

22 Ibid.

23 賓夕凡尼亞大學美術學院 GSFA1920-24 課程表，並見：
Weather, A.C. (1941) *The History of Collegiate Education in Architecture in the United States*, Columbia University.

24 國立成功大學建築系系友鄭至雄教授告訴筆者，他在普林斯頓大學求學時就被康評過圖。漢寶德先生在所編《路易士‧康》一書序言中也提到，他在普大聽了康一系列的三場演講。

25　路康於 1963 年在紐約近代藝術館個人展，1964 年獲米蘭科技大學榮譽博士，1965 年獲丹
麥建築學會獎。

26　Panofsky, E. (1946) *Abbot Suger on the Abbey Church of St. Denis and Its Art Treasures*, Preface,
Princeton University Press. pp.19-20.

27　同上註，頁 20。

28　路康討論的 Beginning 本源或太初，極可能受古希臘米勒學派哲學家「太初」（*Arche*）觀念
的影響。狄奧尼修斯的理念屬於新柏拉圖主義，而新柏拉圖主義與柏拉圖本人關於「太初」
的理念，又是承襲自米勒學派哲學家。因此，路康所相信的萬物本源與狄奧尼修思所相信的
宇宙本源／太初／上帝，具有相同的本質，只是外裝有所不同。參見：
王維潔（1999）〈詮 order is〉。《建築學報》31 期。
鄔昆如（1974）〈米勒學派〉。《西洋哲學史》。

29　塔可夫斯基，《雕刻時光：塔可夫斯基的電影反思》，萬象圖書，頁 63。

30　Wurman, Richard Saul ed. (1986) *What Will Be Has Always Been: The Words of Louis I. Kahn*,
Rizzoli, p.10.

31　Kahn (1967) "Statement on Architecture." *Zodiac*, vol.17, p.55.

32　此處的 law 指的是自然律，參見：*VIA*, vol.1 (1968), pp.88-89.

33　康於 1969 年在蘇黎士理工大學（E.T.H）的演講〈Silence and Light〉指出靜謐不是非常安靜，
而是一種無光無暗之 lightless 與 darkless 的狀態。Darkless 本無此字，為康所發明。可見：
Kahn (1970) "Architecture: Silence and Light" In Latour, Alessandra ed. (1991) *Louis I. Kahn:
Writings, Lectures, Interviews*, Rizzoli International Publications, pp.234-235.

34　古希臘哲學家認為欲望是靈魂的推動力，參見：
Peters, Francis (1967) *Greek Philosophical Terms: A Historical Lexicon*, New York University
Press, pp.62-63.
康本人亦以 uneasiness（騷動）來形容靈魂意志的表現欲，參見：
Latour, Alessandra ed. (1991) *Louis I. Kahn: Writings, Lectures, Interviews*, Rizzoli International
Publications, p.338.

35　康於 1967 年為對波士頓新英格蘭音樂學院演講〈Space and Inspirations〉，引自：
Latour, Alessandra ed. (1991) *Louis I. Kahn: Writings, Lectures, Interviews*, Rizzoli International
Publications, p.225.

36　路康將世界分為無情世界（自然）與有情世界（靈魂），具有靈魂意志的人類，需要請教無
情世界的自然物性，方能有所創造。

37　康在 1969 年於蘇黎士理工大學（E.T.H）以〈Silence and Light〉為題發表演講。翌年，

康將靜謐與光明的想法整理成書面文字，題為〈Architecture: Silence and Light〉，發表於 Arnold Toynbee 主編的《On the Future of Art》。此後路康常以「光與沉靜」為討論主題，對建築之氣韻與表現有深邃的詮釋。

38 Kahn (1970) "Architecture: Silence and Light." In Latour, Alessandra ed. (1991) *Louis I. Kahn: Writings, Lectures, Interviews*, Rizzoli, p.248.

39 Kahn (1974) "Harmony Between Man and Architecture." *Design* (Incorporating *Indian Builder*), vol.18, pp.23-28.

40 Kahn (1969) Latour, Alessandra ed. (1991) *Louis I. Kahn: Writings, Lectures, Interviews*, Rizzoli. p.237.

41 Ibid.

42 康於 1972 年在賓夕凡尼亞大學學生小報所發表的文章：
Kahn (1972) "How'm I Doing, Corbusier?" *The Pennsylvania Gazette*, vol.71, no.3, pp.19-26.
Latour, Alessandra ed. (1991) *Louis I. Kahn: Writings, Lectures, Interviews*, Rizzoli International Publications, p.298.

43 Kahn (1972) "I Love Beginnings." Lecture at "The Invisible City." International Design Conference, Aspen, Colorado. *Architecture and Urbanism* (special edition, 1975), pp.278-286.

44 Panofsky, E. (1946) *Abbot Suger on the Abbey Church of St. Denis and Its Art Treasures*, Princeton University Press, p.20.

45 Kahn (1970) "Architecture: Silence and Light." In Latour, Alessandra ed. (1991) Louis I. Kahn: Writings, Lectures, Interviews, Rizzoli, p.248.

46 路康好用此法文「存在之理由」來說明人之表現欲，參見：
Kahn (1967) "Statement on Architecture." Zodiac, vol.17, p.55.

9　路康建築思想中的柯布因素

1 本名查里‧埃杜阿‧姜訥赫（Charles Edouard Jeanneret），1920 年起採用 Le Corbusier 為筆名。

2 筆者近些年常去大陸演講，對岸的朋友常因聽不懂柯比意是誰，產生困擾，故有此考量。

3 Wurman, Richard Saul ed. (1986) *The Words of Louis Kahn*, Access Press, p.10.

4 Ibid., 232.

5 出自普林斯頓大學建築學院出版的《Architecture and the University》，參見：

Latour, Alessandra ed. (1991) *Louis I. Kahn: Writings, Lectures, Interviews*, Rizzoli International Publications, p.56.

6 康在集合住宅強調陽光空氣綠地及機能分區，深受國際式樣影響；其社區學校亦模彷柯布的 La Roche/Jeanneret 宅平面計劃，參見：
Brownlee & De Long (1997) *Kahn*, Thames & Hudson, p.17.

7 同上書，頁 20-24。

8 例如我們熟悉的 CIAM（國際現代建築會議）、FIFA（國際足球聯總會）均是法文縮寫。

9 Latour, Alessandra ed. (1991) *Louis I. Kahn: Writings, Lectures, Interviews*, Rizzoli International Publications, p.152.

10 Kahn (1970) "Talks with Students." In Latour, Alessandra ed. 1991, *Louis I. Kahn: Writings, Lectures, Interviews*, Rizzoli International Publications, p.158.

11 Wurman, Richard Saul ed. (1986) *The Words of Louis Kahn*, Access Press, p.10.

12 Ibid., p.17.

13 柯布〈建築〉章共有三節：〈羅馬的啟示〉、〈平面的錯覺〉、〈精神的純粹創造〉；在每節之首柯布均放了「建築界說」，共三次，足見其在柯布心中的重要性。「建築界說」中譯請參閱本書路康建築與建築教育論。

14 Kahn (1972) "I Love Beginnings." Lecture at "The Invisible City." International Design Conference, Aspen, Colorado. *Architecture and Urbanism* (special edition, 1975), pp.286.

15 路康對 Pratt 學院之演講，摘自：
Latour, Alessandra ed. (1991) *Louis I. Kahn: Writings, Lectures, Interviews*, Rizzoli International Publications, p.321-322.

16 *Perspecta*, 2 (1953), pp.47-50.

17 Kahn (1962) "Form and Design." In Scully, Vincent. *Louis I. Kahn (Makers of Contemporary Architecture)*, George Braziller, p.113.

18 康在新英格蘭音樂院演講〈Space and Inspirations〉，參見：
Latour, Alessandra ed. (1991) *Louis I. Kahn: Writings, Lectures, Interviews*, Rizzoli International Publications, p.226.

19 Wurman, Richard Saul ed. (1986) *The Words of Louis Kahn*, Access Press, p.28, 77.

20 康在新英格蘭音樂院演講〈Space and Inspirations〉，參見：
Latour, Alessandra ed. (1991) *Louis I. Kahn: Writings, Lectures, Interviews*, Rizzoli International Publications, p.229.

21 Wurman, Richard Saul ed. (1986) *The Words of Louis Kahn, Access Press*, p.37.

22 康於 1964 年於 Rice 大學與學生對話，參見：
 Latour, Alessandra ed. (1991) *Louis I. Kahn: Writings, Lectures, Interviews*, Rizzoli International
 Publications, p.154.

23 康於 1944 年為文〈Monumentality〉，參見：
 Latour, Alessandra ed. (1991) *Louis I. Kahn: Writings, Lectures, Interviews*, Rizzoli International
 Publications, p.19.

24 同上註，頁 21。

25 同上註，頁 27。

26 康於 1962 年在 Aspen 國際建築會議演講〈A Statement〉，參見：
 Latour, Alessandra ed. (1991) *Louis I. Kahn: Writings, Lectures, Interviews*, Rizzoli International
 Publications, p.149.

27 同上註。

28 Wurman, Richard Saul ed. (1986) *The Words of Louis Kahn*, Access Press, p.246.

29 康為賓大學生雜誌《The Pennsylvania Gazette》撰文〈How'm I doing, Corbusier〉，參見：
 Latour, Alessandra ed. (1991) *Louis I. Kahn: Writings, Lectures, Interviews*, Rizzoli International
 Publications, p.310.

30 Brownlee & De Long (1997) *Kahn*, Thames & Hudson, pp.79-80.

31 康之小名 Louis 即為法人常用名字，以法語音「路易」，以其雙親所用意第緒語發音亦為「路
 易」，尤其易音極輕，近「路」。因此康在事務所請大夥稱他「路」就好，此為筆者在賓大
 的老師們（皆為路康左右手工作夥伴：Marshall Meyers、David Polk、Anne Tyng 等人）所述。

10　路康設計之路

1 路康對 Pratt 學院之演講，摘自：
 Kahn (1982) "1973: Brooklyn, New York." *Perspecta*, 19, pp.89-100。

2 康於 1962 年「國際設計年會」所提交之論文：
 Kahn (1964) "A Statement." *Arts and Architecture*, vol.81, no.5, pp.18-19.

3 同上註。

4 Kahn (1962) "Form and Design." In Scully, Vincent. *Louis I. Kahn (Makers of Contemporary
 Architecture)*, George Braziller, pp.114-121.

230　路康建築設計哲學

5　Ibid.

6　Kahn (1970) "Architecture: Silence and Light." In Latour, Alessandra ed. 1991, *Louis I. Kahn: Writings, Lectures, Interviews*, Rizzoli International Publications, p.257.

7　Kahn (1974) "Harmony between Man and Architecture." *Design Incorporating Indian Builder*, vol.18, no.3, pp.23-28.

8　Kahn (1967) "Space and Inspirations" In Latour, Alessandra ed. 1991, *Louis I. Kahn: Writings, Lectures, Interviews*, Rizzoli International Publications, p.225.

9　Kahn (1962) "Form and Design." In Scully, Vincent. *Louis I. Kahn (Makers of Contemporary Architecture)*, George Braziller, pp.114-121.

10　康於 1964 年在 Rice 大學與學生談話，參見：
　　C., Peter ed. (1964) *Architecture at Rice*, 26, Papademetriou, pp.1-53.

圖片來源　本書所有照片與圖片皆由作者提供

1	作者拍攝（1987）	31	摘自 Buttiker（1993）
2	作者拍攝（1983）	32	摘自 Buttiker（1993）
3	摘自 Alexandra Tyng（1984）	33	作者拍攝（1988）
4	摘自 Anne Tyng（1997）	34	摘自 VIA（Vol.1, 1968）
5	作者拍攝（1987）	35	摘自 Buttiker（1993）
6	作者拍攝（1994）	36	摘自 Gast（1998）
7	作者拍攝（1987）	37	作者拍攝（1987）
8	作者拍攝（1994）	38	作者拍攝（1987）
9	摘自 Buttiker（1993）	39	作者拍攝（1983）
10	摘自 Ronner & Jhaveri（1987）		
11	摘自 Ronner & Jhaveri（1987）		
12	摘自 Ronner & Jhaveri（1987）		
13	摘自 Ronner & Jhaveri（1987）		
14	摘自 Ronner & Jhaveri（1987）		
15	作者拍攝（1994）		
16	作者拍攝（1987）		
17	作者拍攝（1986）		
18	作者拍攝（1987）		
19	作者拍攝（1987）		
20	作者拍攝（1990）		
21	作者拍攝（1990）		
22	作者拍攝（1984）		
23	作者拍攝（1983）		
24	作者拍攝（1990）		
25	作者拍攝（1987）		
26	摘自 Gast（1998）		
27	摘自 Ronner & Jhaveri（1987）		
28	摘自 Gast（1998）		
29	摘自 Buttiker（1993）		
30	摘自 Gast（1998）		

參考書目

一、路康論文及演講紀錄：

1931

"Pencil Drawings." *Architecture*, LXIII, no.1 (January 1931): 15-17.

"The Value and Aim in Sketching." *T Square Club Journal I*, no.6 (May 1930): 4, 18-21.

1942

Howe, George and Kahn, Louis I. and Stonorov, Oscar "Standards' Versus Essential Space: Comments on Unit Plans for War Housing." *Architectural Forum*, 76, no.5 (May 1942): 307-311.

1943

Stonorov, Oscar and Kahn, Louis I. *Why City Planning is your Responsibility*, Revere Copper and Brass.

1944

"Monumentality." *Architecture and City Planning: A Symposium*, 77-88. Philosophical Library, 77-88.

"War Plants After the War." *Journal of the American Institute of Architects*, II, no.2: 59-62.

You and Your Neighborhood: A Primer for Neighborhood Planning, Revere Copper and Brass.

1949

"A Dairy Farm." *Beaux-Arts Institute of Design Bulletin*, XXV (March 1949): 2-5.

1953

"On the Responsibility of Architect." *Perspecta*, 2: 45-47.

"Toward a Plan for Midtown Philadelphia." *Perspecta*, 2: 10-27.

1954

Architecture and the University. Princeton: The School of Architecture, Princeton University Press.

"How to Develop New Methods of Construction." *Architecture Forum* (November 1954): 157.

1955

"A Synagogue:Adath Jeshurun of Philadelphia." *Perspecta*, 3: 62-63.

"Order and Design." *Perspecta*, 3: 59.

"This Business of Architecture." *The Student Publication of the School of Architecture of Tulane University*, New Orleans.

"Two Houses." *Perspecta*, 3: 60-61.

1956

"An Approach to Architectural Education." *Pennsylvania Triangle*, 42, no.3: 28-32.

"Space, Form, Use: A Library." *Pennsylvania Triangle*, 43, no.2 (December 1956): 43-47.

1957

A City Tower: A Concept of Natural Growth. University Atlas Cement Company, United States Steel
 Corporation Publication No.ADUAC-707-57 (5BM-WP).

"Architecture is the Thoughtful Making of Spaces: The Continual Renewal of Architeture
 Comes from Changing Concepts of Spaces." *Perspecta*, 4: 23.

"Order in Architecture." *Perspecta*, 4: 23.

"Space, Order and Architecture." *Royal Architectural Institute of Canada Journal*, 34, no.10 (October
 1957): 375-377.

"The Entrance to a Theater." The Emerson Prize, Fall Term, 1956-1957. *National Institute for
 Architectural Education Bulletin*, XXXIII (January 1957): 10-11.

1959

"Concluding Remarks to the CIAM Congress, Otterlo, 1959." *New Frontiers in Architecture: CIAM in
 Ottrelo 1959*, by Oscar Newman. Universe Books, 1961.

1960

"Marin City Redevelopment." *Progressive Architecture*, XLI, no.11 (November 1960):149-153.

"On Form and Design." Speech at the 46th meeting of the Association of Collegiate Schools of
 Architecture, University of California, Berkeley, April 22-23, 1960. Reprinted in *Journal of
 Architectural Education*, XV, no.3 (Fall 1960).

"On Philosophical Horizons." *American Institute of Architects Journal*, XXXIII, no.6 (June 1960): 99-
 100.

"World Design Conference." Statement by Kahn, Louis I. reprinted in *Industrial Design*, no.7
 (July 1960): 46-49.

1961

"The Sixties: A P/A Symposium on the State of Architecture: Part I." *Progressive Architecture*
 (January/March 1961).

"Kahn. Louis I." Discussion recorded in Louis I. Kahn's office in Philadelphia, *Perspecta*, 7:9-28.

"A Statement." *Arts and Architecture*, 78, no.2 (February 1961): 14-15, 28-30.

"Form and Design." *Architectural Design*, XXXI, no.4 (April 1961):145-154.

"Wanting to be: The Philadelphia School." Interview with J. C. Rowan, in *Progressive Architecture*
 (April 1961): 130-149.

"Architecture-Fitting and Befitting." *Architectural Forum*, 114, no.3 (June 1961): 88.

"The Nature of Nature." *Journal of Architectural Education*, XVI, no.3 (Autumn1961): 85-104.

"Order Is." *Zodiac* 8: 14-25.

1962

"Design with the Automobile: The Animal World." Excerpts from an interview by H.P. Daniel Van
 Ginkel, in *Canadian Art*, XIX, no.1 (January/February 1962): 50-55.

Dixon, Rose. "Coffee Break with Louis I. Kahn, :A Very Modern Architect." *The Philadelphia Sunday Bulletin Magazine* (January 28, 1961): 12.

"The Architect and the Building." *Bryn Mawr Alumnae Bulletin*, XLIII, no.1 (Summer 1962).

"Form and Design." In *Louis I. Kahn*, by Vincent Scully, 113-121. George Braziller.

1964

"A Statement" *Arts and Architecture*, 81, no.5: 18-19, 33.

"Louis I. Kahn, sull'architettura." Excerpts in Italian from address delivered at International Design Conference, Aspen, Colorado, in *L'Architettura*, X, no.7 (November 1964): 480-481.

"Our Changing Environment." *The First World Congress of Craftsman*, June 1964.

"Talks with Students." *Architecture at Rice*, 26.

1965

"Remarks." *Perspecta*, 9/10: 303-335.

"Structure and Form." *Royal Architectural Institute of Canada Journal*, 42, no.11 (November 1965): 26-28, 32.

1966

"Address by Louis I. Kahn-April 5, 1966." *Boston Society of Architects Journal*, 1: 5-20.

1967

"Louis I. Kahn: Statements on Architecture." Lecture given at Politecnico in Milan, (January 1967) in *Zodiac*, 17: 54-57.

"Space and Inspiration." Lecture at the New England Conservatory for the symposium.

"The Conservatory Redefined." In *L'Architecture d'Aujourd'hui*, 142 (February/March 1969): 20-35.

1968

"Twelve Lines." Exhibition statement on Boullee, and Ledoux, Lequeu, in *Visionary Architects: Boullee, Ledoux, and Lequeu*. The University of St. Thomas.

Forward to *Pioneer Texas Buildings: A Geometry Lesson*, by Clovis Heimsath. The University of Texas Press.

"Revolutionary Champions." *American Institute of Architects Journal* (January 1968).

"Silence." *VIA*, 1: 88-89.

1969

Foreword to *Villages in the Sun*, by Myron Goldfinger. Praeger.

"Silence." *L'Architecture d'Aujourd'hui*, 142 (February/March 1969): 6-7.

1970

"Architecture: Silence and Light." *On the Future of Arts*, by Arnold Toynbee.Viking.

1971

"Not for the Fainthearted." *AIA Journal*, 55, no.6 (June 1971): 25-31.

"The Room, the Street, and Human Agreement." *American Institute of Architects Journal*, 56, no.3 (September 1971): 33-34.

1972

"An Architect Speaks his Mind." Interview in *House and Garden*, 142, no.4 (October1972).

"Architecture." The John William Lawrence Memorial Lectures, Tulane University, School of Architecture, New Orleans.

"How'm I Doing, Corbusier?" Interview with Patricia McLaughlin, *The Pennsylvania Gazette*, vol.71, no.3 (December 1972): 18-26.

"The Invisible City: International Design Conference in Aspen." *Design Quarterly*, 86/87.

"The Wonder of the Natural Thing." Interview with Marshall D. Meyers, Philadelphia. (August 11, 1972) in *Louis I. Kahn: l'uomo, il maestro*, by Alessandra Latour, Edizioni Kappa.

1973

"Clearing." Interview with Louis I. Kahn, in *VIA*, 2:158-161.

"Louis I. Kahn." In *Conversations with Architects*, by John W. Cook and Heinrich Klotz, 178-217. Praeger.

"1973: Brooklyn, New York." Lecture given at Pratt Institute (Fall 1973), in *Perspecta*, 19: 89-100.

"Room, Windows, and Sun." *Canadian Architect*, 18, no.6 (June 1973): 52-55.

"Thoughts." *Architecture and Urbanism*, 3, no.1 (January 1973).

1974

"Poetics." *Journal of American Education*, XXVII, no.1 (February 1974).

Foreword to *Carlo Scarpa architetto poeta* (Royal Institute of British Architects, 1974), Exhibition catalogue.

"Harmony between Man and Architecture." *Design*, 18, no.3 (March 1974): 23-38.

"The Samuel L. Fleisher Art Memorial." *Philadelphia Museum of Art Bulletin*, LXVIII, no.309 (Spring 1974): 56-57.

1975

"I Love Beginning." *Architecture and Urbanism* (special edition, 1975), 278-286.

二、路康言論文字集

Latour, Alessandra ed. (1991) *Louis I. Kahn: Writings, Lectures, Interviews*, Rizzoli International Publications.

Tyng, Anne ed. (1997) *Louis Kahn & Anne Tyng: The Rome letters, 1953-1954*, Rizzoli.

Wurman, Richard Saul ed. (1986) *What Will Be Has Always Been: The Words of Louis I. Kahn*, Rizzoli.

Wurman, Richard Saul & Feldman, Eugune eds. (1973) *The Notebooks and Drawings of Louis I.*

Kahn, The Falcon Press.

三、中文參考書目

王彥文（1993）譯，John Briggs & F. D. Peat 合著，《渾沌魔鏡》，牛頓。

王維潔（2012）《場所之石：南歐廣場的歷史──由古典希臘至巴洛克》，田園城市文化事業。

──（1999）《南歐廣場探索》，田園城市文化事業。

──（1993）〈路康與亞里斯多德形理論之研究〉，第六屆建築論文發表會。

王瓊淑（2003）譯，Karen Armstrong 著，《萬物初始──重回創世紀》，立緒文化事業。

田士章、余紀元（1991）《柏拉圖‧亞里士多德》，書泉。

李真（1999）譯，亞里士多德（Aristotle）著，《形而上學》，正中書局。

林合（1991）譯，葛雷易克（James Gleick）著，《混沌：不測風雲的背後》，天下文化。

施植明（1997）譯，柯布（Le Corbusier）著，《邁向建築》，田園城市文化事業。

高履泰、吳威廉（1998）合譯，維特魯維（Marcus Vitruvius Pollio）著，《建築十書》（De Architectura Libri Decem），建築與文化出版社。

陳麗貴、李泳泉（1993）合譯，塔可夫斯基（Andrei Tarkovsky）著，《雕刻時光》（Sculpting in Time），萬象。

曾曉鶯（2001）譯，Thomas Cahill 著，《猶太人的禮物：一個游牧民族如何改變歷史》（The Gifts of the Jews），究竟。

──（2000）譯，Thomas Cahill 著，《永恆的山丘》（Desire of the Everlasting Hills），究竟。

曾仰如（1989）《亞里斯多德》，東大。

黃陵渝（2002）《多難之路──猶太教》，東大。

孫尚陽（2002）譯，Harvey G. Cox 著，《基督宗教》（Christianity），麥田。

蔡昌雄（1996）譯，Karen Armstrong 著，《神的歷史》（A History of God），立緒文化事業。

周偉馳（2002）譯，Jacob Neusner 著，《猶太教》（Judaism），麥田。

鄔昆如（1974）《西洋哲學史》，正中。

劉文潭（1967）《現代美學》，商務。

漢寶德（1972）《路易士康》，東海大學，境與象出版社。

蔣韜（1997）譯，Robert H. Hopcke 著，《導讀榮格》，立緒文化事業。

龔卓軍（1999）譯卡爾，榮格（Carl G. Jung）主編，《人及其象徵》（Man and His Symbols），立緒文化事業。

四、西文參考書目

Adler, M. J. (1978) *Aristotloe For Everybody*, Macmillon.

Armstrong, Karen (1999) *A History of God*, Vintage.

Brownlee, David D. & D. G. De Long (1997) *Kahn*, MCA LA, Thames & Hudson.

Brawne, Michael (1992) *Kimbell Art Museum: Louis I. Kahn*, Phaidon.

Büttiker, U. (1993) *Louis I. Kahn: Licht und Raum*, Birkhäuser.

Chan, Wing-tsit trans. and annot. (1963) *The Way of Lao Tzu*, Pearson.

Chang, Ih Tiao (1950) *The Tao of Architecture*, Princeton University Press.

Duyvendak, J. J. L. trans. and annot. (1954) *Tao Te Ching: The Book of the Way and Its Virtue*, John Murray.

Gast, Klaus-Peter (1998) *Louis I. Kahn: The Idea of Order*, Birkhäuser.

Ronner, Heinz & Sharad Jhaveri (1987) *Louis I. Kahn: Complete Work, 1935-1974*, Birkhäuser.

Jhaveri, Sharad (1987) *Louis I. Kahn: Complete Work, 1935-1974*, Stuttgart and Birkhäuser.

Henrick, R.G. (1989) *Lao-Tzu Te-Tao Ching*, Ballantine Books.

Jung, Carl G. (1981) *The Archetype and the Collective Unconscious (The Collected Works of C.G. Jung vol.9 Part 1)*. Princeton University Press.

Kal,Victor (1988) *On Intuition and Discursive Reasoning in Aristotle*, Brill Academic Publishers.

Le Corbusier (1923) *Vers Une Architecture*, Edition Cres.

—— (1927) *Toward A New Architecture*, Architecture Press.

Latour, A. (1985) *Louis I.Kahn: I'uomo il maestro*, Edizioni Dappa.

Modrak, D. K.W. (1987) *Aristotle: The Power of Perception*, The University of Chicago Press.

Norberg-Schulz C. (1980) *Meaning in Western Architecture*, Rizzoli.

Peter, F. E. (1967) *Greek Philosophical Terms*, New York University Press.

Panovsky, E. (1946) *Abbot Suger: On the Abbey Church of St. Denis and Its Art Treasures*, Princeton University Press.

Pevsner, N. (1990) *An Outline of European Architecture*, Penguin.

Rykwert, J. (1988) *Leon Battista Alberti: On the Art of Building in Ten Books*, The MIT Press.

Ruskin, J. (1948) *The Seven Lamps of Architecture*, Farrar, Straous and Giroux.

Steele, James (1993) *Salk Institute: Louis I. Kahn*, Phaidon.

Tyng, Alexandra (1984) *Beginnings: Louis I. Kahn's Philosophy of Architecture*, Wiley & Sons.

Vitruvius (1960) *Vitruvius: The Ten Books on Architecture*, Trans. by Morris Hicky Morgan, Dover Publications.

Weather, A.C. (1941) *The History of Collegiate Education in Architecture in the United States*, PhD Dissertation, Columbia University Press.

Wu, John C. H. trans. (1961) *Tao Teh Ching*, S. John's University Press.

路康建築設計哲學

作者／王維潔

封面構成／王維潔

封面完稿／黃子恆

企劃編輯／江致潔

發行人／陳炳槮

發行所／田園城市文化事業有限公司

登記證／新聞局局版台業字第 6314 號

地址／ 104 臺北市中山北路二段 72 巷 6 號

電話／ 886-2-2531-9081

傳真／ 886-2-2531-9085

官方網站／ www.gardencity.com.tw

電子信箱／ gardenct@ms14.hinet.net

劃撥帳號／ 19091744 田園城市文化事業有限公司

四版一刷／ 2015 年 6 月

ISBN ／ 978-986-6204-95-1（平裝）

定價／新臺幣 380 元

 FACEBOOK 關鍵字／田園城市

國家圖書館出版品預行編目（CIP）資料

路康建築設計哲學／王維潔著－四版－臺北市：田園城市文化事業，2015.06

256 面；17×23 公分

ISBN 978-986-6204-95-1 （平裝）

1. 路康 (Kahn, Louis I., 1901-1974)　2. 學術思想　3. 建築藝術

920.1　　104008752